中華書局

春風 · 無花 · 梁朝偉

影迷你的眼

紅眼 ✦ 編著

| 前言

網絡時代是不是我們最好的年代,這一點需要時間驗證,但對於影評人來説,肯定是最壞的時代。

曾幾何時,香港被譽為東方電影王國,產量驚人,然而大樹有枯枝,縱容了不少雲吞麵導演及速食廉價的作品。及後好景不常,這年頭香港電影市道大為萎縮,於是每部作品都成為編導演各單位背水一戰的認真製作,卻諷刺的是,今日的電影評論反而變得速食廉價。隨着社交媒體大行其道、資訊碎片化,完整而具備批判觀點的電影評論逐漸被唾棄,淺白及煽情的奉承,卻説明了原有的信條已過時失效:電影評論不是單純替一部電影打分數,影評人的工作專業更不是配合電影宣傳。

最好的電影與最好的影評應該獨立分開,而電影創作者與影評人的關係,總是亦敵亦友,保持着創作者與評論者的距離,兩者時而曖昧,時而針鋒相對。但最好的年代已成過去,網絡時代,當創作者與評論者都成為社交媒體上的活躍帳戶,距離甚至已經不存在。

最難聽的説法是,今日阿豬阿狗都是影評人,但其實只代表言論空泛的奉承者眾,圍爐謄抄的內容農場遍佈網絡。網絡滋養了無數雲吞麵影評人,甚至所謂影評專頁,催生出大量匿名、粗劣的言論暴力,然

而，真正願意花心思做文化評論，具有洞見，能夠大膽提出文本批評的作者則愈來愈少。尤其在江河日下的傳媒黃昏，更多作者都為了生計開始自我審查，藏起風骨。能者噤聲，庸者放屁，正是今日悲哀但是殘酷的現實。

而對於電影評論的真正認識及啟蒙，屈指一數，是來自十多年前楊小濱教授引導我細讀齊澤克如何借用大衛林奇的電影解釋拉崗精神分析理論，它有別於象牙塔派對裏醉心羅列文獻資料及論述註腳，徒具學術形式而忽略閱讀性，呆板、累贅及缺乏溫度的行文風格，從此成為了我心目中兼具理論基礎、創作力量及流行文化脈搏的「本格派」電影評論典範。而對於電影評論的興趣，或者執着，除了因為自己喜歡看電影，還有一個很重要的原因：每當陷入失落、灰心迷惘的時候，電影都以不同形式再三成為了我的救贖。我知道，電影情節多少都是純粹虛構，只是創作者與觀眾一廂情願的慾望投射，但我一直認為電影本身是一座引領「影迷」走出幽窘的燈塔，於畫格不可視的跳躍縫隙之間，有著一種真實意志的介入。

此書部分篇章，初稿曾刊於不同報章及雜誌，惟需要追隨赴印死線，時間倉卒，也不一定能夠保持精準的寫作狀態，過去始終覺得不盡完善，仍有許多充實、補遺之處，更未及將這些文本討論梳理。《影迷你的眼 —— 春風・無花・梁朝偉》的出版計劃，便正好讓梁朝偉成為串連這一系列香港電影研究的關鍵主題。從電視台出身的偶像小生，到歌影視三棲，遊走於商業與藝術，古裝武俠與現代愛情，經歷了世紀末的華麗以至進退失據的合拍片年代，他多面而豐富的從影生

涯，不但見證香港這個電影王國的幾度興衰，也恰似為香港歷史每一段重大變遷留下了註腳。

不過，從梁朝偉延伸到香港電影的思潮起迭，只有自己的觀點並不足夠，書中亦邀請了另外幾位出色的影評人撰稿，他們包括香港電影評論學會對曾肇弘和賴勇衡，與我同為傳媒出身的陳子雲及張書瑋，經營「電影朝聖」網站多年的王冠豪（Gary），還有來自台灣的影評人徐明瀚，他們都是我所認識少數置身網絡年代，仍然嚴肅看待電影及文化評論的作者。另外收錄了四位學者的訪談，郭詩詠先從梁朝偉的轉型，觀照八、九十年代香港影視文化的改變，李焯桃談及梁朝偉於國際影展的成功之道，洛楓從《色，戒》及《花樣年華》分析梁朝偉兩次突破瓶頸的演出，朗天則帶着梁朝偉回到精神分析的脈絡，探尋他作為香港人慾望對象的本質。《影迷你的眼》從約稿、訪談、資料搜集及編撰的過程，都比起以往礙於篇幅及因時制宜的影評專欄，有着更為完整和宏觀的論述面向，尤其於實體書出版已趨邊緣的網絡時代，一切份外難得。

儘管是一個最壞的時代，當我們面對巨大機器的演算，逐漸失去了原有的理性及批判思維，以至暢所欲言的空間，感謝中華書局及責任編輯葉秋弦促成寫作計劃。感謝梁朝偉，在籌備這本書的漫長日子之中，深深體會到他在人生不同階段、影像洪流的潮起潮落裏，始終如一用心及專注演出，既是一份無形的鼓勵，讓我重拾對於寫作的沉着謙卑，那彷彿從不動搖的目光，除了迷人而深邃，偶然還散發出穿越幽窘的光芒。

紅眼
2024 年 6 月

目錄

我對青春無悔

文　曾肇弘

八十年代是梁朝偉演藝事業的起步階段。眾所周知，他是在好友周星馳的慫恿下，報名參加無綫電視藝員訓練班。在 1982 年畢業後，他就如同期不少訓練班新人一樣，被安排到兒童節目《430 穿梭機》裏當「大哥哥」，但很快已有機會參演電視劇，由客串、配角一步步晉升主角。而差不多在同一時期，他已開始獲邀參演電影。雖然直到 1990 年，他才正式約滿無綫離開，但其實 1987 年後，他已逐漸減少演出電視劇，將重心放在電影工作，亦得到業界認同，分別憑 1987 年的《人民英雄》及 1989 年的《殺手蝴蝶夢》兩奪香港電影金像獎最佳男配角。

梁朝偉初登影壇的頭幾部作品，也多多少少跟電視有關。在 1983 年楚原執導的喜劇《瘋狂 83》，是梁朝偉首部參演的電影。此片是由邵氏與無綫附屬的華星娛樂合製，將當時膾炙人口的處境喜劇《香港' 81》系列搬上銀幕，變成眾星拱照的大堆頭群戲，而梁朝偉只是在片末跟梅艷芳等一大班年青演員亮一亮相而已。之後他在 1985 年主演的《青春差館》，是無綫以「翡翠電影製作有限公司」的名義出品，導演也是從電視台出身的邱家雄。梁朝偉憑 1984 年主演劇集《新紮師兄》的「杰佬」一角深入民心，故早期電影如《青春差館》、《花心紅杏》，皆找他演回新入職的警察。

影迷你的眼

直到 1986 年，梁朝偉的演出才走出電視劇的框框，開始有較大的突破。這一年，他為德寶電影公司主演了兩部風格不同的電影 —— 爾冬陞執導的處女作《癲佬正傳》和關錦鵬執導的《地下情》。《癲佬正傳》取材自社會真實個案，以大膽、戲劇化的處理，在當時引起頗大的爭議和迴響，卻贏得近千萬元的票房佳績。相比之下，《地下情》走台灣式的言情文藝，在當時「盡是癲狂，盡是過火」（David Bordwell 語）的港產片中誠屬異數，票房平平，大約收五百多萬元，但引起評論界普遍讚許，更為梁朝偉帶來了首次金像獎最佳男主角提名。

《癲佬正傳》裏，梁朝偉飾演的狗仔，經常一身雨衣打扮，頗為突出，但他只是片中芸芸精神病患者的一員（秦沛、周潤發、岑建勳等也在片中演精神病人），戲份發揮不算很多。然而，《地下情》是梁朝偉初次主演的文藝片，當中導演、編劇與演員之間合作的火花，更值得細說。

《地下情》是少數忠於劇本的港產片。故事靈感源自關錦鵬，他與黎傑、邱剛健（筆名邱戴安平）討論後，交由黎傑撰寫分場大綱和劇本初稿。到關錦鵬開機拍攝時，從台灣來港的邱剛健，再以「飛紙仔」的形式修改、潤飾，邊寫邊拍地完成。這是關錦鵬繼 1985 年首次執導的《女人心》後，三人再度合作。關錦鵬與邱剛健惺惺相惜，電影亦依足邱的劇本拍攝，成了他倆最滿意的作品。拜近年《異色經典：邱剛健電影劇本選集》（三聯書店，2018）出版，完整收錄了《地下情》的分場大綱、劇本初稿與最終劇本，比較之下，更能看到編劇家邱剛健去蕪存菁的巧思與功力。

都説關錦鵬擅長「女人戲」，誠如已故影評人黃愛玲所説：「初看《地下情》，很容易將它納入『女人戲』一類。」片中模特兒阮貝兒（溫碧霞飾）、小明星廖玉屏（金燕玲飾）和歌手趙淑玲（蔡琴飾），各具型格風采，卻因此很容易忽略其餘兩個男性角色——梁朝偉演的米舖少東張樹海，以及周潤發演的藍探長，後者到中段趙淑玲死後才現身，但前者卻是串連三位女性的關鍵角色。邱剛健的劇本給予演員很大的表演空間，梁朝偉以當時青澀俊俏的少男形象，渾身散發着青春的荷爾蒙，自然很切合角色的特質，他亦演活了角色那種吊兒郎當、對愛情不願負責的態度。

在此，不妨比較《地下情》的劇本初稿和定稿，集中看看有關張樹海的描寫。且看張樹海初登場的一段戲，劇本初稿大致分為兩場，先是他在酒廊替女友鍾錦裳（周秀蘭飾）慶祝生日時，經廖玉屏的介紹，認識阮貝兒、趙淑玲等。到了離開時，阮貝兒在街上突然嘔吐大作，張樹海把她推上的士，整體寫得略嫌平平無奇。但是現在的版本，邱剛健卻作出頗大的改動，增加了不少富趣味性的細節，令人物形象更加鮮明豐富。他將初稿的兩場戲集中在酒廊內發生，這邊廂是廖玉屏向友人高談拍戲一事，阮貝兒加入，廖玉屏剎那間收起興奮表情轉為變得謹慎，已暗示兩人的友好關係並不尋常。另一邊廂則改為鍾錦裳等人替張樹海慶祝生日，他與友人興奮猜拳。大家本來各不相識，卻因張樹海吹蠟燭時，不慎嘔吐在鄰座的阮貝兒，因而結下緣分。

之後，邱剛健還加上兩處妙筆。一是鍾錦裳扶張樹海到洗手間，他被鍾錦裳帶進女廁，卻吐不出來。剛巧阮貝兒也進內，建議替他扣喉，

影迷你的眼

鍾錦裳聽罷猶豫，反而阮貝兒出奇地冷靜世故，二話不説便主動伸手幫他。二是張樹海嘔吐過後，回到酒廊四處大派名片，並用不同的稱謂作自我介紹：「鄙人張樹海」、「本人張樹海」、「不學張樹海」、「區區張樹海」、「小的張樹海」、「奴才張樹海」……然後跑到台上唱歌，結果鍾錦裳匆匆拉他離開。初稿這段把張樹海寫得較正經含蓄，定稿卻改成放浪形骸，梁朝偉演來也是一派輕佻，用嘴叼着名片去派，正好配合其二世祖的身份，跟鍾錦裳如母親般體貼，形成強烈對比。整場戲最後以派名片的喜劇收尾，自然教阮貝兒等人（還有觀眾）對他留下深刻印象，亦帶來他倆再度見面的機會。那次阮貝兒主動獻吻，兩人亦由此展開戀情。

張樹海與阮貝兒拍拖後，也介入了她跟廖玉屏、趙淑玲的關係。後來趙淑玲遇劫被殺，張樹海等其餘三人自然無可避免被捲入這宗兇案中，接受藍探長的調查。而失去摯友傷心欲絕的廖玉屏，更因此偷偷搭上了張樹海，這幕當時是影片的一大焦點。劇本初稿是寫張樹海在浴室安慰廖玉屏，結果發生了性關係，但兩人的情緒由傷感變成鴛鴦戲水的歡愉，就未免不太符合故事的調子了。現在的版本卻改成趙淑玲死後，張樹海陪廖玉屏回家，她看見玻璃窗上的血跡，有點神經失常，不斷用手去擦。張樹海見狀，於是上前撫慰、做愛，最後卻被探長發現。這樣的修改既合乎情理，亦帶點黑色荒誕，梁朝偉與金燕玲的激情演繹，也恰到好處。

接着下一場戲在劇本初稿沒有出現，是寫張樹海與阮貝兒在粥麵店吃粥。阮貝兒問張樹海知不知道這碗粥用上哪種米，他說不知道。這裏

固然是帶有譏刺，張家經營米行，他卻不懂分辨米的種類。之後阮貝兒問張樹海後不後悔被扯上趙淑玲一事，他回說：「我對青春無悔。」之後補充一句：「黑澤明以前拍的一部戲。聽就聽得多，還沒看過。」而這正好是張樹海恣意、浪蕩的人生觀。整場戲兩人說話不多，也不太自在。最後阮貝兒埋怨張樹海一星期沒跟她做愛，而他卻不置可否，這正好應了之前廖玉屏所言，張和阮已經變得好像老夫老妻，相對無言，關係變得愈來愈冷淡。

後來張樹海帶阮貝兒返回米舖做愛的一場戲，同樣不見於初稿中。此段呼應張父（葉觀楫飾）此前提到昔日與未婚妻（張母）在米舖交歡，因而誕下張樹海，還想改名「張米生」一事。張樹海有樣學樣，目的自然是要挽救感情危機。這場戲純以影像主導，在古國華的攝影、林敏怡的音樂配合下，拍得充滿浪漫詩意。不過，誠如影評人李焯桃所言：「米原本代表傳統、中國、滋養生命的意念，竟一變而為感情枯竭和死亡的符徵……梁朝偉割開米袋米粒傾瀉而下的影像，正好是對白所謂『浪費生命』的一個貼切的視覺對衡（equivalent）。」片末阮貝兒重提這次時，也說到當初覺得真的愛上張樹海，甚至想為他「生BB」，但後來細想才認為只是怕被米堆搵死。

其後廖玉屏將趙淑玲的骨灰帶到台灣家鄉，張樹海和阮貝兒也一同跟隨。有場三人在台灣小城街頭的「攤牌」戲，劇本定稿比初稿精煉，先是張樹海向阮貝兒問起廖玉屏在哪，阮知道廖跟他有染而懷孕，心中有氣，大興問罪之師。當廖玉屏步出診所，默認懷有張的骨肉時，阮貝兒激動跑去，廖玉屏隨後追她。最可圈可點的是張樹海的反應，

影迷你的眼

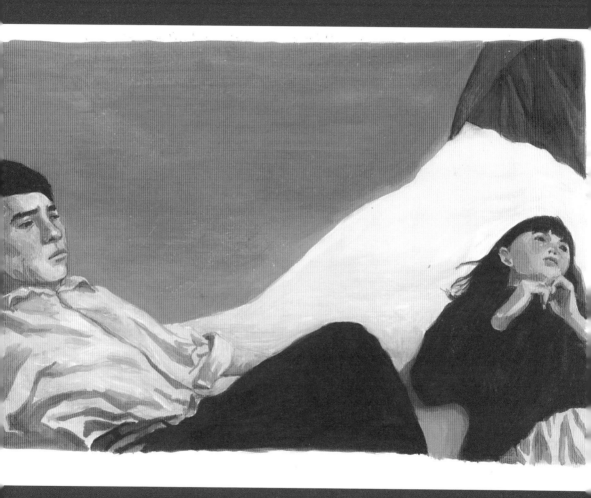

他先是略為遲疑，摸頭想一想，甚至打算轉往另一方向，最後才選擇追上她們，這些動作細節多少表現出他有意逃避的態度。最後三人走到街角，張樹海看見阮貝兒換上另一副墨鏡，忍不住把它丟在地上踩了一下，如小孩子發脾氣般。廖玉屏見狀，輕輕說一句會打掉孩子，兩人卻表情木然回望着她。整場戲主要以人物動作而非對白帶動情緒，關錦鵬以冷靜抽離的角度捕捉人物的變化，三人的演出亦十分到位。

到了下一場的露天晚宴，劇本將初稿寫趙淑玲冥婚，改為趙家答謝他們送骨灰回來，將劇情重點放回三人身上。席上，張樹海很快就若無其事般，跟當地村民一起猜拳，更互相請教對方的猜拳方式，玩得不亦樂乎，恍如片初他在酒廊般的表現。反觀阮貝兒與廖玉屏對他已感死心，都不太理會他，二人更偷看到趙的未婚夫聽着趙遺下的錄音帶時，緊緊抱着另一女人痛哭，邱剛健寫出了感情的複雜與無奈。

三人從鄉村回到台北後，邱剛健在定稿裏加上兩場戲，讓阮貝兒和廖玉屏剖白對張樹海的感情。先是張樹海跟阮貝兒在酒店房內傾談，她將愛情比喻為「你在我心裏滴鏹水，我在你心裏滴鏹水」，只是互相折磨。她自問沒有膽子忍受，於是選擇自我保護，戴上墨鏡繼續「扮cool」。接着下一場，廖玉屏做完墮胎手術後，相約張樹海在餐廳見面。兩人都說很喜歡對方，但廖玉屏直言「不是喜歡到 love 的程度」，最妙是當她說到這裏時，剛巧被外面的電單車聲音蓋過她的說話。之後張樹海解釋了跟阮貝兒的關係：「我們說清楚了。其實，我只喜歡我自己，她也只是喜歡她自己。不知道，或者大家還有點害怕。」邱

影迷你的眼

剛健精準點出現代人際之間的隔閡，害怕付出與承擔的戀愛態度。

有趣的是，整部「女人戲」來到尾聲，竟是由兩個男人傾訴心事作結。影片雖然以生日派對開場，發展下去卻滿佈墮胎、劫殺、絕症的死亡陰霾。最後一場，張樹海回港來到醫院，發現藍探長患上癌症，躺在病床奄奄一息。劇本初稿藍探長雖然也身患絕症，但已說不到話。現在邱剛健大幅改寫，張樹海按牢喉管讓藍探長說話，某程度也正好跟片初的扣喉相呼應。藍探長於是解釋為何之前一直留意他們一舉一動，卻完全不像查案。他自言「動機不良」，是因為他早知快將要死，「想看你們怎樣浪費你們的生命、感情，不單止我一個，你們跟我一樣，我就有點安慰。」

在此之前，張樹海對藍探長的奇怪行徑，都一直不以為然，甚至感到煩厭。到了現在，張樹海回復孑然一身，藍探長走向死亡邊緣之際，兩個男人才敞開心扉，如密友般說起知心話。藍探長回想自己多年來在警隊平步青雲，卻留不住太太，婚姻失敗。而張樹海則細數過去沉迷聲色的荒唐生活，猶如人生自白：「我二十五歲，我在加拿大唸書的時候，一個禮拜不停地吸大麻，high 得連考試也不能考。我去過很多地方，新加坡、泰國、台灣、巴黎、New York、羅馬，很多很多很多……不要問我跟多少個鬼妹上過床，認識過多少個女朋友。我喝醉很多次，有一次醉得要 Billie 挖我喉嚨才能夠吐。我親眼看見我媽媽病死，她不想死。我曾想過一個晚上做完十次，再做十次，其實到第六次我已經睡着。我傷害了三個女人，害死了一個 BB 仔，不知道是男還是女。二十五年來我就做了這種事。」說罷，隨着蔡琴的歌聲

響起，鏡頭拉後，畫面、人物逐漸模糊，故事如夢境般自然平靜地結束。這樣的開放式結局，無疑是當時港產片一次很大膽前衛的嘗試。

當然，《地下情》也有一些生硬的地方，主要是部分對白較長和文藝腔，一口氣讀出來容或變得彆扭。然而，瑕不掩瑜，劇本奇章處處，不按常理出牌，別開生面之餘，意象卻是環環緊扣，十分綿密。不得不佩服邱剛健的敏銳觀察，深刻道出都市男女心靈脆弱、匱乏與蒼涼的一面，更能跟香港過渡期前途未卜的時代背景掛勾，當中的現代性至今依然沒有過時。

《地下情》雖然未能為梁朝偉帶來獎項，但發掘了他與別不同的文藝氣質，為其日後的演藝事業開拓出新的方向，像 1989 年就有機會赴台灣主演侯孝賢的重要作品《悲情城市》。在 2021 年，第四十五屆香港國際電影節重映《地下情》，罕有出席公開場合的梁朝偉，居然特地前來觀影及作簡短分享，背後或許反映此片對他的特殊意義。不知他相隔三十多年後，回看大銀幕上二十五歲的張樹海，又會有何感想呢？

影迷你的眼

Chapter 2

無聲勝有聲

文 徐明瀚

2.1 《悲情城市》的瘖啞微光

1987 年蔣經國宣佈解嚴後，導演侯孝賢在 1989 年拍出《悲情城市》，這是台灣第一部直接觸及二二八和白色恐怖故事內容的劇情長片，也是台灣第一部現場同步錄音的電影長片，而梁朝偉擔任本片靈魂人物的照相師林文清，卻是一位無聽能亦無語能的角色，我們要如何理解這樣無聲勝有聲的人物設定？以及從梁朝偉的極短台詞與眼神微光，所透露出來時代言語呢？

梁朝偉在 2023 年東京影展大師班時，說到他拍《悲情城市》的經歷：「我需要看很多當時台灣歷史背景的書，還有侯孝賢當時也給我很多書。」關於這些書籍資料，侯孝賢曾言，二二八在國民黨政府時代是不可能觸碰的，當時並沒有什麼翔實的資料，但關於此題材的預計拍攝是因為侯孝賢在解嚴前就讀過大量小說，其中包括陳映真的小說，如〈鈴鐺花〉（侯導在戒嚴前想做改編拍攝，作家本人勸他不要拍）、〈將軍族〉寫的就是白色恐怖。而相關紀實專書當年僅有記者寫的《二二八資料》、吳濁流的前半生自傳《無花果》有面世，其餘都是導演和編劇到處搜集資料而來。

影迷你的眼

梁朝偉本人愛讀書，他在《梁朝偉專輯》（李琴、鄺小燕合著，添翼文化，1992）書中自言曾經讀過《從文自傳》，這本 1932 年出版的書也是侯孝賢的重要讀物，導演經過編劇朱天文所介紹，成為他拍《風櫃來的人》形成轉捩點的敍事風格參考。很多《悲情城市》的主創人員對梁朝偉的記憶鮮明，大多人的印象中梁朝偉在片場都非常安靜，隨時隨地一直在讀書，其中飾演林家大哥的陳松勇則回憶道：「梁朝偉這個人很老實，但在我感覺這個人有點自閉。」但是劇照師陳少維卻不這麼認為，他說梁朝偉不是自閉，而是很認真的一個人，連玩都很認真，真是個大孩子，從頭到尾都是一致的。

相較於《悲情城市》片中的大哥義憤填膺、振振有辭，飾演林家么子的梁朝偉則幾乎表現出完全的被動與沉默，在片中，他飾演在八歲就陷入後天聾啞的照相師林文清。這個角色是侯孝賢為了不諳台語的他而量身打造，侯導和劇組人員為此還特地走訪並參考了年長他二十幾歲的藝術家朋友陳庭詩的筆談習慣，按其後天聾啞的生平與白色恐怖經歷來塑造林文清這個瘖啞形象。

《悲情城市》片名的淵源，最早來自一首由葉俊麟所填詞的台語歌〈悲情的城市〉，後來收錄在洪一峰主演並主唱的電影《舊情綿綿》歌單之中。同名電影台語片《悲情城市》則在 1964 年推出，由林福地導演、葉俊麟編劇。歌詞中不斷唱到「被人放捨的小城市」，侯孝賢說：「悲情城市，指的就是台灣。」侯孝賢在關錦鵬的《地下情》看見了梁朝偉的演出，而《悲情城市》製片希望片中能有一位香港的明

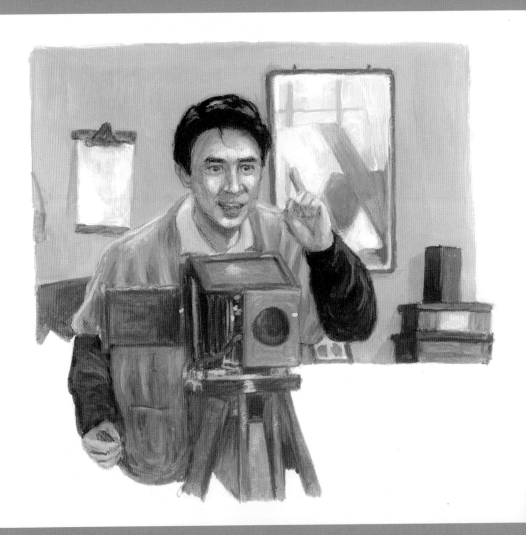

影迷你的眼

星，侯導便有意邀請梁朝偉來擔任林氏家族么子林文清這個角色，電影在開拍時，梁朝偉這個角色就進入了無聲表表演的瘖啞之中，而他在片中的唯一台詞：「我是台灣人」，便成為了本片為眾人所討論的發聲演出。

梁朝偉於大師班自言：「因為我不會說台灣話，導演就將我設定為一個聾啞人。」在電影中，作為一個無法言語無法聽講的聾啞人，他無法涉入知識分子的文人聚會，僅能跟寬美在一旁旁觀，盡些庶務，電影的影音配置逐漸在影像和聲音上淡出了文人席間的談話，進入了文清與寬美兩人之間用音樂和綿長的筆談，但即便如此，文清仍然在電影片末捲入了政治的肅殺風暴之中。

梁朝偉拍《悲情城市》的最後一場戲，對本片至關重要，鑑於他在當天拍完之後即要返港拍攝劇集。這是那場在火車車廂內的肅殺戲，林文清在自清自己的身份時，在尋仇牽連的暴力脅迫下發出了一聲「哇係台灣人（我是台灣人）」，也成為了梁朝偉在本片中唯一的台詞，其生存意味的自況，大概僅次於陳松勇在片頭所說的：「我們本島人最可憐……眾人吃，眾人騎，沒人疼。」但若我們在朱天文八十八場《悲情城市》劇本的版本（另有吳念真的九十一場與合作社的拍攝用劇本一百〇二場版本）中，會發現當初的台詞設定是「我叫林文清，基隆人，伊是阮某子！」（可以另外比對吳念真的版本和合作社的版本）。在 2023 年《悲情城市》4K 數位版本於院線放映時，將這段詮釋為身為台灣人的悲哀，並在廣告標語上寫為「身為台灣人一生必看的電影」。

《悲情城市》是梁朝偉第一次去演台灣的藝術電影，也是第一次因本片前去國際性的威尼斯影展上登台。梁朝偉在 2023 得到第八十屆威尼斯影展終身成就金獅獎，是繼 2010 年吳宇森、2020 年許鞍華之後，第三位華人獲此殊榮。梁朝偉與金獅獎的緣分，從他擔當《悲情城市》的男配角就開始了，後來因此片的緣故，法籍越南裔導演陳英雄在 1995 年請他飾演《三輪車伕》中的黑道詩人男主角，當年該片在威尼斯影展得到最佳影片金獅獎；而後梁朝偉與導演李安合作的《色，戒》，於 2007 年也獲得最佳影片金獅獎。然而，他職業演員從影生涯最大的自我懷疑，竟來自於《悲情城市》非職業演員的真實。

梁朝偉在 2023 年東京影展大師班自言：「這是我第一次親身體驗到拍藝術電影，最大的收穫，對我來講也是很震撼的，就是我第一次跟一些非職業演員合作，我看到他們那種好自然以及好真實的表現，那一刻，我對自己的表演開始有懷疑。」侯孝賢 2007 年在香港浸會大學進行系列演講（而後逐字紀錄的內容陸續收錄在 2009 年港版的《侯孝賢電影講座》、2021 年日版的《侯孝賢の映画講義》與 2023 年台版的《侯孝賢談侯孝賢》），提到他的導演手法，不若王家衛那種會說很多話、熬到一定程度後再拍，侯導自言：「沒有任何話，就是妝弄好、造型弄好，你就演，我只是在旁邊看，不對了再來，有什麼說的，沒有，完全由他自己。梁朝偉在拍我的《悲情城市》的時候，他每次演差不多都是準的，可是他一旦碰到辛樹芬這個非演員時，他就沒辦法了。」

侯孝賢說他在用非演員的時候，都是不預先排演的，非演員打掉表演

影迷你的眼

習慣比較容易，是屬於現場反應的演員。但梁朝偉卻已經有表演的習慣，所以侯孝賢去香港會去觀察職業演員平常放鬆的樣子，再看怎麼設計他的演出。這與法國電影導演布列松（Cartier-Bresson）跟職業演員磨戲磨到沒有痕跡不太一樣。侯孝賢在跟演員合作上有一個做法，就是根據演員本人的興趣與在片中的角色特質，兩者加以結合，讓演員無論在片內或片外，都有事可做、有事可忙，這樣侯導認為角色會顯得自然而真實，而不會有仍然是演員表演的造作痕跡。比方說給梁朝偉看書、給舒淇運動，或是給高捷做菜，不過這在陳松勇的身上還是難以管用，因為陳松勇的職業演員特質太強，一開拍就上戲，難以回歸真實，所以侯孝賢最後剪接進入正片的，往往都是陳松勇在試戲的橋段，陳松勇曾自言，雖然他以《悲情城市》大哥身份的角色獲得金馬獎最佳男主角，但他還是不知道他演了什麼，這成為了一段導演識英雄的影壇佳話。

《悲情城市》三十三週年 4K 數位特映版海報，設計師陳世川把梁朝偉放置在視覺中心，當代詮釋上其角色的重要性不言而喻。梁朝偉片尾那句唯一的台詞，是他在演員準備功課上用盡極大的閱讀量，並運用角色設定上八歲前的兒時身體發聲記憶，在面對暴力脅迫下的最後一刻說出了「我是台灣人」。賈樟柯對此片有高度的讚譽：「刻骨銘心的前世經歷，這些記憶在我們轉世投生後已經遺忘，侯導的電影卻讓我們回到過往。」梁朝偉飾演的這樣一位瘖啞之人，一方面成為了白色恐怖事件的集體沉默受難者之一，但同時也成為了歷史暴力的親歷見證者，從無聲到有聲、從發聲到絕響，梁朝偉無語而深邃的眼神之光，道盡了一切記憶的艱難。

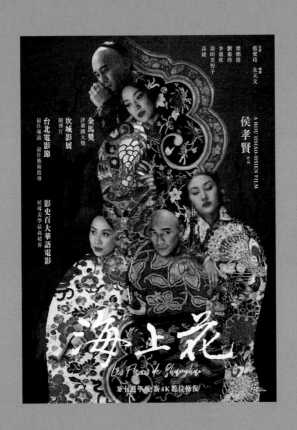

2.2 《海上花》的群戲內外

韓邦慶的《海上花列傳》是一部全用蘇州話寫成的所謂方言小說，而後經過了張愛玲的國語翻譯，侯孝賢才決定以上海話開拍電影《海上花》。然而文本核心的吳儂軟語，幾乎是所有《海上花》主創和演員無法全然進入的所在，其中尤其是梁朝偉也無法克服講好上海話的台詞，更遑論是蘇州式的，加上跟他演感情對手戲的女主角還是日本人。在這樣的困難重重之下，為什麼他還可以完成飾演王蓮生的任務？電影《海上花》是一塊織錦，那在花樣之外還有綠葉，紋樣之下還有背景的設計，如果女演員們是那一朵朵的海上花，而侯孝賢導演、李屏賓攝影、杜篤之聲音和廖慶松的剪接，就是那不着痕跡的穿針，時而顯現而密藏的引線，就是在片中戲分最為吃重、從劇情結構中脫化出來的梁朝偉。

《海上花列傳》是一部堅持全書以吳語（蘇州話）書寫的作品，從韓邦慶在書中為了有些有音無字的吳語去用造字發明，或從他曾經回答建議他用通俗白話寫這本書的朋友說：「曹雪芹撰《石頭記》皆操京語，我書安見不可以操吳語？」皆可以見得他要貫徹方言寫作的決心。然而，這不只是文學上的京派與海派之爭，而其實是點出官話與方言的權力懸殊的朝野問題。因為當《海上花列傳》以吳語文學問世，放在眾聲喧「華」的文壇之中，京語儼然也就成為了另一種方言文學，就沒有國語（普通話）的全面獨尊問題。所以，與其說張愛玲翻譯《海上花列傳》的十年工程，為的是將該書納入國語化版圖，不如說是將蘇白吳語納入普通讀者的認知之中，並且進一步去深化上海話與蘇州話的文學寫作機會，而侯孝賢拍《海上花》雖是先看了張愛玲的國語譯本，再回頭去看

蘇州話的原著，但他跟韓邦慶一樣，期待只用一種語言來拍片。

因為諳蘇州話的明星演員太少，故而退一步尋求全體演員都講上海話，侯導這種在單一部片貫徹語種的專一性（尤其是方言），實屬少見，這樣的決心也與韓邦慶相仿。韓邦慶的《海上花列傳》不像是《九尾龜》妓女說蘇白，嫖客說官話，相互交雜。侯孝賢電影中對方言的使用，在《海上花》並非第一次，就國台語交雜等現象，早在《風櫃來的人》、《戀戀風塵》便曾存在，但全片在方言佔比上近乎全面的非《海上花》莫屬，除非《刺客聶隱娘》真的做到侯導原本期望的全配上唐朝的河洛話古語（但未能發生），才有可能超過。

在電影的觀看上，因為《海上花》是列傳而充滿着群戲，尤其絕大多數是共桌吃飯的場景。侯孝賢認為為什麼《海上花》必須用上海話，因為這會造成距離感，其效果會好過於梁朝偉、劉嘉玲、李嘉欣、高捷都講國語，因為這會發生「南腔北調」，一演大家就開始笑了，那電影就沒得看了。」其實上海話，也有分新式與舊派，像是夏褘就是新式的，全片僅有潘迪華是蘇州式的，上海人看了可能會笑，但大多華人不會，因為會有距離感，而這正是侯導追求客觀凝視。

侯孝賢曾與梁朝偉、張曼玉（原定要在《海上花》飾演沈小紅，但對說上海話還是有恐懼感，且當時已排有王家衛的檔期）討論過，語言其實對演員表演很重要，年紀大了以後才學新語言，說話時的回想，會影響角色該有的神情，就非無意識的反射行為了。侯孝賢因《海上花》請梁朝偉練習上海話，甚至以為懂上海話的劉嘉玲可以隨時教他，但自家人

影迷你的眼

反而教不成，而請到最能傳達蘇州語感的潘迪華來教。梁朝偉練了一陣子打給侯導說：「死了！死了！」表示太難，做不到啊。於是，侯孝賢把梁朝偉所飾演王蓮生的角色背景設計為廣東人，未帶家眷一人差使在上海，所以梁朝偉於公在外講上海話，於私在寓就可以與他的長三相好沈小紅（由日本演員羽田美智子所飾演）用廣東話對話表達感情，本片角色設計上他們兩個人都是從廣東過去的。侯孝賢身為導演，就是做這種背景設計。導演在拍攝現場出名地不喊開拍、不喊 cut、不導戲、不教戲，希望演員把依賴導演的心態去除，自己獨自去面對。

本片最令人欽佩的是，由於羽田美智子與梁朝偉對戲上的語言不相通，所以他們必須背牢彼此的台詞，才能進入談情說愛的對手戲中。值得一提的是，為羽田美智子擔任上海話（吳語）與廣東話（粵語）雙聲道的配音者，是經高捷推薦的香港女星陳寶蓮，據侯導說當時她的配音一流，一個下午就搞定了。可以說是本片未現身但卻獻聲的影片靈魂人物。相反地，本片敗筆卻是梁朝偉明明已經現身，電影剪接卻還是有使用到了梁朝偉離開群戲飯局後、到達沈小紅書寓廂房前的畫外音獨白，這點就跟韓邦慶的原著精神大異其趣了。

另外本片還有一個跟全片調性違和的元素是窗外景，打破了恆常永久的寓內格局，隨之而來就是梁朝偉所飾演王蓮生發現沈小紅與戲子的捉姦在床，引發了王蓮生在沈小紅寓房內對家飾擺設激烈地東砸西搗，侯孝賢曾說他想發掘出梁朝偉身上就帶有的那股「文雅裏面的暴烈」，在這個場景中全然彰顯。畫外音和窗外景是全片系統性建構的敗筆，其實大可以去除這方面的說明性。

梁朝偉演好王蓮生的困難還不只在於語言，侯孝賢說梁朝偉在轉化角色上最大的障礙，是他長年累積下來的演技慣性，要去除明星或職業演員表演的慣性與裝飾是首要的，雖然梁朝偉的表演都是預定的設計，幾乎不着痕跡，但是侯導要求的是自然反射。劉嘉玲、李嘉欣因為本身都會講上海話，也表演上具有個人的特質與本色，加上劉嘉玲是現場反應快、李嘉欣則本人個性好強，所以後來表演都相當成功，然而梁朝偉則是演技一流，要去掉他的表演慣性則比較難，梁朝偉自己也曾言自己會願意來接《海上花》，是因為他認為他在《悲情城市》的表演還是不符理想。

《海上花列傳》的單行本出版於 1894 年，是盧米埃兄弟的電影誕生（1895 年）的前一年。《海上花列傳》可以是寫實手法電影的前身，近乎白描，僅僅描寫對白和動作，而不描寫心理過程的方式，很像是早期電影或絕大多數電影會使用的平實手法，僅客觀或及物地敍述而不作不及物的內心戲，所以意識流和獨白的部分是不存在。換言之《海上花列傳》若是給王家衛拍，把演員的內心戲全用獨白或畫外音旁白講出，那就遠離原著精神了。

所以如果說沈從文的《從文自傳》是侯孝賢從《風櫃來的人》之後素樸寫實能力突顯出來的文學底氣，那麼侯孝賢在《海上花》發展出「華麗寫實」（李屏賓語）的底蘊，則要回溯到韓邦慶的《海上花列傳》，這本書雖然呈現上海英國租界裏長三書寓中的極上奢華之夢，但就寫作筆法來說，就如魯迅所言是「平淡而近自然」的，所以就在這種豪華擺設之「華麗」與寫法平淡之「寫實」這兩者間，侯孝賢及其美術與攝影團

影迷你的眼

隊找到了極佳的「淡白」平衡點，像是綠葉一般以底蘊和光色存在，然後才能讓演員如花朵般盛放於這些映顯與襯托之中。正如本片的顧問鍾阿城說電影場景是質感，人物在其中活動。更具體來說如電影文案說明本片美術所示：「有用的東西是空間陳設，沒有用的東西是生活的痕跡。」關於用得到的部分，演員們抽鴉片與用煙具（拿煙槍、裝水煙筒和吹火紙），必須要熟練到成為無意識的反射行為。正如同侯導要求演員的表演，是要到達自然反射的狀態，在這點上，侯導誇讚過片中徐明、梁朝偉和劉嘉玲用得最好。關於沒有用的部分，則是證明生活過的痕跡，來讓演員其時空的密度之中窒礙難行或者脫穎而出。

《海上花》作者在〈例言〉說：「全書筆法自謂從《儒林外史》脫化出來，惟穿插閃藏之法則為從來說部所未有。」胡適說「脫化」這兩個字用得很好，因為《海上花》的結構實在遠勝於《儒林外史》，可以說是脫化，而不可以說是模仿。《儒林外史》因為都是案例的鋪排，沒有鳥瞰的佈局，所以僅僅是人物一一分列的彙編，而無法成為彼此都有點關係的合傳。而《海上花列傳》就是一個成功的合傳，所有的人物都彼此交集。關於這種合傳式的交集，我們也可以從侯導演對本片的攝影視角與剪接上淡出淡入的設計中得以看見。

侯孝賢向來電影片中會常見的鳥瞰佈局，雖然侯導演在本片沒有出外景，但他將鏡頭設定在略高於餐桌人群之上，也有稍事俯就所有人物的表演的高度，仍然是客觀的凝視與洞察。而片中黑底的淡出淡入，絕大多數是如列傳般，分列各家書寓空間擺設，一方面單場景中的分鏡位為數不少，但是另一方面，《海上花》的字幕翻譯者、英國重量級影評人

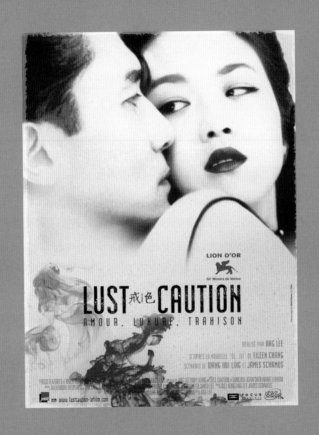

東尼萊恩 Tony Rayns 說他看到了沈小紅的娘姨阿珠，後來在別的書寓當娘姨，片尾與王蓮生重新聚首交談，可以看得到四、五年長時間的大跨度流逝與隱現，在此也看得到韓邦慶作者自言以及胡適所謂合傳特有的「穿插與閃藏」手法。這種在省略中隱藏細節的筆法，以及在故事結構上做到人物關係並非「退藏於密」（張愛玲語）的群戲安排，到了張愛玲譯註完《海上花列傳》後，在〈色，戒〉短篇小説中也充分做到。

梁朝偉在片末的那行「餘情未了」的淚之所以至關重要，是因為有了時間跨度與決絕割捨之後仍然存在的傷感。梁朝偉曾在影片問世期間表示說《海上花》的王蓮生是他演過最悶、最悶的角色。關於這種情的不可得而產生的苦悶，張愛玲曾在〈國語本《海上花》譯後記〉寫道：「書中寫情最不可及的，不是陶玉甫、李漱芳的生死戀，而是王蓮生、沈小紅的故事。」侯孝賢導演以淡分鏡與旁白聲音的諸多角色前景與背景的設計，得以讓梁朝偉飾演的王蓮生在這些電影語言的層次上，不盡然要獻聲説愛，而是讓密藏的感情關係，得以在群戲的開放性結構中現身。

✦ 2.3 《色，戒》裏做戲的位置

歲月不只是一把殺豬刀，而是讓人心的七情變化，全寫在了臉上。《色，戒》電影裏梁朝偉的幾次表情變化，多次把張愛玲文學裏的那股冷與李安電影裏的總是暖，讓觀眾一覽無遺他的神氣與神情。然而若不計歲月，到底來說，是什麼樣的條件，能夠既讓他的表演這麼一氣呵成、酣暢連續，同時卻又跌宕起伏、肝腸寸斷呢？我們得必須先

從張愛玲小說中留出的空白，以及甚至是李安也填不上的空間從頭說起，我們才能了解《色，戒》裏殺人如麻卻會心如刀割的男主角，為什麼非梁朝偉莫屬。

張愛玲的短篇小說〈色，戒〉是一篇歲月之作，充滿着時間歷練而超越考驗。一方面作者本人對文稿一改再改，在 1950 年書稿其實就已完成，但是卻經過張愛玲近三十年的不斷修改，直到 1977 年才將這篇小說發表，並在 1983 年和其他作品結集在《惘然記》中出版。在張愛玲曾在卷首語寫道：「這個小故事曾經讓我震動，因而甘心一遍遍修改多年，在改寫的過程中，絲毫也沒有意識到三十年過去了，愛就是不問值不值得。」正是因為情是不可方物、不可計量，所以直教人生死相許、一往而深。

這篇全文一萬兩千多字的短篇小說之所以會數度改寫，許多人推測是因為張愛玲這則故事的自我投射甚深，因為畢竟她的第一任丈夫胡蘭成 1940 年曾任抗戰時期汪精衛在南京創設之偽政府的宣傳部次長，他們兩人在 1943 年結婚。這並非說小說中的王佳芝就是張愛玲，抑或易先生就是胡蘭成，在文學研究上，並不鼓勵這種虛實不分的對號入座解讀，但不能否認，〈色，戒〉本身就是一篇關於「虛實如何難分難解」的故事：原本王佳芝是從一場愛國話劇的虛構與表演，走入現實後，假戲後來真做，王佳芝對漢奸特務頭子易先生是原先要密謀色誘暗殺，卻到最後動了真情放走他的「戲假情真」故事。王佳芝之所以會對易先生動情，眾說紛紜：有人說就是那顆有價無市的粉紅鑽鴿子蛋（此說預設了故事中王佳芝從演戲走紅便開始的那種愛慕虛榮

影迷你的眼

的本心），有人說是因為張愛玲寫道「通往女人的心是陰道」（此說把王佳芝視為純粹的肉體歡娛者），但若從小說來看，關鍵卻仍然是易先生在陪買鑽戒時那股「溫柔憐惜的神氣」，若從電影來看，能擔當起這股神氣的男主角，真的非梁朝偉莫屬。

放眼張愛玲原著小說的眾多文學改編電影，過往導演們對男主角的選角，不是有不盡人意之處，就是僅維持在中規中矩的整全性上。所謂不盡人意者，如許鞍華《傾城之戀》的周潤發缺乏范柳原的文氣，《第一爐香》的彭于晏則缺乏喬琪喬的洋派。中規中矩者，比較算是許鞍華《半生緣》的黎明所具有沈世鈞的溫和。而到了關錦鵬《紅玫瑰與白玫瑰》的趙文瑄深具佟振保的性情，在演員與角色演繹得當、恰如其分。但若要說哪個男主角出人意表的好，文學人物塑造與電影角色設定相得益彰，甚至後者超乎原著作品給出的想像，我們要在李安的《色，戒》等到了梁朝偉的出現，才真正看到一個演員如何臻於化境。

易先生是相當難演的，從張愛玲文學裏外手下不留情的殺氣，到李安電影飽含溫情的神氣，梁朝偉他必須穿越至少五重的表演境地與做戲位置，才能走到他是易先生又不只是易先生的這個地位：

首先，是丁先生的殺氣，張愛玲的〈色，戒〉小說改編自鄭蘋如與丁默邨的新聞事件，曾經是《良友畫報》封面女郎的鄭蘋如，與共產黨密謀，要色誘暗殺任職於汪偽政府特務要職、人稱「丁屠夫」的丁默邨，但因為事蹟敗露，後來被執行處決。張愛玲看到這則新聞決定進行改編，梁朝偉要演好這故事，勢必要先進入該史實的狀況，要了解

易默成，必先了解丁默邨，如此才能真正從新聞事件的紀實走入文學故事的虛構，這如同飾演侯孝賢導演《悲情城市》需要做大量的史料功課一般，首要地進入沉默。

其次，是易先生的貴氣，在張愛玲〈色，戒〉小說中寫到的易默成是長這樣的：「穿着灰色西裝，生得蒼白清秀，前面頭髮微禿，褪出一隻奇長的花尖；鼻子長長的，有點『鼠相』，據說也是主貴的。」大多人都會把漢奸的形象，僅僅想像為獐頭鼠目，沒想到張愛玲還是留有手筆，說他蒼白卻清秀，鼠相卻貴氣，也正是這樣的清秀貴氣，梁朝偉飾演的反派，也才有他非典型的一面，這也令人想到他早先在《三輪車伕》裏黑幫老大與詩人形象。

第三，是易先生的殺氣，電影《色，戒》片頭狼犬警戒與肅殺氛圍，我們就可以感覺到這種孤島時期的政治封鎖乃至於愛情圍城，然後梁朝偉便是要逐漸從這樣官家大院的殺氣騰騰，包括武漢方面政府對他的監管、對於國共和偽政府之間各種黨同伐異的刑求，一路走入自家的麻將戰局，然後才是與情婦王佳芝另覓私宅中的床褥 SM。王佳芝與易先生的性愛床事，張愛玲在小說中只用「洗熱水澡」簡短帶過，李安變本加厲地讓易先生的暴戾之氣不僅寫在臉上，更在床上淋漓盡致地發揮。梁朝偉憶及當初李安找他主演時，也只簡短提到「會有裸露戲」。到了拍片現場，才知道是要拍上十一天的三場床戲。

第四，是易先生的神氣，在張愛玲〈色，戒〉小說裏，兩次明確寫到易先生有「神氣」的時刻，一次是在麻將桌上，王佳芝心想馬太太可能話中有話，知道易先生與她的姦情，且可看到易先生「笑嘻嘻的神

影迷你的眼

氣」，這種志得意滿、春風得意之神情，很有可能會顯出敗績、落得慘劇收場。第二次更為關鍵，是王佳芝決定放走易先生的前一轉念之瞬，張愛玲寫道：「此刻的微笑也絲毫不帶諷刺性，不過有點悲哀。他的側影迎着枱燈，目光下視，睫毛像米色的蛾翅，歇落在瘦瘦的面頰上，在她看來是一種溫柔憐惜的神氣。」情場如戰場，愛上了便會兵敗如山倒，梁朝偉從反派人物的奸情，走入海派人物的姦情，無論是否仍忌諱東廠復興，亦或者害怕東窗事發，對於如此這般神氣的神情，王佳芝就是只能束手就擒，觀眾也深深被梁朝偉收服。

梁朝偉自承，接演李安的片相當興奮，因為李安是在美國電影系統拍，每一個鏡頭都要拍十幾次，他以前沒碰過這種，情緒都要很充足，這樣每顆鏡頭接續的感覺才不會斷掉。但值得我們追問的是，梁朝偉飾演易先生的充足情緒，究竟是熱氣蒸騰的殺氣（無論是在邢台上或是床單上）？還是心花盛放的神氣（無論是陪歡場女子買物的老練或是憐香惜玉的真情流露）？最後的境界，可能不只是易先生的鐵漢柔情，而是那股進出在戲裏戲外的自若神情。

法國作家福樓拜（Gustave Flaubert）曾說：「我就是包法利夫人」，李安也曾說過說：「我就是王佳芝」，那在這兩段自白之間，張愛玲是否就說過「我就是王佳芝」呢？答案是否定的，關於這種藉由角色所進行的作者自況與後設表演，我們也可以用來解讀演員，廣大煽色腥的娛樂刊物一直在說的是湯唯與梁朝偉的性愛場景是「假戲真做」，事實上對所有演員來說，表演上戲事小（裸露比為職業演員的基本職能，只是在儒教社會顯得困難），入戲出不來才可能是大，據稱劉若英在演張愛玲傳記電視劇《她從海上來》時便長期無法下戲，同

為《她從海上來》與《色，戒》的編劇王蕙玲則在電影中帶入了自身的張派經驗，但殊不知真正令人煎熬的，卻不是李安極力為張愛玲小說補上的床戲，而是如電影文案所寫的「性易守，情難防」的那種潛移默化，由家國仇恨轉為男女情愛的道德困難，也是在這個意義上，李安也才會說：「我就是王佳芝」。可是梁朝偉幾乎沒有在任何電影裏直接或間接表白過自身的表演，在王蕙玲、詹姆士·夏姆斯（James Schamus）與李安的編導下，他自我表明了一段與娼妓的表演距離。

曾與梁朝偉演過多次對手戲的張曼玉，有多部飾演自己、或涉及關於自身表演行為的後設作品，如關錦鵬的《阮玲玉》和阿薩亞斯（Olivier Assayas）的《女飛賊再現江湖》（台灣片名《迷離劫》），而楊紫瓊在《奇異女俠玩救宇宙》（台灣片名《媽的多重宇宙》）中也有以本身作為演員的身份成為她的其中一個宇宙，甚至連劉德華在《我的少女時代》片尾也曾以劉德華偶像本人的方式現身，但梁朝偉卻鮮少有過，在電影《色，戒》中，梁朝偉相當難得地從角色口中談到「做戲」，片中演到了易先生與王佳芝某日晚上約在日本租界虹口的茶藝館見面，王佳芝說：「我知道你為什麼約我這裏。你要我做你的妓女。」易默成說：「我帶你到這裏來，比你懂怎麼做娼妓。」俗語說「婊子無情，戲子無義」，然而在梁朝偉與湯唯這個組合，與張愛玲與李安密切合作的《色，戒》者裏，不僅「假戲真做，戲假情真」，也是「婊子可以有情，戲子可以有義」的自明顯露，在各種表演的直白之外，有着不斷後設與多重設定的曲折，從自言做戲，到了片尾，主動與攝影師溝通（這點李安在頒贈威尼斯終身成就獎給梁朝偉時的致詞內有提到），選在了床沿的影子邊坐下，梁朝偉抵達了故事之謎與有情可以有義的最終。

Chapter 3

色慾城市窮風流

文 紅眼

影迷你的眼

3.1　難兄難弟的幾度轉世

荷里活常有「重啟」經典作品系列的做法，近代最廣為大眾熟悉，應該是先後改編了三個版本的《蜘蛛俠》系列。倒不是完全懷舊之舉，乃是因為漫威（Marvel）早年經營不善，旗下著作的影視版權屢次易手，連日本特攝片商東映都有拍過一部讓蜘蛛俠駕駛巨大機械人對抗宇宙侵略者的變異版。不過，就算把不同製片商的正版、異版和山寨版加起來，它們都不及香港的《難兄難弟》身世複雜，版本繁多。

《難兄難弟》雖然沒所謂的原著作品，但從 1960 年一直拍到 1998 年，同名西片不計，總共拍過九個不同影視版本，而且每一次都是在改編之上再作改編，或親或疏，彼此之間有着一些微妙的血緣轇轕。順時序來看，元祖版本是 1960 年由四大粵語片廠之一的光藝製片，秦劍執導，謝賢、胡楓主演的《難兄難弟》，以及 1968 年聯藝製片，由陳文執導，謝賢、周驄主演的《七彩難兄難弟》。單是粵語片一枝獨秀的年代，就已經「重啟」拍過兩次《難兄難弟》。

在六十年代，礙於拍攝技術及成本，香港電影仍以黑白片為主，只有一線明星擔綱演出的重本製作，片商才敢冒險，不惜工本以彩色拍

攝——當時普遍用上柯達公司生產的七彩伊士曼菲林，為收宣傳之效，特別喜歡在戲名加上「七彩」或是「彩色」字眼。在這個黑白和七彩混用的過渡期，經典例子就是標榜第一部彩色時裝片，在 1966 年由陳寶珠、蕭芳芳主演的《彩色青春》。《七彩難兄難弟》理論上應該同屬高規格製作的彩色電影，可惜至今坊間流傳下來的只有黑白版本。

無論《難兄難弟》還是《七彩難兄難弟》，雙男主角的套路不變，同樣都是老實人與輕佻小子結伴一起「追女仔」的配搭。但可能想為觀眾帶來一些新鮮感，兩部電影雖然都是謝賢主演，不過角色性格剛好對調，第一次謝賢故意一改過往風流、雅痞（yuppie）的幕前形象，飾演戇直少年吳聚財，第二次則變回花花公子，飾演好高騖遠的敗家仔何偉。有趣的是，後來九十年代無綫電視拍了兩輯懷舊喜劇《難兄難弟》，回溯六十年代粵語片盛行時的娛樂圈生態，就分別由吳鎮宇和林家棟戲仿萬人迷謝賢。如此一說，在《難兄難弟》九個版本裏，謝賢的形象以不同方式複製了四次之多，也可說是《難兄難弟》的招牌代言人。

粵語片潮流到七十年代末已漸沒落，隨着邵氏電影轉型，無綫電視如日方中，也曾經拍過一部電視劇《難兄難弟》，由鄭少秋、馮淬帆飾演一對相依為命的親生兄弟，同樣是哥哥耿直敦厚、弟弟玩世不恭的組合。然而，比起這一次經典「重啟」，幾年之後新藝城開拍的《難兄難弟》絕對更有時代意義。

以《一枝光棍走天涯》等市井小民喜劇打響名堂的奮鬥影業，在 1980 年改組新藝城，走過異常燦爛的黃金十年。在 1982 年上映的《難兄

難弟》，正值新藝城「七怪」最團結的時期，雖然票房及經典程度遜於同年上映、由許氏兄弟主演的《最佳拍檔》，但《難兄難弟》是奮鬥影業初創三大台柱的聯手製作，由麥嘉執導，黃百鳴編劇，石天主演。電影自然亦有《難兄難弟》最標準的「追女仔」情節，但最精彩的部分，是石天和吳耀漢為了做場大龍鳳懲治惡人，齊集一群多年不見的「難兄難弟」來扮鬼扮馬 —— 也就是找來新藝城的一眾幕後班底及明星好友客串，包括徐克、泰迪羅賓、曾志偉、劉家榮、譚詠麟、林子祥、張艾嘉等等。醉翁之意，並不是真的要整蠱惡人，而是新藝城的一次幕前曬冷。其時，香港娛樂工業發展蓬勃，港產片貨如輪轉，而新藝城方興未艾，基本上是以白天拍戲、夜晚「度橋」的作業模式不斷運作，製片之快跟印鈔票一樣，惟拍攝速度大於作品深度和質素，只能說時勢造英雄，就是如此猖狂，如此風騷。

然而，新藝城紅得快，同時散得亦快，這一時得令的霎眼嬌，不到幾年這些「難兄難弟」已經四分五裂，無以為繼，黃百鳴、徐克、曾志偉等人皆另起爐灶。但新藝城的完結，造就了另一股風騷得來帶着文藝思潮的後浪，要說到真正推陳出新，就是在 1993 年上映，由陳可辛、李志毅聯合執導，梁朝偉、梁家輝主演的《新難兄難弟》。

所謂的新，其實就是我們開始懷舊。踏入九十年代，香港掀起一波懷舊熱潮，想來多少都與回歸在即，未來前景難料的心理恐懼有關。與《新難兄難弟》同期的作品，就有劉鎮偉監製的《92 黑玫瑰對黑玫瑰》和《玫瑰玫瑰我愛你》，兩片都是致敬楚原於六十年代的女飛賊《黑玫瑰》系列 —— 由梁家輝飾演神探呂奇，葉玉卿飾演黑玫瑰，劉嘉

玲則是白玫瑰陳寶珠。無獨有偶，《新難兄難弟》同樣都由梁家輝和劉嘉玲主演，也同樣致敬楚原 —— 因為梁朝偉飾演的男主角，名字就真的叫楚原。

楚原性格輕浮、吊兒郎當，總覺得自己懷才不遇，空有魅力及抱負，但缺乏際遇，埋怨自己輸在「起跑線」，有一個頑固守舊的窮父親，所以這輩子都沒機會發達，直至意外跌落坑渠，時光倒流回到六十年代的春風街，遇到梁家輝飾演的父親楚帆。楚原詭稱自己是楚帆一位從婆羅乃出生的遠房表親，兩人便錯有錯着，從話不投機的父子變成「茶煲兄弟」。事實上，《新難兄難弟》的英文片名（*He Ain't Heavy, He's My Father*）就是由 1979 年無綫電視版《難兄難弟》（*He Ain't Heavy, He's My Brother*）改寫過來，從兄弟情變成父子情。

楚原這個角色，顯然延續了《難兄難弟》以謝賢為典範的風流形象 —— 很有趣的一點是，梁朝偉在他首部主演的電視劇《再見十九歲》裏，就是飾演謝賢的私生子。言歸正傳，自恃聰明機智的楚原，認定父親愚蠢，思想落後不合時宜，但「穿越」到落後的六十年代，精英身段無用武之地，反而明白一切都是時勢使然，是草根階層、被上流欺壓的成長背景，令父親重視守望相助的鄰里感情，疏財仗義，把「人人為我，我為人人」掛在嘴邊。自鳴得意而不識愁滋味，電影大概帶着陳可辛、李志毅這一代中產知識分子的些許自況，同時亦有九十年代香港都市題材的特質，物慾橫流，樂而不淫，人文關懷則點到即止，説教味不重，懷舊搞笑的成分反而更多，譬如住在春風街的鄰里，就影射了不少六十年代的影視明星。故事裏，楚原的父親楚帆

影迷你的眼

當然是指吳楚帆，不過，真正的吳楚帆倒不是楚原的父親，而是楚原父親張活游的愛將 —— 由周文健飾演的張老師，倒是戲仿了張活游及其經典之作《可憐天下父母心》（至於楚原本人，則客串了戲中楚原的外公屈臣氏爵士）。

不過，以上這些人物影射都只是小玩笑，《新難兄難弟》所真正影射的作品，不是謝賢、鄭少秋版本的《難兄難弟》，而是年份更早，在1953 年由張瑛、吳楚帆和紫羅蓮等主演（包括當年只有十三歲的李小龍）的《危樓春曉》，也就是「人人為我，我為人人」這句話的出處。春風街的原型，其實是《危樓春曉》裏的快富巷，但事實上，當我們在懷念以前的年代，以前的我們又在懷念再上一個年代，用今日的說法，《危樓春曉》本身也是一部舊作翻新的「重啟」電影，原型是四十年代另一部文學改編作品《人海淚痕》。

《危樓春曉》和《人海淚痕》兩部作品之間，如香港學者陳智德所提出，其實涉及了四、五十年代左翼文藝思想的重大轉折。在《根著我城：戰後至 2000 年代的香港文學》（聯經出版，2019）一書，陳智德就引兩作的電影改編為例，探討了戰前、戰後香港文藝風氣及知識分子形象的轉變。

書中提到，《人海淚痕》由南來作家望雲所著，本身是一部大約九萬字的長篇小說，故事講述一個來自廣州的大學畢業生周平，因逃避戰火南下香港，輾轉租住於蘭桂坊，一邊為報館撰稿維生，一邊觀察香港民間疾苦，批判社會，矢志成為人民喉舌，最終死在採訪前線，下

場相當悲慘。小說原於 1940 年香港《大眾報》刊載,同年改編為同名電影,由李鐵執導,望雲則擔任編劇。

至於戰後上映的《危樓春曉》,同樣由李鐵執導,余幹之編劇(盧敦和陳雲合用的筆名),兩個版本的男主角都是張瑛,兩個故事的情節亦有許多相似之處,但重點不在情節增刪,而是背後折射了迥異不同的社會觀念。陳智德形容,《人海淚痕》是以南來知識分子周平為故事重心,於窮苦失意之中仍不忘社會改革的理想,揭露社會黑暗,成為了良心記者的典範。作品既是承接五四運動的思想啟蒙,但同時也太過理想主義。

然而,《危樓春曉》除了把故事場景從蘭桂坊轉變成虛構的快富巷,更改寫了《人海淚痕》中的知識分子形象。男主角羅明同樣是一名失意知識分子,但不再像周平那樣擁抱社會改革理念,他本為教師出身,被辭退後卻變成一個不切實際、夢想成為作家,甚至取得諾貝爾文學獎的幻想者,甚至因此被報館所騙。「滑稽的作家夢,與《人海淚痕》裏主角以文章批判社會的具體理想大相逕庭⋯⋯《危樓春曉》基本上是低下層市民同舟共濟的故事,但也可說是一個知識分子『異化』之後,再接受勸導而進行自我改造的故事。」

按陳智德的解讀,兩作所描述的知識分子形象大變,與國共內戰時期「新民主主義文藝」為爭取工人支持,轉向大眾路線有關,「不是要群眾學習知識分子,而是強調知識分子需要走向大眾可以接受的標準。」這解釋了《危樓春曉》為何刪走了知識分子教化和批判社會的

影迷你的眼

內容，反而轉為歌頌「人人為我，我為人人」的群眾力量，貶抑知識分子，甚至將他們轉變為階級敵人，「知識分子的出路，還是回到與群眾立場一致的路線。」

將五十年代《危樓春曉》對知識分子的批判，延續到陳可辛、李志毅於九十年代聊以自況的《新難兄難弟》，又是另一層面的對照。隨着八十年代香港經濟急飛，低下階層相繼有了脫貧機遇，過去受到地產商、大型企業等資本家剝削的普羅大眾，他們的下一代都反過來成為了擁抱資本主義社會的一份子。香港新舊世代形成斷層，而《新難兄難弟》在嬉笑懷舊之餘，更帶着敏銳的社會觸覺，把這種價值觀的落差，與《難兄難弟》本來一個戇直一個功利的人設結合起來。在《危樓春曉》被視為滑稽的作家夢，幾十年後成為資本主義的發達夢，楚原正正代表着九十年代已在社會打滾了一段日子，高不成低不就，渴望一夜成名、飛黃騰達的投機分子，他們是新一代的雅痞精英，接受高等教育，講究門面，卻賤視勞動粗活，沒有改造社會的抱負，同時缺乏同理心。如果不是時光倒流，他可能這輩子都不會意識到自己跟外公屈臣氏爵士一丘之貉，是所謂的階級敵人，因為他就是階級，他們這一批墮落中產就是階級本身的代表。

恓懷逝去的時光之中，那才發現同一個故事經歷了幾次轉世，從一個知識分子壯烈殉職的悲劇，變成了守望相助、對抗霸權的社區故事，後來又變成南柯一夢，兩仔爺一起「追女仔」的愛情喜劇。但無論是戰前的寫實作品《人海淚痕》，肩負社會啟蒙責任的理想主義者，還是往後的《危樓春曉》，淪落到要替業主收租的失業教師，抑或是

一再翻新的《新難兄難弟》，玩世不恭的投機精英，文藝思潮幾經轉折，知識分子的形象一直跟隨社會意識形態搖擺，唯一不變的香港核心價值，卻可能真是安居置業，買樓致富。徒有時空穿越能力，知曉未來世間事的楚原，卻其實一直幫倒忙，還自作聰明，教一眾老街坊分期付款買樓，結果「累街坊」上不了車，只是上了屈臣氏爵士的當。楚原回到過去的唯一貢獻，相信只是將某些「知識」灌輸給仍在春風街穿膠花賺錢交租的李家成（李嘉誠），要發達，就得趁早學會炒股、做地產。

整個故事裏，跟楚原這種毫無長進的知識分子形成最大對比，真正被「異化」（或者是同化）自願進行改造的人，也是兩代人之中最能展現自主意志的人，其實是楚原母親、楚帆的妻子，由劉嘉玲飾演的富家千金屈羅娜。只有她捨得放下階級身份，擁有堅定信念追隨自己心儀的理想對象 —— 對象卻是一個最典型的大男人角色，貪圖她是「大波妹」的老實男人楚帆。推崇知性與肉體兼具的女性，欣賞她們不慕名利，厭倦聲色犬馬的生活，只想過一些平淡真實的日子，卻又願意臣服於笨拙男性魅力，屈羅娜才是藏在《新難兄難弟》電影背後一批（男性）中產知識分子的終極理想自我。

◆ 3.2　王晶寫過的那些情書

在 1997 年，無綫電視仍然是家家戶戶的精神支柱，當時一直流行「電視撈飯」的普羅大眾，到底在迎接九七回歸這個歷史性的時刻撈些什

麼呢？答案是，香港回歸前後那一個月，無綫電視的黃金檔，正在熱播《難兄難弟》。

由吳鎮宇、羅嘉良、張可頤和宣萱主演，分別影射謝賢、呂奇、陳寶珠和蕭芳芳的《難兄難弟》，此劇可謂家傳戶曉，加上如此特殊的播放時間，說是整個九十年代香港最有代表性的電視劇也不誇張。劇集既承接了當時的懷舊熱潮，也似乎參考了《新難兄難弟》的時光倒流戲碼，故事就以復刻六、七十年代娛樂圈生態為主軸，在模仿各種明星人物以外，更讓〈莫負青春〉、〈唐山大兄〉這些粵語長片年代的懷舊金曲再度紅遍全城。在那山雨欲來、即將回歸的一個月裏，就好像真的有條時光隧道，把 1997 年的香港人帶回 1960 年。在變異的過渡時期裏，懷舊可能是一種潤滑劑。

由於《難兄難弟》大受歡迎 —— 估計沒幾多人記得亞視九十年代都曾經拍過一部《難兄難弟》，更難以相提並論。九七回歸不久，緊接就出現了兩部《難兄難弟》的續作：第一部是翌年羅嘉良、林家棟、張可頤和吳綺莉主演的續集《難兄難弟之神探李奇》，也其實，它就是以另一懷舊系列《黑玫瑰》為藍本。儘管《神探李奇》不及前作經典，但由於吳鎮宇、宣萱都被換走，吳鎮宇與無綫高層反目，以及張可頤和宣萱的不和傳聞，幾乎說了整整廿年。不過，個人認為真正值得我們再三回顧，其實是爛到不得了的另一部續作。

在無綫開拍《神探李奇》之前，本身就跟無綫電視關係密切的王晶，已經把握先機，以最快速度開拍電影版《精裝難兄難弟》。電視劇《難

兄難弟》在七月底剛剛播完，電影就在八月上映，由曹建南執導、王晶編劇，可見是完全急就章的時令製作。除了演員陣容仍然有吳鎮宇、羅嘉良、張可頤（由舒淇代替宣萱），故事跟電視劇無關，反而特別有意模仿前幾年的《新難兄難弟》，穿越時空回到六十年代。但這一次就不是買樓炒股，為草根階層改變貧窮命運，而是要回去六十年代拍電影，拍粵語長片。

顧名思義，《精裝難兄難弟》就是王晶代表作《精裝追女仔》和《難兄難弟》的結合。雖然王晶只掛名編劇一職，不過戲中他本人屢次夫子自道、含沙射影，跟同期他執導的其他淺俗的屎尿屁作品風格大為不同，有少數影迷會視之為「給香港電影的情書」，而且，王晶的父親王天林確實就在五、六十年代揚威影壇，走過一段風光日子，所以這某程度上亦是一封「給導演父親的情書」。

不過，對《精裝難兄難弟》最為普遍的說法，應該是一封「給王家衛的情書」，或者是挑戰書。由黃子華飾演，剛剛蜚聲國際影壇，贏了幾項大獎的王晶衛 —— 單是這個名字，已經很難不認為是王晶對王家衛的某種意淫。獎座到手、意氣風發的王晶衛，不諱言自己最瞧不起昔日香港電影工業所粗製濫造的粵語長片。結果，王晶衛突然遇見電影之神 —— 楚原。沒錯，又是楚原。楚原帶着王晶衛回到六十年代的粵語片場，而且跟他打賭，只要拍到一部有人真心欣賞的電影，他就可以回到屬於自己的九十年代，否則，就要一直留在過去。

故事裏，王晶衛一如所料遇見尚未走紅的謝賢、呂奇、蕭芳芳和陳寶

珠，像明燈一樣指引眾人，讓他們一片緊接一片，平步青雲。然而，他縱有藝術才華，有自視甚高的抱負，卻沒有辦法扭轉六十年代的電影工業和主流觀眾口味，電影還戲仿了真正的王家衛於九十年代拍過的幾部經典作品，只可惜都變成了荒腔走板的《飛佬正傳》和《東蛇西鹿》。觀眾剝奪，認為拍到不知所謂，把王晶衛踩得一文不值。不過，唯一懂得欣賞這些作品的人，卻是他的小影迷王星——也就是年輕時的王晶。加上這個名字，更不懷疑王晶對於王家衛的某種執迷，既執着，而又着迷。

真正的「精裝」難兄難弟，倒不是謝賢和呂奇，或者他們只是當時得令的綠葉陪襯，如同過眼雲煙一樣。而真正主角，其實是王星（王晶）與王晶衛（王家衛）的超時空相遇，他們才是真正的難兄難弟。儘管《精裝難兄難弟》拍攝過程倉促，情節散亂，有幾幕演員甚至「笑場」都照用，可見只求交貨，整體來說是一部不折不扣的爛片，跟王晶九十年代的速食電影，甚至戲中的《飛佬正傳》和《東蛇西鹿》一樣差劣，然而，電影對於當年躋身國際影展，備受關注的王家衛，各種批判和挖苦都頗為細膩，至少不是馬虎亂寫——它甚至是香港影史上最明確以電影去嘲諷王家衛電影名過於實的作品。

電影一方面借王晶衛的囂張自負，譏笑王星不學無術，長大之後只是一個專門拍屎尿屁爛片的商業敗類，但另一方面，王晶卻在劇本裏處處表達了自己對王家衛既妒忌又仰慕，既不屑，卻又欣賞，他一邊自嘲爛片之王，但作為自己童年投射的王星，卻是因為受到王晶衛乏人問津的文藝片所啟發，立志成為電影導演，甚至借王晶衛的嘴巴，說

出自己心聲：「我不低俗，別人怎會覺得你高深。」回到六十年代的王晶衛，變成只有藝術家脾氣，其實一文不值的爛片導演，那正是對照了九十年代專拍爛片，被罵得一文不值的王晶，是時勢造就天才，還是天才始終不敵潮流。王晶衛有着一半驕傲，也有一半無奈，也好像這個角色，有一半是影射王家衛，其實亦有一半是王晶的自況。

王家衛自然不是只顧藝術創作的導演，在他的墨鏡背後，往往一直有着精準的商業計算。但作為臭名遠播、品味低俗的爛片導演，王晶又有沒有藝術性的另一面？事實上，王晶跟王家衛一樣，都曾經與梁朝偉緊密合作，從 1996 年到 2001 年，梁朝偉就拍過五部由王晶監製或導演的作品，分別是《偷偷愛你》、《洪興仔之江湖大風暴》、《每天愛你八小時》、《俠骨仁心》和《有情飲水飽》，但這些商業製作沒有為王晶帶來任何藝術成就，歷來少被討論，要說是滄海遺珠的話，瑕疵與砂石未免太多，卻可見《精裝難兄難弟》是較罕見的一個好例子 —— 表面看來，它是完全趁勢開拍，在商言商的炒作小品，但與此同時，它又反過來鞭撻自我感覺良好的藝術創作，緬懷粵語片年代的娛樂世道，是一部關於拍電影的電影。

在《精裝難兄難弟》這封「情書」之後，王晶沒多久又再寫了另一封電影「情書」，以九十年代末急轉直下的港產片市道為主題，開拍了《精裝難兄難弟》的姊妹作《電影鴨》，電影正是由無綫電視劇《難兄難弟》的監製鍾澍佳執導。《電影鴨》跟《精裝難兄難弟》敘事手法相似，都是夫子自道，用電影說電影，同時延續了對王家衛的冷嘲熱諷 —— 王晶對王家衛怨羨極深，繼《飛佬正傳》和《東蛇西鹿》

影迷你的眼

後，又再多了一部《春光早洩》。

不過，《精裝難兄難弟》是懷念過去，《電影鴨》說的卻是當下困窘，講述香港電影經歷金融風暴和盜版猖獗的雙重打擊，市道不景氣，再沒投資者想拍電影，幕前幕後都沒工作，更有電影人反過來開店賣盜版電影，居然賺到盤滿砵滿可以接濟其他失業演員。羅嘉良飾演的男主角周鬆馳，名字是惡搞周星馳，故事裏則特別強調自己習慣不說對白，只用眼神演戲，當然又是惡搞梁朝偉。王晶一邊慨歎港產片的黃金時代遠去，拍電影慘過做鴨，同時嘲笑一眾藝術電影和演員只不過故弄玄虛，全皆撞彩，因為故事最後他們模仿陳果《香港製造》般用過期菲林以極低成本繼續拍電影，居然錯有錯着大受歡迎，獲得國際片商青睞，拯救了陷入低迷的港產片。如果說王晶低俗淫賤是本性難移，《電影鴨》卻正好是一場香港電影的自瀆之作。

但《電影鴨》的故事，就是九十年代香港電影的真實情況，隨着市道衰落，港片產量大減，也再沒出現過《難兄難弟》的其他版本，後來無綫電視曾拍過一些模仿《難兄難弟》的「致致敬」劇集，卻不再保留《難兄難弟》這個歷史悠久的影視品牌。

◆ 3.3　玩世、雅痞、放蕩的 UFO 時代

回望九十年代，梁朝偉最被記住的作品，可能是他拍過的那些王家衛電影，但細數屬於梁朝偉的九十年代，其實並不是只有王家衛電影。

除了演過王家衛（以及王晶）的電影，梁朝偉還有一個很重要身份，他曾經是一名 UFO 駕駛員。因為香港有一個廣為流傳的 UFO 電影傳說。

所謂 UFO，是「電影人製作有限公司」（United Filmmakers Organization）的縮寫，由陳可辛、曾志偉、鍾珍、阮世生等人於九十年代初創立。正好八十年代影壇怪傑輩出的新藝城，就是在 1990 年末拆伙，曾志偉又曾經是新藝城的七人小組核心成員，過去有一些講法會形容它是「新新藝城」，或者是新藝城的接棒者。

誠然，UFO 繼承了新藝城一些摩登玩味的作品風格，但兩者創作路線都有很大分別。新藝城的電影風格比較商業娛樂掛帥，行事大膽瘋癲，相比之下，UFO 的電影就有一陣介乎文藝與胡鬧、知識分子與流氓之間的味道。

從故事及角色形象而言，要形容 UFO 電影作品，過去常有一套說法，就是有一陣中產階級的味道，或是一種商品化社會的特質。這說法很貼近九十年代香港社會的某些面貌，更重要的是，它的創新和不合群，正好是九十年代狂熱懷舊的反面。

九十年代的香港電影，有人會想到隨着經濟起飛而來的商業低俗，賣弄屎屎屁屁的淺浮一面，亦有人會記得那些充滿人民關懷，有意用電影呼應恐懼及不安的暗示。有娛樂至死，也有懷舊戀殖。而 UFO 電影之所以特別，是它有種不甘低俗，不止於娛樂大眾的氣質，同時又不

屑於陳義過高，拋開社會道德批判。它不帶文藝片的孤高寫實，所以它離地，有種魔幻感，從《風塵三俠》到《金枝玉葉》、《流氓俠醫》，都像個資本主義社會的童話。然而，它也不像同期流行的古裝武俠片、喜劇賭片、古惑仔電影那麼直接虛構，所以它又顯得很生活日常，很貼地，正正是有一種很矛盾的感覺。

電影裏的角色亦一樣，是上流與下流之間的一種風流，不清不濁的中游。可能《風塵三俠》就是最好的例子，梁朝偉、梁家輝和鄭丹瑞飾演的風流「三劍俠」，他們基層出身，不是貴族和有閒階級，有受過良好教育，但同時又保守市井勢利的一面。不勤奮打拼、刻苦進步，自恃聰明。他們接收大量日本、歐美文化，似乎相當前衛，但其實對於婚姻家庭觀念仍然傳統。他們年輕，好像有很多抱負，年少氣盛，但對於未來，只有迷失挫敗。想追求很多新事物，開創自己的年代，但其實又掉入資本主義社會，變得非常短視，Money Mind —— 只求眼前歡愉。就是這一種又新又舊，又西方又很中式傳統，既前衛同時觀念落後的色慾城市，非常矛盾的波希米亞窮風流，這正正就是九十年代某種香港社會面向。

而梁朝偉與 UFO 的緣分，剛好就是由 UFO 的創業作《阿飛與阿基》開始。電影本身是一部有意顛覆當時商業主流的反黑幫、反暴力作品，由梁朝偉和張學友飾演兩個撞板多過食飯，「錯誤」地誤入歧途的年輕人，誤打誤撞成為了黑道社團要員。對於八、九十年代以血腥殺戮混搭硬漢義氣情誼的黑幫電影來說，它彌漫着一種庸碌懶散、遊戲人間的歡樂感，沒有周潤發的《英雄本色》，也不像劉德華的《天

若有情》，反而沉溺於玩世不恭、色慾橫流，只是記掛着「溝女」。但他們又不是王晶那種庸俗鹹濕的《精裝追女仔》，因為他們愛得有格調一些，愛上了中性打扮、表明是 Lesbian 的袁詠儀。

梁朝偉和袁詠儀的形象，在 UFO 的作品系譜裏特別重要。先說梁朝偉，從《阿飛與阿基》到後來的《風塵三俠》、《新難兄難弟》、《流氓俠醫》、《救世神棍》，梁朝偉的角色形象一直是風流倜儻，浪漫又花心，有學識但又好色，是「男人不壞、女人不壞」的登徒浪子。這說法可能很政治不正確，但 UFO 的電影本身就是一個政治不正確時代裏，以政治不正確為品味的產物。

UFO 短暫光年裏最重要的幾部作品，其實都有很多明顯的性別問題，但其一，是當時沒有所謂政治不正確的批判，對同性戀的錯誤想像，反而成就了這些經典電影。而其二，就是有袁詠儀的出現。從「香港小姐」選美冠軍轉投電影圈的袁詠儀，於九十年代常以短髮中性的「男仔頭」造型示人，她稱職而且異常美好地演繹了一個專門給思想前衛而色慾過多，早已厭倦庸俗「大波妹」，也厭倦異性戀的中產男性所慾望的對象。在成為男同志是等於脫俗，做雙性戀更顯魅力的前衛自覺，卻同時在恐同的心理陰影之中，袁詠儀正是他們重振雄風所需要的中性、女同志、女扮男同志，其實她的角色並不中性，也並非不男不女。而是一般男性凝視的視野以外，一種更高級的男性凝視。

不賣弄性感和身材，既有脫俗的知性美，同時形塑了一種有同性戀傾

向反而對男性有非一般前衛魅力的（錯誤的）性別觀念。喜歡「大波肉彈」是思想落後的傳統直男，迷戀袁詠儀卻是一種品味的展現。《阿飛與阿基》的兩男一女同居生活固然如此，《新難兄難弟》也很相似，楚原的父親是個純樸老實人，他並非貪財而喜歡有錢女屈羅娜，而是迷戀她的大胸脯。楚原跟他不同，穿越時空都仍然是喜歡袁詠儀飾演的紫羅蓮。在 UFO 晚期作品《半枝煙》，謝霆鋒飾演的萬寶路則成長於廟街，見慣風月場所的妓女，卻情有獨鍾，喜歡偷窺陳慧琳飾演的軍裝女警，多少是想證明他跟其他嫖客／自己的父親並不一樣。

袁詠儀在《金枝玉葉》裏飾演的林子穎，被喻為是無性別年代的佼佼者。在第一集《金枝玉葉》，女扮男裝的林子穎，讓張國榮飾演的阿 Sam 陷入了同性戀的身份恐懼，到底是因為喜歡林子穎所以喜歡男人，還是因為喜歡男人所以喜歡林子穎？當然，同性戀疑慮只是一種厭倦了傳統美女（劉嘉玲飾演的萬人迷女星玫瑰）而覺醒的審美品味，阿 Sam 並不是真正的男同志（但飾演阿 Sam 的張國榮是），最終林子穎恢復了女兒身，阿 Sam 成功釋除同志危機，有情人終成眷屬，林子穎亦成功嫁入豪門，是一個中產童話的美滿結局。

但「好景不常」的是，由於電影大受歡迎，決定開拍續集《金枝玉葉2》，故事則反過來親手粉碎了第一集那不甘流於平凡，但又渴望平淡生活，令人心動的偽同性戀童話。在第二集，阿 Sam 和林子穎打回原形，回到一般的同居男女關係之後，一切就事與願違，明明前一集兩人短暫同居，於偽同性室友的關係之下充滿了曖昧氣氛，阿 Sam

影迷你的眼

甚至覺得林子穎是他的繆思「男神」，為他帶來無窮的創作靈感，但續集完全相反，當他們開始穿情侶裝，開始為日常生活起了爭執，與一般異性情侶無分別，林子穎就不再是中產男性的慾望對象，她只是一個性格比較「男人婆」的女性，讓阿 Sam 連作曲的靈感都失去。

續集不見前作的奇情浪漫，反而殘酷地平淡乏味，因為林子穎已經變回一個正常女性，她清楚自己的夢想根本不是女扮男裝做明星，而是每天忙着煮飯洗衫淋花餵狗，覺得與男朋友同居幸福美滿，而她發現阿 Sam 原來最喜歡的都是身材姣好的女性，她甚至不介意打扮性感討好對方。事實上，阿 Sam 沒有比普遍男人思想開放，説穿了他還是計較女朋友比自己更能賺錢。最終，林子穎反過來厭倦了他，愛上了梅艷芳飾演的方艷梅，阿 Sam 又自覺在這場關係裏作為男人輸了給女人，讓他的大男人尊嚴再度受創。

儘管今日影評人常會批評電影文本涉及政治不正確論述（或是相反，太過追求政治正確），但政治正不正確、極不極端，都不是衡量創作意念好壞的標準，而 UFO 就是一例，跟那一系列作品裏所炫耀的性別觀念一樣，錯得很複雜、很趣怪。一批九十年代恃才放曠的創作者，完全沒有介意過政治正確的問題，兜了個圈仍然樂此不疲物化女性，既喜歡開恐同玩笑，自身的性別觀念卻存在極多謬誤。但這些錯誤，反而成為了電影本身最重要的角色設計，從《金枝玉葉》第一集和第二集之間的落差及銜接，就説明了這種聰明的處理。正如這些電影一直在鄙視上流社會的銅臭，卻又嘲弄草根階層沒有生活格調，雙種標準、錯而不覺，幾乎唯我獨尊的中產男性主義，UFO 可能是「反

面教材」之中典範。

遺憾的是，UFO 的光輝年代就跟阿 Sam 和林子穎的親密同居時間一樣短暫，雖然在千禧年打後，仍然偶有一兩部打着 UFO 名義的電影，但其實已跟九十年代 UFO 出品的鮮明風格有所不同。如果硬要區分的話，由 UFO 成軍的第一部作品《阿飛與阿基》，或是陳可辛與曾志偉合作的《雙城故事》開始，到《半支煙》，大概就是整個 UFO 最輝煌的年代。但最壞的時光，其實也是最好的時光，那個年代，剛好有着今日社會愈見廉價沉悶所缺少的驅力，一種墮落和快樂。

前衛的嘗試延續下去就失去了原有的前衛，所以，香港的 UFO 年代是注定短暫及一去不復返。千禧年過後，陳可辛另組公司往內地市場「北伐」拓展泛亞洲電影，曾志偉則逐漸回歸邵氏電影，李志毅、阮世生再沒交出驚喜的作品，換而言之 UFO 已經名存實亡。曾經來過，然後又不知道什麼時候下落不明，不知道存在還是已經消失，其實都挺有一種 UFO 都市傳說的感覺。

　　　　　　　　　　　　　　　影迷你的眼

Chapter 4

槍林彈雨中的
離不開與留不低

文 賴勇衡

譚家明於 1989 年執導的《殺手蝴蝶夢》是岑建勳的「編導製作社」出品，最初片名是《殺手神槍蝴蝶夢》，跟 1977 年的無綫電視劇《殺手‧神槍‧蝴蝶夢》（李振輝、朱江、黃杏秀主演）同名。片名中的「蝴蝶夢」令人聯想起莊子試妻的戲曲劇目、梁祝和希治閣的電影，但原本的片名和同名電視劇則令人想起古龍的武俠小說《流星‧蝴蝶‧劍》。

有說譚家明 1980 年首部執導的電影《名劍》受到古龍的風格影響，而此片的主要編劇黃鷹就是為古龍續寫或代筆的小說家。設於現代背景的《殺手蝴蝶夢》雖然不是武俠片，但其快意恩仇與浪漫都有武俠文化的特色。作為類型片，《殺手蝴蝶夢》的表現形式有點超乎現實，也是常見的拍法，若觀眾視之為現代武俠片來看便會更加投入。鍾鎮濤飾演的殺手馬列是豪邁的英雄好漢，王祖賢飾演的阿立是一眾男角為之傾倒的美人，梁朝偉飾演的阿祥，當然就是浪漫的代表。

阿祥這角色本來只是一個黑幫老大的司機、全無野心的小弟、默默暗戀與守護着阿立的「怕醜仔」。他從內斂到釋放、從羞澀到豁出去的轉變，主要不是靠對白，而是藉着梁朝偉的演繹來表達。那年代，鍾

鎮濤常演戀直男子，他演的馬列從表情到姿勢都是木獨的。相較起來，梁朝偉的演出真是光芒四射，也讓他贏了金像獎最佳男配角（按其表現，他理應是第二男主角）。那時候的梁朝偉和他飾演的角色都年輕，演技還未到後來那麼成熟深沉的境界，但已經鶴立雞群。

電影公映時，《華僑日報》的影評指此片「故事無新意」，但「導演很會營造氣氛」，「而且也浪漫」。表面看來，《殺手蝴蝶夢》的劇情確實比較簡單直接，雖有多番轉折，但談不上奇情或懸疑，更多是巧合。以如今某些對劇本態度嚴謹的觀眾角度去看，馬列逃亡至菲律賓後怎樣成為槍法如神的殺手，還有重傷的阿祥最後怎樣獨自上船逃亡等未有詳細描寫的情節，會被視為漏洞。然而，故事的意義不限於文本內容，而是可以跟時代對話，衍生出更豐富的含意，文本亦會因應觀眾的差異而有不同的詮釋。

我們可以把《殺手蝴蝶夢》視為一部古典悲劇，由命運與性格推動人物之間的互動及敘事走向。故事從最幸福的時刻開始，阿立在父親張伯在海灘經營的士多工作，她的男友馬列在士多打工，兩人已達談婚論嫁的階段。然而噩運倏地降臨，張伯雖已退隱江湖多年，卻被黑幫頭目大哥成逼他接送從內地偷渡來港的兒子（張達明飾）。張伯請馬列當司機，並收買了警員鄧 sir（吳孟達飾）護送。怎料鄧 sir 得悉偷渡者的身份後坐地起價，起了爭執，混亂間鄧 sir 殺死了大哥成的兒子，馬列則為救張伯而槍殺鄧 sir。結果張伯被大哥成擄去，馬列逃亡至菲律賓。阿立為了救回父親，唯有向勢力更大的黑幫頭目神爺（陳惠敏飾）求助，條件就是要留在他的身邊。

六年後，阿立成為了神爺身邊的「大小姐」，阿祥則是接送她的司機。雖然阿立因其特殊地位，神爺的手下都對她態度恭敬，但她對神爺來說始終是個美麗的附屬品，要給其賓客陪酒、唱歌贈慶。另一邊廂，神爺着手下料哥（劉家輝飾）從菲律賓請來殺手，為其殺掉一個可能會在法庭指證他的人，而那個殺手就是馬列。馬列完成任務後，在逃走的過程中再遇阿立，阿立寧願跟馬列浪跡天涯，也不要繼續當什麼「大小姐」。但她逃走的計劃被料哥識破和攔阻，並告知神爺，憤怒的神爺竟然叫料哥強姦阿立。她怒罵：「你簡直唔係人呀！」神爺囂張地回應：「冇錯吖！我係神，呢個世界我玩晒。你吹咩？」

張伯、阿立和馬列的遭遇，就是一個不由自主的悲劇。張伯那一代人，離開了戰亂和災禍，只求偏安一隅，讓下一代過點安樂日子。但歷史的債纏繞不去，對阿立及馬列來說，則更是無妄之災。面對着避也避不開的強大勢力（大哥成、鄧 sir、神爺），無論是合作或投靠，他們都身不由己。這種形勢回應了八十年代香港人在過渡期中的處境。很多上一代移民來香港生活，漸漸以此為家，隨着七十年代經濟起飛，新一代人都有美好生活的盼望，即使低下層也有「獅子山下」的積極態度。然而香港殖民管治歷史的債始終避不開，隨後中英談判並決定香港前途問題，香港人其實無從置喙，只能面對將臨的命運。不過《殺手蝴蝶夢》本身不是社會或歷史寓言，只是呼應了同時代的集體情緒，是一種猶如人力難擋天意的無力感。

人真的只能被動地隨波逐流嗎？自視為神的神爺勢力之大，連大哥成也不堪一擊，但阿祥這個「嘅仔」的介入，卻改變了故事走向。阿祥

影迷你的眼

本可置身事外，老實地當司機，跟外婆過平淡的日子。但他卻因為愛而成為一個自主的人。他愛上了阿立，沒有奢望跟她成為一對，反而成人之美，竭力幫助她和馬列逃亡。阿祥的行動顯示，愛可以彰顯自由意志。料哥在神爺指使之下，要侵犯阿立，卻被她拿刀重創。神爺馬上把她按倒地上，舉刀要殺她。在這關鍵的時刻，阿祥擎槍制止神爺，並掩護阿立逃走。這一幕，阿祥不再被動，而是自主地作出抉擇，也改變了自己面前的命途。

阿祥決定助阿立和馬列乘船離港，自己則留下來，一方面是為了成全阿立的幸福，也因為外婆被神爺脅持，須回去交代。他回到酒吧，劈頭便對神爺喊到：「放咗我阿婆！」又勸他放過阿立和馬列：「何必為咗個女人搞到咁大件事吖？」神爺的回應是，阿祥「大個仔」了，成為了反過來教訓他的「大哥」。換言之，自阿祥決定拿槍對着神爺的一刻開始，他成長了，成為一個自由的人，而不是只管聽命的下屬。這裏説的自由不是絕對的，而是相對的。即是説，神爺自以為隻手遮天，有為所欲為的自由，但阿祥的反抗隨即揭示神爺也只是個人，不是神。反過來説，阿祥、阿立和馬列也有他們的自主性。

不論要離開還是留下，是被迫還是選擇，都並非涇渭分明。或許因此之後的劇情或會令某些觀眾感到「嘥哥」或優柔寡斷。阿祥在碼頭送別二人，對其留下的原因難以啟齒。明明大家趕着逃命，又要支吾拖拉。後來阿立和馬列已經上船出海，又為了救阿祥而回頭。這樣豈不是浪費了阿祥一番心意嗎？但這種務實理性的心態，與電影的情感調度是格格不入的。三位主角和那些黑幫反派的分別，正在於後者很簡

單地只顧自己利益，前者則為了情義而在困局中掙扎。

《殺手蝴蝶夢》上映當年正值移民潮，很多人選擇留下來，有的則是走不了。但對於很多留在香港的人來說，有認識的人在這時期移民是平常事。電影捕捉了很多香港人在去留之間掙扎的處境，既有不由自主的外部因素，也涉及人情的牽掛。三十多年後，類似的環境劇變、個人選擇、人情輾轉和掙扎再次浮現。帶着這經歷去看《殺手蝴蝶夢》那「離不開、留不低」的情節，便不會感到拖拉，更易對角色的掙扎感到共鳴。

「離不開，留不低」是2024年《九龍城寨之圍城》上映時的宣傳語句，這部由鄭保瑞執導的電影，把八十年代的集體回憶和當今的時代情緒緊扣起來。「離不開，留不低」也是林憶蓮主唱、林振強填詞的歌曲《燒》的歌詞，後半句是「如火中的一個草原」，寫的是愛情關係中第三者的心態。第三者處於被動的邊緣地位，卻無法置身事外，充滿焦慮。這種不確定的感覺，也是很多香港人在過渡期中的情感結構。《九龍城寨之圍城》中的城寨本是一個不見天日的「三不管」地帶，被演繹為主角陳洛軍的避難所，猶如現代的惡人谷。類似的設定也可見於徐克1992年執導的《新龍門客棧》，各路人馬齊集一個地方，既有忠良之後，也有強勢的惡霸。當中有些自保謀利的人（香港人的隱喻），在關鍵的時刻則要作出重要抉擇。

《九龍城寨之圍城》其實是現代版的武俠電影，有超現實的武打設計，故事和人物的邏輯都圍繞着情與義。然而這些看來天真簡單的情

　　　　　　　　　　　影迷你的眼

感，卻形構着香港人數十年來的文化精神。鄭保瑞用一隻風箏作為陳洛軍的象徵，表示他希望找到一個能落腳的家，城寨就是這個家。偏偏城寨面臨清拆，就如香港面對九七大限，時代巨輪非人力能阻，惟望人情不變。戲中幾個重要角色為保陳洛軍一命，要送他走，死守城寨，但後來陳洛軍又回來復仇，與《殺手蝴蝶夢》一樣，都是情義先於實利的邏輯。

在《殺手蝴蝶夢》公映後不久，另一部梁朝偉主演的電影《喋血街頭》也是黑幫槍戰類型片，於 1990 年由吳宇森執導。主角離開與回歸香港的敘事動力，同樣在為勢所逼與個人情義之間擺蕩着。阿 B（梁朝偉飾）為了替摯友輝仔（張學友飾）報仇，殺了一個小混混頭目，便跟好友細榮（李子雄飾）一起潛逃至越南，並闖一番事業。結果他們捲入黑幫仇殺與越戰戰火中，三個好友也各走各路。

細榮為了自保而重創輝仔，使他生不如死，自己則搶了一箱黃金回港，成為黑幫頭目。阿 B 為了給輝仔報仇，也回香港跟細榮決一死戰。細榮其實是跟着現實的殘酷遊戲規則來玩：出身於低下層，他必須無情地搶奪財富與權力才可改變自己的位置，成為制定規則的人。他必須離開本來的地方去混亂之地冒險，才有發達的機會。這種現實的心態也呼應了不少移民的狀況，不論移居還是回流，都視乎哪裏可帶來更好的物質生活。

按這邏輯，阿 B 和輝仔是愚昧的，因為他們以個人情義為依歸，本身又處於弱勢，其行動往往基於直覺的反應，但結果可能對他們不

利。阿 B 為輝仔出頭而殺人，拋下自己的新婚妻子而逃亡。他在越南為了拯救歌女而輾轉闖進南北越之間的戰場，陷進失控的境地。擄走他們的越共不但殺死戰俘，更要逼阿 B 和輝仔殺死其他俘虜。財迷心竅的細榮看來更懂順着世道而行，而執着情義的阿 B 和輝仔，則須在個人選擇及不由自主的張力中掙扎。

比較《殺手蝴蝶夢》和《喋血街頭》，譚家明還算冷峻爽快，吳宇森則把困境推到極端，將人性逼到歇斯底里的狀態。輝仔最後客死異鄉，阿 B 則回香港為他報仇。另一方面，阿 B 的家人留在本來的屋邨過着平凡生活，但那不代表阿 B 回去便可重新過幸福日子。結局中他殺死了細榮，那他會否再次逃亡呢？抑或會被捕坐牢？在最後一個鏡頭，他仍然在戰場裏。戲裏沒有人是贏家，吳宇森留下了一個悲愴的結局。

梁朝偉在《喋血街頭》演繹的情感狀態比較極端，但論到歇斯底里，張學友演的輝仔最後陷入半瘋半癲、失去人性尊嚴的慘況，更加搶鏡。梁朝偉在《殺手蝴蝶夢》的演出則是內斂而豐富，突顯出他比其他香港男演員優勝之處，值得細細回味。

張伯死後，阿祥載着阿立來到張伯以前開的士多，但那裏已變成酒吧。長灘依舊，人面全非，阿立懷念着以前無憂無慮的日子，向阿祥問起他的童年。這時阿祥臉上綻出童真的笑容，說他的外婆怎樣疼惜他。他右手同時拿着一個金屬打火機，先為阿立點煙，但之後不收起來，繼續把玩着，不斷開蓋、點火、吹熄。這個看來貴價的打火機彷彿能使他成熟一點，但把玩的姿態也突顯了他的稚氣。這時鏡頭切向

影迷你的眼

阿立的中近鏡，按角度可理解為阿祥的主觀鏡頭。阿立問：「阿祥，你呢世人有冇真正鍾意過一個人呀？」鏡頭反打向阿祥，他本來還得意地看着打火機上的火燄，聽到阿立的問題，才愕然地望向她。譚家明接上阿祥凝視阿立的主觀鏡頭，再轉為在旁拍攝的二人鏡頭。阿祥仍是呆着，除了定睛看着阿立，手上點着的打火機也停在半空。他一邊嘴角微揚，再說「有你都唔信啦！」然後他才收起眼神、笑容和打火機，不敢再看着阿立。

阿立發問的時候，心裏想着的當然是馬列。這段戲加插了黃家駒的歌曲〈喜歡你〉表明阿祥的心意，有點畫蛇添足。觀眾不難明白，阿祥的心事就在他的眼裏（包括演員的眼神和鏡頭的視點）。他生怕阿立知道內心的秘密，隨即迴避與隱藏，拿起飲料喝一口，緊抿着嘴唇。梁朝偉靈活地用這些小動作調節阿祥內心活動的收與放，其遲疑、不知所措、生怕暴露秘密和刻意掩飾等反應都很細膩。

在特寫鏡頭下，觀眾可以看到梁朝偉對表情的控制力。人人都說他的眼神最厲害，然而他臉部下方的動作也很重要。在兩場阿祥面對阿立，又未敢表明心意的戲裏，梁朝偉透過臉部上下的差異來表達角色的內心矛盾。他的眉目輕皺，直視着對方說話，幾乎不變，嘴部則間中以微笑來掩飾緊張，滲着苦澀和無奈，卻又隱忍不發。但在第二次對話，阿立其實已感覺到對方的心意，而阿祥決心送她與馬列離去，留下來面對神爺，則添了一絲坦然。

之後馬列和阿立在碼頭準備上船逃去菲律賓，馬列這時才知阿祥要留

下來。馬列知他有苦衷，想他講出來一起解決，阿祥不肯，阿立便想把阿祥外婆被脅持的情況説出來。阿祥竟然衝前親吻她，堵着她的嘴。這點冒犯性的舉動令阿立和馬列一時反應不過來，但他們也知道了阿祥的心意。阿祥其實是用一個真相掩飾另一個真相。阿祥緩緩後退，看着馬列，聳聳肩表達歉意。然後他又輕抿了一下嘴唇，彷彿又要把話收回心裏。他繼續後退，微笑、輕輕搖頭，似在表示自己做過分了，又有點故作佻皮。最後他望着二人，舉起雙手，既是告別，又像以投降的姿態致歉。這次他臉上有點釋然的微笑，跟之前的苦笑是不同的，因他最少完成了一件自己想做的事。

這場戲最後半分鐘，梁朝偉全靠動作和神情，便能有效地表達阿祥這個內斂角色的一連串心理變化。跟阿祥之前面對阿立隱藏心事的兩場戲比較，可見他怎樣逐步放開懷抱。梁朝偉對人物表情、肢體和小動作的掌控，層次分明地表達角色的心境轉變。

最後一場大戰過後，神爺一伙、馬列和阿立都死去。鏡頭一轉，阿祥已經在船上，拿着馬列送給阿立的定情手鏈，既憂傷又迷茫地沉思。這結局除了悲情，也帶着荒謬和反諷的意味：本來離開的人走不了，本來留下的人卻離去；惡人得了惡報，但好人也沒好報。電影沒交代重傷的阿祥怎樣找到一艘船離開，他的外婆留在這裏又怎麼辦。或許這有點脫離現實情理的結局是譚家明給觀眾留下的一絲希望，不至於所有人同歸於盡那麼絕望。若把這個投奔怒海的結局跟《九龍城寨之圍城》中陳洛軍作為越南船民偷渡來港的情節對讀，便會看到漂泊不定是香港文化內涵中其中一種既有特質。若連一座圍城都跟一艘船那樣無法穩固不變，更要珍惜還能同坐一條船的人。

影迷你的眼

眼神都會演戲之前
—— 郭詩詠訪談

文 紅眼

紅： 過去幾年，梁朝偉大為減產，較少公開露面，卻逐漸多了香港媒體形容他有社交恐懼，不善人際來往。但有趣的是，距今差不多四十年之前，於無綫電視藝員訓練班出身的梁朝偉，八十年代的幕前形象卻相當親民「入屋」，完全是另一回事。對於當時新人出道的梁朝偉，你有什麼特別印象？

郭： 在大家都習慣「電視撈飯」的八十年代，也就是我初小的時候，基本上梁朝偉的電視劇等於我每一個晚上的日常，逢星期一到星期五都會在 TVB（無綫電視）見到他。從那時候開始認識梁朝偉，是從來沒聽聞過他有什麼社交恐懼，反而在兒童節目《430 穿梭機》裏，他予人感覺是很可愛的，雖然我是比較喜歡周星馳，畢竟周星馳做黑白殭屍比較有趣，而梁朝偉就是大家心目中一個很純品的哥哥。

　　我想，這個純品哥哥的形象，跟他最初在 1983 年主演的無綫電視劇《再見十九歲》有關。那時候，梁朝偉應該不止十九歲了，是廿一歲，飾演一個在類似教會的孤兒院成長的少年，李司棋就是照顧他的修女。長大之後，他展開了一段尋親之旅，最後發現原來謝賢就是他爸爸。而梁朝偉一開始給我的印象，就是《再見十九歲》裏一個不知道自己身世、滿懷心事的抑鬱

青年，有一副很茫然的模樣，或者就是後來韓劇常見的那種「美弱男」吧。當時還未開始流行「他連眼神都很會演戲」這種說法，更不會聯想到他原來一直有社交恐懼。

紅：　在無綫電視的年代，梁朝偉曾以「五虎將」名號，跟劉德華、湯鎮業等人備受重用，作為一線台柱，他拍過很多經典劇集，你覺得哪一部印象最深刻，稱得上是他這個階段的代表作？

郭：　在我的印象裏，最初無綫力捧的「五虎將」之中，沒有誰人是會標榜演技精湛的，我沒辦法憑記憶去評論他們演得好不好，對那個年代的電視觀眾來說，就是覺得好看而已。後來無綫不斷重播八十年代的經典電視劇，有了比較就更覺得，我們近年經常批評韓星全部沒有演技，或者揶揄內地的流量男星木口木面，不外乎「賣樣」就可以，但以前香港的電視工業都是同一個套路，只不過沒有流量這個說法，甚至大家也不太清楚收視率是什麼概念，總之我們每一晚打開電視機，就會看到他們，如今回想過來，其實「五虎將」正是那一個時代的標誌，是整個香港，所有人的日常生活都交由無綫電視提供娛樂的時代。

而說到娛樂，那就不得不提 1984 年的《鹿鼎記》，即是劉德華演康熙，然後梁朝偉演韋小寶的版本。因為雙男主角的緣故，可能有些同學比較喜歡梁朝偉，有些人則比較喜歡劉德華，播放期間班上同學們的話題特別多，加上電視台是不可以公開說粗口對白，於是整部《鹿鼎記》就一直以類似打擦邊球的方式，把韋小寶的粗口變成「你阿爺呀」，幾乎每一集都會大聲

說幾遍「你阿爺呀」。小學生聽了自然覺得很開心，班上所有男同學就瘋了一樣，每天都在保姆車上互相大喊「你阿爺呀」。如今重看《鹿鼎記》的話，它仍然是有趣的，但當然會嫌棄劇中那些道具、化妝全部都不合格，而且大部分都是廠景拍攝，只屬廉價製作。記得之前梁朝偉在訪問中說過，在無綫拍的那些武俠片，他覺得很假，所以一直都是拍完就算，從來不翻看。不過，《鹿鼎記》卻可能代表了梁朝偉那個搞笑的、幽默的喜劇本色，而且韋小寶在故事裏面娶了七個老婆嘛，我覺得這是觸發梁朝偉走上往後什麼風流形象的一個起點。

紅： 有說梁朝偉於八十年代後期轉向電影發展，已不再戀棧電視台，只待約滿離巢，他的演出是否真的那麼差？

郭： 若果去檢視梁朝偉在八十年代影視界的成長，那他一向都是有些精神分裂的，他不斷重複出現，但逐漸就會發現一些角色不是太適合他。譬如他演《倚天屠龍記》的張無忌，倒還可以，因為張無忌就是一個純品哥哥的形象，同時又優柔寡斷，好像什麼事情都決定不到。但無綫當年還安排了他主演一套很離奇的電視劇，它就是《大運河》。

《大運河》是無綫早期嘗試回內地取景的作品（劇集在陝西和東莞拍攝），你以為他是演隋煬帝？那你想錯了，演隋煬帝的人是吳啟華，梁朝偉是誰呢？他是貼了假鬚的虯髯客。小時候你有讀過〈虯髯客傳〉這篇課文的話，都不可能將梁朝偉和虯髯客聯想在一起。我認為這是他在 TVB 年代最錯誤的作品，但《大運河》居然是當年很難得的大製作，還要拉大隊、回內地

拍了很久,結果拍成了一部如此糟糕的作品。

從《大運河》的失敗角度去想,就明白為什麼梁朝偉不久之後要離開 TVB。當時,他仍然不算是一個所謂實力派演員,最多就是一個獲電視台力捧的小生,但如果公司要捧你,你在選角色方面就不會真的那麼自主,從《再見十九歲》到《鹿鼎記》再看《大運河》,明顯有些角色選他是很適合的,但有些角色就不適合。

梁朝偉在無綫拍劇和拍電影的階段,其實是有一段重疊的時間,到台灣拍侯孝賢的《悲情城市》是 1989 年,其實也是他差不多要離開 TVB 的時候。我良善地去懷疑,他就是被 TVB 踐踏得太厲害,然後覺得自己需要轉跑道,只有離開 TVB 他才能夠有自主權,不再被踐踏。我想這某程度上是公認的了,他在侯孝賢身上慢慢發掘到自己的走向,以及作為演員的可能性。

但即使到了電影時期,他的戲路仍然是有些精神分裂,我甚至覺得他直到今日都是這樣,他有一些戲是懂得留力的,你會感覺到他只是交行貨,純粹收割片酬。當然,其他人交行貨,只有三十分,他就有六十分,但你還是分辨得出他幾時是六十分,幾時想要八十分,因為有些戲,他會特別花心機去做,例如近年他接演《尚氣與十環幫傳奇》,那就看得出他是有選擇過的,為電影宣傳的時候,他還親自解釋是因為自己從來沒演過父親的角色,想把自己的身世放進角色裏,因為他是單親家庭,所以他會說,自己從來都沒有想像過做爸爸,演《尚氣》就是他終於可以在電影裏面做一次父親的角色,嘗試理解父親是怎樣的一個存在。

紅： 九十年代到千禧年，應該是梁朝偉拍電影拍得最密集的十年，你似乎特別喜歡他在 UFO（電影人製作有限公司）時期的形象？

郭： 進入電影行業之後，大家還未有意識去深入討論梁朝偉的演技之前，其實最多人有興趣談論的，反而是他的形象。如果你是從九十年代開始接觸梁朝偉，你可能會覺得他很憂鬱，或者是一個風流、雅痞的浪子，但其實，這跟過去他在無綫年代像《新紮師兄》演的那種戇直青年有一定距離。

而比起文青最愛的王家衛電影，再早期一點，其實梁朝偉已經開始跟 UFO 合作（包括 1992 年的《亞飛與亞基》以及 1993 年的《風塵三俠》和《新難兄難弟》）。眼神很迷人這種説法，我想就是從那個時候開始流行。

陳可辛在 UFO 年代的一系列作品都是相當好看，尤其是它們帶着那種很香港、很城市、很國際、很雅痞的味道，而且 UFO 的作品總是拿捏到一些很好的平衡，意思就是，它是有事情要説，但是會嘗試用一種很 soft 的形式去説，當時的香港電影是甚少會嚴肅説一些事情，所以王家衛其實不算是典型的香港電影，但陳可辛他們是，可以説是一些很 down to earth 的香港故事。

紅： 説到 down to earth 這一點，又好像值得商榷，因為 UFO 出品的電影，往後有被批評過度離地，是附庸風雅的九十年代中產童話，電影角色脱離社會現實，沉溺在一個無憂無慮的精英主義社會。在這些作品裏，可以看到一個真實的香港嗎？

影迷你的眼

郭：　那當然，你是可能會質疑那些中產生活並不是真正的生活，但會否只是因為我們其時並非生活在那個圈子？我也同意，它是塑造一個 middle class 的世界，不過九十年代的香港是真的有這樣的雅痞階層，你試想想 Winifred（黎堅惠）或者《號外》雜誌那一群知識分子的生活，他們所置身的香港，或許就是電影裏的模樣。

雖然電影裏的那些日常生活可能是虛假的，或是一種浪漫化的中產想像，但它至少是很直接關於一些城市的日常生活，像也斯所說，香港的故事很難說，而 UFO 的電影就正正是有思考過他們到底要怎樣說一個香港故事，無論是在《甜蜜蜜》說一個新移民的故事，還是在《新難兄難弟》說上一個年代的香港人故事，它的重構方式，都是有意識用一些香港舊有的事物去講，例如《甜蜜蜜》用了鄧麗君的流行曲，《新難兄難弟》則本身有一個對話的對象，就是五十年代《危樓春曉》。在這個重構的過程之中，電影不斷 recall 我們舊時一些流行文化，或是很重要的生活記憶，你只要也曾經在那個年代生活過，你就會明白，其實它是呼喚一些過去的共同生活經歷，而不是好像王家衛的電影，又或者是《無間道》，是要透過一些隱喻的手法去講香港故事與身份。

相對於那一種喜歡用隱喻的拍攝手法，在《甜蜜蜜》和《新難兄難弟》裏面，是一個更貼近日常生活的香港，這就是它們 down to earth 的原因。不過都有例外，像陳慧琳和金城武主演的《安娜瑪德蓮娜》，那是真的是太過離地，完全是王子與公主的 fantasy 套路。

紅：　事實上，在 UFO 時期的梁朝偉，還有一個後來常被遺忘的歌
　　　手身份，代表作應該就是〈你是如此難以忘記〉。雖然作品真
　　　的不多，但作為歌手的形象就很突出。剛好在 UFO 另一經典
　　　之作《金枝玉葉》，甚至揶揄了梁朝偉這個穿裙、戴鼻環的造
　　　型。從電視劇、電影跨足到流行音樂領域，梁朝偉的歌手事業
　　　似乎最不順利？

郭：　梁朝偉早年已經用歌手身份出道，譬如在 1985 年就推出過《朦
　　　朧夜雨裏》，後來《新紮師兄》的主題曲，他也有唱過（〈衝
　　　刺〉），但始終 TVB 時代就只是公司安排的工作，那年代較普
　　　遍的做法是誰人主演，就由誰人去唱劇集主題曲。
　　　但到了九十年代，已經離開 TVB 的梁朝偉，應該已經取得更
　　　多一點的自主權。從 1993 年到 1995 年，他就在台灣出過一些
　　　唱片，剛好那段時間他開始拍 UFO 的作品。所以 UFO 時期的
　　　梁朝偉，其實又跟他的音樂發展步伐是一致的。在九十年代，
　　　歌影視三棲的情況是很常見，好像突然間有一堆人，明明本身
　　　是演戲的，都會跑去唱歌，有時也是為了可以去外地登台。你
　　　有沒有聽過黎姿的〈白恤衫〉？你可以想像到，黎姿不但是演
　　　員，還是演藝世家，但是她在九十年代亦會登台唱歌。其中一
　　　個原因是卡啦 OK 文化普及，不只是後來我們去酒廊和 K 房那
　　　一種，當時的家庭式卡啦 OK 設備變得非常流行，所以很多藝
　　　人都會一邊拍戲，而另一邊就去唱歌、出唱片，因為它其實是
　　　一整個產業鏈。
　　　不過，可能還有一個更深層的原因，就是那幾年叱咤（商台）

　　　　　　　　　　　　　　　　　　　　影迷你的眼

扭轉了香港樂壇的遊戲規則。

紅： 是指 1995 年俞錚執掌商台，力排眾議推行的「原創歌運動」？

郭： 當時，商台提倡香港應該要有自己的流行曲，所以它說明不會再播改編歌。禁令一出，於是各大唱片公司就要積極去發展一些本地流行曲。當然，像梁朝偉這樣，唱歌以外，還要為他的歌手身份重新設計一個造型。梁朝偉的歌手造型，也是相當特立獨行，好像會穿一條波希米亞風的裙，配一個鼻環，那些衣服好像九不搭八穿在一起，但你知道是經過悉心配襯的。
其實梁朝偉在那個年代還跟剛剛出道的楊采妮一起做過戀愛廣播劇（指 1994 年的商台偶像廣播劇〈初戀無限次〉），楊采妮是玉女，而梁朝偉就跟他在整個 UFO 時期那些浪漫、靚仔、多情的形象結合得來。可能是離開 TVB 之後，他在當時很需要建立一個再圓滿、立體一些的明星身份。

紅： 如今梁朝偉不但將累積多年的明星形象放下，似乎更愈來愈低調，或者是他近年得以獨善其身的關鍵？

郭： 在我看來，他是很少數能夠守得住演員身份的人，他不是想做一個明星，明星要一直保持着曝光，保持着流量，讓大家記得你，但他就真是用一種演員工作的態度，處理他和現實世界的關係。直到今日，當他不用拍戲，不用配合宣傳的時候，他就不會出現，也不需要說那麼多。
事實上，他很少談論作品以外的其他事情，甚至連那部電影的表現如何，受到什麼評價，於他好像不是太有關係。他就像一

個時裝模特兒,只是成為別人的衣架,穿好了那件衣服,所以他就可以全身而去。這可能是他一個很聰明的地方。

現在常常說梁朝偉就是好演技,但必須公平一點,其實他一開始跟劉德華等「五虎將」沒有很大分別,只不過人各有志,梁朝偉比較成功轉型,也證明了他其實是真的很聰明,他入行沒多久就已經部署要擺脫 TVB 這個片廠制度,很勤力去經營自己的演員履歷。你會發現,他是特別積極跟一些所謂的作者導演合作,像最早期的爾冬陞,然後是侯孝賢、王家衛,這些經驗最終都成為了他可以離開既有工業模式的跳板。

本為一個電視台出身,需要迎合大環境的小市民,他就好像一直在泥塘那裏,突然間抓緊一個機會,發現自己原來可以開拓另外一條路,於是就從九十年代轉向本地電影,再憑着這些作品走向國際。用此角度去看,梁朝偉的從影進程,跟整個香港影視工業的發展脈絡,其實是那麼合拍。

離經叛道的
金庸武俠改編

文 紅眼

6.1　笑傲江湖是金庸的，東方不敗卻是徐克的

早於七十年代初封筆的金庸，筆下「飛雪連天射白鹿、笑書神俠倚碧鴛」經典十四部作品，到八十年代末，皆有港台影視改編。而置身任何年代，金庸書迷都樂於爭論到底哪一部金庸影視改編最為接近原著，然而各花入各眼，恐怕難有答案。不過，要衡量一個演員紅不紅，於過去的影視工業裏，其中一個指標就是看他演過多少部金庸作品，以及演什麼角色。以 1982 年無綫藝員訓練班畢業的梁朝偉為例，從入行到離開電視城的短短幾年，他已做過《鹿鼎記》的韋小寶、《倚天屠龍記》的張無忌和《俠客行》的石破天，都是第一男主角。同為無綫「五虎將」之中，只有黃日華同樣演過郭靖、虛竹和袁承志三次男主角。

惟武俠片風潮延續多時，題材漸見重複，缺乏新意，好在影壇怪才多，不拘泥於原著，不喜歡依書直說的大有人在，醞釀九十年代誕下了許多大膽破格，有意「騎劫」金庸及其他武俠名著的新派變奏。往後有些成為了經典，有些則被奉為邪典，但要數最出色地顛覆金庸、偏離原著，而又能夠獨樹一幟，終成一代經典，大概只有王家衛的《東邪西毒》能與徐克《東方不敗》爭輝。

影迷你的眼

失敗乃成功之母，徐克的《東方不敗》其實是來自他為胡金銓《笑傲江湖》的失敗收拾殘局。在 1988 年，經歷創作低潮，久未有新作的胡金銓，得到徐克與施南生的電影工作室協助，再次執起導演筒，開拍《笑傲江湖》。胡金銓本身就是七十年代與張徹、楚原齊名的武俠片一代宗師，徐克則破舊立新，以《新蜀山劍俠》開創了另一派玄幻美學。師徒聯手，笑傲江湖，本應是一部帶領武俠電影邁向九十年代的新里程碑。

可惜事與願違，《笑傲江湖》開拍不久，便在拍攝風格及商業元素的取捨上產生嚴重分歧，鬧得不歡而散，胡金銓中途退出，雖然電影導演一欄，仍然掛名胡金銓，實為徐克、程小東、李惠民、許鞍華（不記名）等執行導演善後，分工拍攝餘下部分，算是一部集體接龍的作品。幾位年輕導演的電影風格，明顯跟胡金銓在《空山靈雨》、《山中傳奇》那種傾向古典水墨的詩意構圖非常不同，導致《笑傲江湖》畫風前後不統一，故事情節亦由幾個獨立部分組成，彼此不連貫，有點強行拼接的感覺，也成為了此作的最大敗筆。

儘管胡金銓親自拍攝的部分最後遭大幅刪減，僅剩下電影前段部分，不過，整部作品的改編方向，還是貫徹了胡金銓過去作品的味道，特別是跟《龍門客棧》的連結。故事一開始安排令狐沖代師父岳不群到野店跟林鎮南見面，發現外面已被錦衣衛重重包圍，原來眾人已成甕中之鱉，這佈局就跟胡金銓 1967 年的代表作《龍門客棧》頗為相似（幾年之後徐克亦翻拍了一部《新龍門客棧》），反而觀照《笑傲江湖》原著，電影只是借用了一小部分，於情節及角色簡化甚多，但最為重

要的分別，倒不在於情節和角色，而是多了一段歷史背景。

《笑傲江湖》是金庸作品之中，少數並沒有明確提及故事發生在哪一個朝代的長篇小說，但胡金銓則「改刀」以東廠發現宮中秘書《葵花寶典》被偷，秘密帶同錦衣衛追殺林鎮南為電影的開場白。林鎮南的身世背景有點牽強，從原著的福威鏢局總鏢頭變成一名假扮錦衣衛的偷書賊，同時又認識華山派掌門人岳不群，角色關係不太合理 ——估計是在胡金銓離開之後刪去了不少描寫篇幅。不過，東廠插手江湖，以掌權機關的身份介入民間，這一政治指涉便跟《龍門客棧》的暗渡陳倉一脈相承。後者同樣以明朝黨宦專權為背景，描述一代忠臣兵部尚書于謙慘死，東廠派出錦衣衛誅殺于謙後人，幸得一批民間俠義之士相救。于謙的原型，某程度上就是在《龍門客棧》上映前一年被批鬥，其後猝於冤獄的明史學家吳晗，也是十年文革的開端。而吳晗的其中一條罪狀，是他曾經寫過大量關於「東」廠的文獻，被視為反黨誅心。胡金銓借《龍門客棧》寫東廠殘害朝廷棟樑，多少也折射了像他這樣一個南下避禍知識分子的心聲。

當然，由幾名新銳導演接力完成的《笑傲江湖》裏，混雜了他們一些電影新浪潮的創作元素，導致整體不像胡金銓過去的作品那麼嚴肅和沉重。許冠傑飾演的令狐沖，就專門負責插科打諢、整蠱作怪，使全片都充滿喜鬧色彩，加上華麗的打鬥動作，將風清揚的獨孤九劍變成幾招「必殺技」，也令電影多了一些遊戲感。事實上，故事一直圍繞着幾場偷龍轉鳳的小把戲，譬如說，林家早已被東廠滅門（原著小説是福威鏢局被青城派滅門），由張學友飾演的東廠太監歐陽全繼而假

扮林平之投靠華山派，而東廠又將滅門凶手嫁禍給苗人秘密組織日月神教，再扮成林家配合假林平之迎娶岳不群女兒岳靈珊。

但到把戲拆穿，其實笑裏藏刀，不講家規，不講江湖規矩，當東廠廠公換回一身官服，終究還是講國法，連名門大派的掌門人都要一聲令下向東廠太監叩頭，否則等同叛國，即時處決。廠公是個不折不扣的真小人，開不起玩笑就赤裸裸地炫耀他狐假虎威的政治權力，但岳不群亦不愧是個偽君子，危急關頭不講教義，不講尊嚴，要叩頭就真的老老實實開始叩頭。電影跟原著小説一樣藏起政治機鋒，笑罵江湖名門毫無骨氣，空有武藝卻人人畏懼權勢，淪為朝廷爪牙、政治傀儡，更顯得故事一開始寧死不出賣好友，同舟共赴黃泉的劉正風和曲洋人格高尚。

於電影版本裏，令狐沖遇到被東廠追殺的劉正風和曲洋，同舟共濟，死前合奏一曲〈笑傲江湖〉，即是電影的主題曲〈滄海一聲笑〉。令狐沖一直將樂譜帶在身上，最後重施把戲，以兩人所贈的《笑傲江湖》調包《葵花寶典》，騙過了老奸巨猾的岳不群 —— 剛好就呼應了電影如何以二創橋段偷龍轉鳳，取代了原著劇情。整部《笑傲江湖》雖不完美，有着很多縫補將就的處理，但今日能夠成為經典，另一原因相信就要歸功於黃霑及顧嘉煇合作的這首〈滄海一聲笑〉。

撇除這首膾炙人口的經典主題曲，作為整個系列第一集的《笑傲江湖》瑕疵明顯，不過，加入東廠及黨宦為禍的政治背景，既有胡金銓的作品特色之餘，也未必是個錯誤的詮釋。放在胡金銓的電影脈絡

裏，東廠自然有着對毛時代的一些影射。而金庸寫《笑傲江湖》何以不提時代背景？其實不是不說，是時代太近，近到就在眼前。因為《笑傲江湖》是在 1967 年開始連載，同一年胡金銓則執導《龍門客棧》。兩者剛好是同期作品，而在內地，文革十年剛剛開始。

過去已有大量金庸作品研究，分析《笑傲江湖》裏的日月神教教主東方不敗有可能是影射毛澤東，特別是在小說舊版，金庸有意著墨於一眾教徒爭相高喊「東方教主，文成武德」等等阿諛奉承的口頭禪，還有什麼教主寶訓，都充滿了文革時期特色。到晚年再推出新修版，這方面的描述才大為刪減。今日再看《笑傲江湖》，可以窺見當初胡金銓所部署的一些創作意圖，可惜弊在不合時宜，在九十年代回歸前夕，如此太過認真、太多時代指涉的作品，又怎樣適合娛樂至上、聲色犬馬的香港大氣候？難怪電影未拍完就不歡而散。

面對滔滔兩岸潮，胡金銓抱憾寂寥，大智若愚的黃霑卻從毛澤東詩詞借筆，為〈滄海一聲笑〉寫下一句「豪情仍在痴痴笑笑」，有其笑看風雲濤浪的豁達。

真正讓《笑傲江湖》系列成為顛覆金庸代表的作品，最終還是落在徐克和程小東執導的續集《笑傲江湖 II 之東方不敗》身上。再沒有胡金銓參與的第二集，電影開場打出的標題是直接寫作《東方不敗》，連 Swordsman（笑傲江湖）這個英譯都只是副題小字，續集甚至將前作所有演員都改頭換面，重新選角，唯獨留下前作的主題曲〈滄海一聲笑〉，一來是這首作品大受歡迎，已成為《笑傲江湖》系列的招牌，

二來有銜接兩集故事的用途，作為令狐沖和任盈盈想一起淡出江湖的約定。

在劇情上，《東方不敗》延續前作，描述令狐沖離開華山派之後，與東方不敗意外相遇的另一番奇緣。惟電影風格迥異，在角色設計上，無疑更大程度脫離原着，同時更見奔放大膽。這一集的主角，自然就是日月神教的教主東方不敗。時至今日，對於東方不敗的第一印象，無論是娘娘腔（基佬）、變性人、雌雄同體、絕色美男子，還是跨性別者，都很大程度是受到《東方不敗》裏林青霞的形象所影響。然而，電影裏的東方不敗，跟金庸筆下的文字描述可謂差天共地。原著裏，東方不敗最初一直只聞其聲、不見其人，直到故事非常後期才真正現身。因此，金庸是有意安排讀者先透過一眾角色的反應，對東方不敗有了先入為主的負面印象。

是的，金庸對東方不敗的人物描寫頗為負面，他性情極端，好勝心強，可以為求目的不擇手段，為練《葵花寶典》蓋世武功不惜自我閹割，背叛曾有知遇之恩的任我行，取而代之成為日月神教教主之後，隨即誅除異己，一人獨大。然而，練功去勢之後的他，突然形象大變，濃妝厚脂，衣著妖豔，伴在身材魁梧一臉虬髯的楊蓮亭身旁。令狐沖覺得他不男不女，既詭異又滑稽。在林青霞演《東方不敗》之前，另一個演過東方不敗的人其實是江毅，是個男扮女裝，陰陽失調、不倫不類的老人妖，形象醜怪，更接近金庸原著。

在《東方不敗》裏，不只東方不敗的角色形象大變，就連林青霞演員

本人，她在八十年代的作品都以清秀佳人的形象為主，是最典型的瓊瑤小說女主角，跟東方不敗完全風馬牛不相及。據聞金庸本人當初亦對東方不敗的選角頗有意見，不認同林青霞是合適人選，而且不應該是女性演員。但徐克堅持，認定東方不敗非林青霞莫屬。原因之一，是徐克心目中的東方不敗另有《笑傲江湖》以外的原型，來自《新蜀山劍俠》裏林青霞飾演的瑤池仙堡堡主。因此，他所形塑的東方不敗，便多了《蜀山》的成仙概念，代替了原著小說自宮練武、走火入魔的描述。

東方不敗練成《葵花寶典》，武學上的登峰造極都是其次，更臻極致的是肉身昇華至雌雄同體 —— 成仙之後，對人世間的情慾都有了新體會。他沒想到自己會愛上令狐沖，幻想自己是女兒身，渴望與男性交歡，甚至因愛成妒，為愛而對他「留情」。真正開悟的並非武學境界，而是情慾的越界。

這肯定超出了金庸筆下對東方不敗的描述，喜歡原著的讀者能否接受是一回事，但《東方不敗》在性別意識上是一次驚喜的大躍進。於七十年代執筆《笑傲江湖》時，金庸明顯跟隨了社會傳統價值，字裏行間對東方不敗的不男不女形象大肆嘲諷 —— 事實上，就是為了嘲諷他是走火入魔的極權者，所以才讓他變得不男不女，將失去男性陽剛氣質，變得女性化，視為一種墮落，而同性戀就是天譴、作法自斃（自宮）的象徵，背後更將閹割性器官與權力令人腐化的隱喻結合，去勢之人等於邪門左道，沒有陽具的男性，異變成渴望變得賢淑的女性，在令孤沖這些傳統男性眼中，無異於一個失智、失常的老妖怪。

影迷你的眼

東方不敗自然有着用來含沙射影的用意，但相隔半個世紀，放在今日性別意識進步的年代，暗藏以性取向來懲罰極權者的東方不敗，很有可能是金庸寫得最差的角色，卻慶幸在《東方不敗》裏發生蛻變，被改造成香港電影其中一個最出色、最成功的角色。徐克在九十年代對東方不敗的重新聯想，不但比較開放，也其實很前衛，反過來將「欲練神功、必先自宮」這句充滿陽具崇拜的口訣，錯有錯着為東方不敗擺脫保守性別意識，開放情慾對象。

至於電影裏的令狐沖和任我行，他們兩人維持着原著小說的守舊男性思維，代表了傳統保守，以及普遍恐同的社會大多數。電影最後部分打鬥精彩，但都不及他們兩人跟東方不敗的對話精彩。任我行知道《葵花寶典》的竅門在於男性需要去勢，就三番四次以性別、性取向的改變（變得錯亂）為笑柄，奚落東方不敗，「還不叫東方不敗叔叔？還是要叫阿姨？」他認為生理不健全的男性，已無法對女性產生性慾，只可以成為同性戀者。「我以為你為江山才練葵花寶典，原來你是為男人？」言下之意就是，為江山，為事業，自我犧牲是男人本色，為兒女情長卻是女人本性。

而更為糾結的人就是令狐沖，到底跟自己有過一夕歡愉的女子（其實是東方不敗的妾侍詩詩）到底是否眼前的「女子」東方不敗呢？東方不敗的性別之謎，就決定了他自己的性取向正不正常 —— 甚至暗示了他覺得性取向變得不正常就是墮入邪魔外道，不再是光明磊落的正派之人。東方不敗墮崖時，他自動伸手去救，其實是他的自救，他只是想問清楚對方，證實自己不是喜歡男人，不是真的跟人妖上過床。

「我不會告訴你，我要你後悔一世。」東方不敗只答一句，然後自殺。所謂「後悔」，是如果令狐沖始終放不開性別禁忌，那就不是真正愛過自己，就要下輩子背負曾經有過一段龍陽之情的「罪」。憑一部作品改變了東方不敗與林青霞的形象，是《東方不敗》成為不朽經典的原因，但從今日的社會意識形態來看，東方不敗不止身懷蓋世武學，不將江湖正道與朝廷放在眼裏，還代表了性別觀念（對照金庸著書年代）變得更為開放進步的九十年代。

當然，《東方不敗》不只美學和性別觀念上推陳出新，作為一部商業電影，它同樣成功。與《東方不敗》相隔不到一年，徐克監製，程小東、李惠民執導的第三集《東方不敗之風雲再起》便明顯在商業誘因之下急就章推出。這一集的標題連「笑傲江湖」都沒有，也沒有令狐沖、任盈盈這些原著重要角色，完全是一部東方不敗外傳作品，脫離金庸原著的原創故事。

既然林青霞飾演的東方不敗是電影的最大賣點，他們就乾脆將這個雌雄同體的形象自我消費一番，讓它自我崩壞。承接前作結局，東方不敗於黑木崖墜海，一直生死未卜，但江湖上陸續出現了冒名作假的偽東方不敗 —— 居然跟第一集的假林平之有首尾呼應效果。王祖賢飾演的前度寵妾雪千尋，一直深愛（曾經是英俊男性的）東方不敗，不相信他已經死去，於是扮成對方在江湖高調行事，迫使本尊現身。

林青霞與王祖賢的配搭，一個是男身女相的東方不敗，另一個是易服假扮的東方不敗，雖然都充滿男性思維和商業計算，但沒今日那麼講

影迷你的眼

究性別政治正確，反而容許了這些不一樣的嘗試。可惜《風雲再起》本身急於開拍，劇本太差，整體不及《東方不敗》那麼破格精彩。只能說，《東方不敗》是經典，《風雲再起》則成為後續的邪典，令人難忘的是東方不敗穿起日本武士甲冑，揚帆自報家門，號稱「東西方不敗」，是有一點落雨收柴，卻總算為這個再三顛覆原著的《笑傲江湖》系列做了個桀驁不馴的收筆。

但《風雲再起》可能拍得慢一點也不行，就像故事裏的那個「後東方不敗」時代，人人都可以冒認東方不敗，養尊處優的朝廷高官，甚至喜歡找一群女妓穿起男裝，扮成東方不敗自娛。前作的前衛顛覆，轉眼成為了最庸俗、最廉價的形象，而故事以外正是如此，由於觀眾對林青霞的雌雄同體形象相當受落，在商言商，在九十年代隨即像量販產品一樣被大量複製、褻玩，搾乾了所有市場價值。林青霞於息影之前，就已經重重複複演過許多類似女身男相、美男子的古裝角色，譬如《刀劍笑》的名劍，《絕代雙驕》的花無缺，當然，還有《東邪西毒》裏因愛成痴，分不清真身是誰的慕容燕／慕容嫣，對着倒影練劍的獨孤求敗。

✦ 6.2 東邪・西毒

金庸筆下有「雙鵰」，分別是《射鵰英雄傳》和《神鵰俠侶》。兩部作品先後於五十年代開始連載，可謂香港武俠小說熱潮的兩座高峰。兩作經典程度不相伯仲，歷來已有幾次相當出色的影視改編，但爭議

之最，則莫過於九十年代王家衛和劉鎮偉的版本。

王家衛和劉鎮偉這對後來奠定了澤東電影江湖地位的「雙鵰」，最廣為人知，當然是它們公司的開山之作，兩人各自一部，由王家衛拍《東邪西毒》，劉鎮偉則拍《東成西就》，從今日的角度來看，兩片分別在（王家衛的）個人藝術風格及（劉鎮偉的）商業速食製作上成為典範，但這其實這不是王家衛與劉鎮偉的第一次成功。此前，他們第一次將金庸作品「動刀」改造，是由劉德華、梅艷芳和郭富城主演的《九一神鵰俠侶》。

踏入九十年代，已經歌影視多棲，紅透半邊天的劉德華，離開無綫電視獨立發展，剛成立了天幕電影公司，全力投資自己主演的作品。天幕對九十年代的香港電影發展是一股很大的助力，特別是劉德華憑着明星號召力與新銳導演合作，開拓題材大膽的作品，若然沒有天幕，就沒有後來陳果的《香港製造》和《去年煙花特別多》。而天幕的創業作，就是由劉鎮偉和元奎執導，王家衛編劇的《九一神鵰俠侶》。

不過，電影與金庸原著小說《神鵰俠侶》幾乎無關，取名《九一神鵰俠侶》的主要原因，可能是劉德華的 1983 年版無綫電視劇《神鵰俠侶》深入民心，但《九一神鵰俠侶》的劇情只是跟《神鵰俠侶》裏楊過與小龍女失散多年的段落有一些吻合，反而故事背景及角色造型都取材自日本漫畫《城市獵人》。當時，日本漫畫深受年輕人歡迎，由於商機無窮，電影公司都紛紛取經，兩年後成龍就拍過一部由嘉禾投資、王晶執導的《城市獵人》，單是香港票房就進賬超過三千萬。

影迷你的眼

過去多年，成龍版《城市獵人》幾乎一定會跟周文健主演的《孟波》相提並論，但離不開比較兩片與原著漫畫的還原程度，倒是《九一神鵰俠侶》的另類改編，則完全是不同路數，難有比較。《九一神鵰俠侶》糅合了日本漫畫和香港武俠小說兩大文本，卻同時脫離原著，做了一次頗為另類的 crossover，它既不能算是《神鵰俠侶》電影改編，也沒有跟其他《城市獵人》改編版本重疊之處，故事是發生在一個架空的科幻世界，傳承了中國武俠風格的動作場面，也同時有着充滿未來元素，風格誇張的機關道具，漫畫色彩濃厚，古代、現代與未來隨意拼貼，讓《九一神鵰俠侶》在九十年代初顯得五花八門、良莠不齊的古裝武俠風潮之中，可謂異軍突起。

《九一神鵰俠侶》的成功關鍵，很大程度是跟九十年代的明星效應劃上等號。畢竟有劉德華、梅艷芳坐鎮，觀眾能夠接受比較偏鋒另類，情節跳脫的作品。不過，這個套路並非每一次都成功，在《九一神鵰俠侶》票房風評雙收之後，天幕電影隨即再下一城，開拍《九二神鵰之痴心情長劍》，同樣是天馬行空，既武俠又科幻的混合作品。不過劉鎮偉與王家衛並沒參與這部續集，《九二神鵰》由黎大煒與元奎執導，野心勃勃的天幕甚至不惜工本移師加拿大拍外景，於當時的高產量拍片年代，是一部相當大手筆的港產片。然而，《九二神鵰》只贏口碑，票房遠遜《九一神鵰俠侶》，也可能預視了天幕成本控制不善，只有幾年風光就無以為繼，最終要賣盤結束的命運。

沒有參與《九二神鵰》的劉鎮偉，卻在同年拍了另一部《九二黑玫瑰對黑玫瑰》，據他本人在後來的訪談所述，《九二黑玫瑰》才是《九一

神鵰俠侶》的真正延續。觀照劉鎮偉往後幾年一系列像《大話西遊》、《超時空要愛》等神經刀作品，古裝喜劇與平行時空概念皆具，可以窺見一定雛形。

《九一神鵰俠侶》和《九二黑玫瑰》兩部電影，劉鎮偉最初都不掛名，分別用了黎大煒和陳善之的名義，他本人沒對此解釋和澄清，眾說紛紜，甚至認為涉及電影公司合約糾紛，而且，本為金融行業出身的劉鎮偉，最初投身電影公司是負責管理財務，不是創作崗位，跨部門涉足創作時已經常化名，最為人熟悉就是編劇技安。

鄧光榮在八十年代將大榮電影改組，創辦影之傑，當時就將劉鎮偉和王家衛羅致旗下，備受重用。經歷《阿飛正傳》贏了獎項，卻蝕了半間電影公司之後，鄧光榮淡出，身價翻了不止十倍的王家衛則決定自立門戶，找了識於微時的劉鎮偉一同創立澤東電影。兩年前，他們為天幕打響名堂的作品是《九一神鵰俠侶》，而澤東的開山之作，同樣都是拿金庸小說做改編，也就是取材自《射鵰英雄傳》的《東邪西毒》和《東成西就》。

兩人電影風格大異，最初是確實打算拍兩部電影，王家衛拍上集，劉鎮偉拍下集，也可能就是取名「東邪西毒」的原因，但到底是加起來一個故事，還是一個故事以兩個版本對照？其實無法單單從《東邪西毒》和《東成西就》作出推敲，只肯定劉鎮偉一開始打算拍的並不是《東成西就》，而王家衛在《東邪西毒》裏的最初構思、角色背景及演員分配，也不是後來觀眾見到的版本。

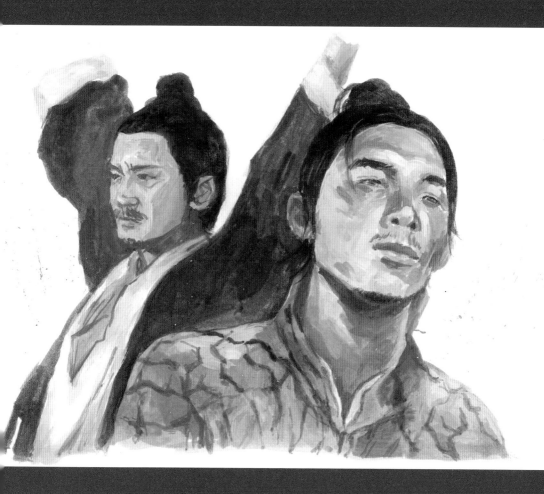

王家衛拍電影的節奏與講究速食效率的香港電影一直不搭調，雖有《阿飛正傳》前車可鑑，但《東邪西毒》明顯重蹈覆轍，而且是王家衛最接近爛產的作品。電影以金庸原著《射雕英雄傳》裏的幾位武林高手：東邪、西毒、南帝、北丐、中神通為主角，另編「五絕」成名前的往事。跟《阿飛正傳》的排場相若，每一個角色都由明星演員擔綱，張國榮、梁朝偉、梁家輝、林青霞、張曼玉、張學友，可謂群星拱照。結果巨星多，問題更多，譬如拍攝時間太長，遠遠超過演員檔期，大部分角色都沒一起出現過，行程緊逼的王祖賢拍到中途就離開劇組，最後只剩低八秒 —— 在後來的終極版，戲份更完全被刪走（但她的缺席，反而成為《東邪西毒》最常被影迷談論的話題）。

其次，是電影打着金庸武俠改編為旗號，起初就以港產片裏最主流的武俠動作片作宣傳，結果太少打鬥場面，到終極版甚至將舊版一些打鬥場面大幅刪走，難怪在幾年之後的《精裝難兄難弟》被王晶揶揄為找一群巨星在荒涼野外走來走去。

《東邪西毒》的原本構思，可能只有王家衛和劉鎮偉心裏最清楚，也可能根本就不是觀眾最終見到的這種散文式的「歐陽鋒荒漠野店閒話」，甚至並不是發生在荒漠，據聞《東邪西毒》一開始是打算找一個開滿桃花的地方取景，因為張國榮一開始並不是飾演西毒歐陽鋒，而是桃花島主東邪黃藥師。梁朝偉才是西毒歐陽鋒。舊版《東邪西毒》有出現過張國榮沒有留鬚的長髮造型，應該是拍攝初期張國榮「仍是」東邪的片段，不過，最後情節及角色幾經改動，南帝與中神通沒有亮相，梁朝偉最後把角色給了張國榮，自己則變成一個連名字

都沒有的盲劍客。

原版故事到底如何，興許會一直成為王家衛影迷的佐酒夜話。幾經推敲，劉鎮偉的《東成西就》雖然是一部喜鬧賀歲片，但角色分配則可能較為接近劇本初稿，也就是說，梁家輝是南帝，劉嘉玲反串飾演周伯通。不過《東成西就》也不完全就是劉鎮偉版本的《東邪西毒》，事實上《東成西就》這個片名和提議都是出自王家衛的。最初澤東擬定 1993 年賀歲片當期上映《東邪西毒》，如此星光熠熠的陣容，顯然備受關注，但王家衛來不及完成作品，於是他提議調轉次序，由劉鎮偉先拍後篇，作為賀歲片應急，好讓他可以慢慢完成《東邪西毒》—— 後來都是拍得太慢，後製期間還要多拍一部《重慶森林》應急。

劉鎮偉曾在一些訪問中提到，《東成西就》是王家衛臨急抱佛腳的鬼主意，抱的是他這個菩提老祖，只是用了十天寫完劇本，再在一個月內拍完的即興之作。王家衛的《東邪西毒》則從本來的前篇變成了後篇，又或是獨立一作，至於真正由劉鎮偉執導的《東邪西毒》後篇，就跟《阿飛正傳》續集一樣並不存在。

但九十年代真不愧是個恃才傲物的好年華，如何即興，如何奢侈，兩部電影都成為了澤東的代表，短短一個月交貨的《東成西就》，成為澤東開山之作，劉鎮偉更沒想過電影大賣之餘，能夠紅遍各地。《東邪西毒》則被王家衛視為個人電影品牌的開筆，他明顯非常重視，不拍到滿意誓不罷休，於是拍了一年又一年。可以想像，電影到最後根

本未拍完，或者根本拍不完，只不過已有無限組合的素材，常形容王家衛拍電影沒有劇本，比較貼切的講法是，劇本根本不重要，因為《東邪西毒》就是完全用剪接來生產情節，用電影語言去說電影。對於一些覺得影視改編需要忠於原著 —— 特別是有廣大讀者的金庸武俠小說，或堅信劇本乃是一劇之本的觀眾，《東邪西毒》無疑是一套不依章法的旁門左道，所以它是一部很成功的失敗作，成功在於，王家衛以失敗的、不完整的影像片段，證明了電影本身就是能這樣憑空拼砌，接花接木說完一個故事。近代影像資訊泛濫，我們都深知剪接重構是一門「偽術」，誕生在廿多年前《東邪西毒》正是一場登峰造極的「偽術」。

但《東邪西毒》同時也是一部失敗的成功作。不是因為它超支拍攝、貨不對辦，讓很多觀眾失望而失敗，而是失敗於它徒有武俠電影的滄桑皮囊、江湖人的味道，卻沒有武俠的靈魂。王晶恥笑王家衛只是把一群演員拍成了行屍走肉，其實罵得沒有錯，這也不是因為《東邪西毒》打鬥場面少，角色互動對白少，而是王家衛在創作《東邪西毒》的年代，電影真的拍了很久，但他並不理解武俠，也無意去理解、探問何謂武俠。揮霍了的時間，可能只是用來思考如何將武俠變得不武俠，拍出不像大家所想像的武俠電影。但想來想去，武俠都只是掛在《東邪西毒》身上的一副皮囊，卻其實是金庸之所以是金庸，提作為武俠小說名家被推崇的主要原因。武俠小說不乏作者，連王家衛筆下《花樣年華》的周慕雲也寫過，然而，寫武的人多，寫江湖的人也多，但念念不忘於俠的人始終很少。行俠義者，有大小之分，濟人困厄快意恩仇，只是小俠，為國為民，方為俠之大者，這正好就是金庸

　　　　　　　　　　　影迷你的眼

借《射鵰英雄傳》主角郭靖對《神鵰俠侶》主角楊過所說的一番寄語。

改編自《射鵰英雄傳》的《東邪西毒》則始終年少輕狂，尚未參透俠意，它只是作為《阿飛正傳》的延續，正如周慕雲寫武俠小說都只是玩票性質，志在談情。或者，那時候王家衛最有興趣的就只是人的情感恩怨，人在某個時勢裏的失落和浪蕩，還沒有翻過洪七望見的那座山，再登峰造極都只是看到自己。

平心而論，真正對「俠」這個老派、傳統理念有所探問，對金庸「武俠」一說有所顛覆的人，其實是替王家衛拍了《東成西就》的劉鎮偉。《東成西就》當然沒什麼俠氣可言，但兩年之後，劉鎮偉就在《大話西遊》借至尊寶（孫悟空）的頓悟，借佛性、說俠道，要拋下私人恩怨，忘我方能成就大我，渡天下蒼生。後來《大話西遊》在內地紅到發紫，有關孫悟空的前世太多人說過了，後續的掛名電影更是多不勝數，唯獨一半《西遊記》一半《星戰大戰》的《情癲大聖》卻能夠撥開砂石見真淳，借唐三藏對佛心的迷失，反問何為大愛。謝霆鋒飾演的唐三藏，本為迂腐的和平主義者，落難時跟自覺形醜、只配做邪魔外道的妖女相戀，見天庭正道打着降魔伏妖的名義同樣手段血腥，甘願辭佛成魔，大鬧天庭，反見俠義之氣。捨棄大愛，敢與大我為敵，正是情之所「癲」，另一種的俠之大者。

要說電影所表達的意境，對世俗人性的觀察，被人感覺很「俗」的劉鎮偉，有時比王家衛更高。畢竟，王家衛要去到十多年後的《一代宗師》才從天生沒腳的小鳥追上劉鎮偉，翻過「見自己」的高山，走向

「見天地，見眾生」的境界，借天下時勢，說武學傳承，拍到一部真正的武俠電影。王家衛的作品雖然高傲，但其實淺白，沒想像中那麼難以理解——所以常被批評作品虛浮、矯情，是一隻無病呻吟的雀仔。而真正令人費煞思量的人，往往是劉鎮偉才對。惟高處不勝寒，成為了他和王家衛之間的最大分別。

常有二分之法，認為王家衛拍的是藝術電影，劉鎮偉拍的是商業電影，這樣的分野大抵上是對的，但可能太過粗疏。首先，放在澤東電影的合作裏，他們從不是對立關係，而王家衛的商業計算不會比劉鎮偉少，只不過，王家衛本身的目標是國際電影市場，很有意識去建立藝術高度，主流觀眾及票房不在他的計算之中。至於劉鎮偉，則常以商業考慮為主，用通俗手法拍電影，甚至精曉以無厘頭「怪招」取悅主流觀眾。

說《東邪西毒》是王家衛電影美學、藝術風格的代表，應該沒太多爭議。但就不能說《東成西就》代表劉鎮偉的電影風格，事實上，它只是一次劉鎮偉和王家衛之間的商業策略。至於當年沒拍出來——可視為胎死腹中的《東邪西毒》後篇，則經過了幾次轉世。第一次轉世，是劉鎮偉再度以技安的名義自編自導，與周星馳合作的《大話西遊》。

無獨有偶，乃至有三，繼劉德華與王家衛，周星馳亦在九十年代初創立彩星電影，即是後來星輝電影的前身。周星馳的自家創業作，不找商業拍檔王晶，反而找來劉鎮偉出馬，交出前後兩作《西遊記第壹佰零壹回之月光寶盒》及《西遊記大結局之仙履奇緣》，即後來慣用簡

影迷你的眼

稱《大話西遊》。說起來，大話西遊是一句老派廣東諺語，意思即是鬼話連篇，早在劉鎮偉執導、王家衛編劇的《猛鬼差館》裏，就用過「大話西遊」這句話來罵人。

而《大話西遊》之所以拍成兩集，跟澤東的《東邪西毒》前後篇初期構思會否有關呢？只能肯定的說，周星馳在《大話西遊》裏的夕陽武士造型，是照抄《東邪西毒》裏梁朝偉飾演的盲劍客。盲劍客與夕陽武士的重疊關係應該呼之欲出，周星馳飾演的至尊寶，最後在城樓見到同樣是自己飾演的夕陽武士，就像看到平行時空裏另一個沒有成為孫悟空，最終有情人終成眷屬的自己，更借夕陽武士「故意」說出了《東邪西毒》裏盲劍客和快刀客的對白：「留下一隻手行不行？」

劉鎮偉借周星馳幽了王家衛一默，挪揄對方字字鏗鏘的「電影金句」之餘，也可視為他將未竟的《東邪西毒》後篇一些碎片斷章，以這種形式穿越過去。當然，以上說法已是電影文本的超譯解讀，但《東邪西毒》與《大話西遊》的創作時間非常接近，作品主題其實亦十分相似，確有一點借屍還魂的感覺。兩個故事分別就是西毒歐陽鋒與孫悟空成為「自己」後被消隱的往事，都在不同意義上跟過去的自己告一段落。

但如果王家衛的電影繫在一個情字，劉鎮偉就離不開輪迴，佛味一點的說法，即是對因果的迷思，用精神分析的說法，就是對於「再來一次」（Encore）的執迷。在至尊寶成為孫悟空的不久以後，《大話西遊》亦在幾年後「再來一次」，迎來了它的第二次轉世。因為歷史再度重

演，王家衛集齊內地、香港、台灣等一線影星開拍《2046》的過程並不順利，跟當初《東邪西毒》情況一樣，劇組再度陷入無止境的拍攝狀況，勢看趕不及賀歲片檔期，要在短時間之內另拍一部作品填補，王家衛又想起老拍檔劉鎮偉，他臨時抱佛腳的最佳人選。幾年之後，王家衛找劉鎮偉回來拍《天下無雙》。

當時經歷過《大話西遊》和《超時空要愛》不受市場歡迎的低潮，劉鎮偉已覺意興闌珊，淡出電影圈，移民海外。王家衛找他回流香港拍《天下無雙》，其實跟《東成西就》一樣是純粹應急的即興之作，卻可能因為放于一搏無所顧慮，《天下無雙》的快刀斬亂麻，倒成為了最能總結劉鎮偉電影美學的作品，梳理其無厘頭之中的頭緒。

《天下無雙》貫徹了劉鎮偉的任性胡鬧、神經刀作風，卻同時顯得節制和成熟得多。仿黃梅調電影的懷舊味道，再借《梁祝》的經典橋段，添了幾筆現代戲劇後設手法，同時又是裝模作樣的偽武俠片，沒有《賭聖》的穿越橋段，卻好像《九一神鵰俠侶》般營造一種錯亂拼貼時空。電影對《東邪西毒》、《東成西就》和《大話西遊》的互涉（也可說是戲仿）甚為豐富，像配樂是來自《大話西遊》，而梁朝偉飾演的李一龍，甫開場便說自己無無聊聊去打馬賊，明顯是影射《東邪西毒》同樣由梁朝偉飾演，那個死在馬賊刀下的盲劍客。那永遠不開桃花的皇宮，可能就是東邪黃藥師即將前往的桃花島。

《天下無雙》同樣有着《東成西就》那些即席揮毫的喜鬧劇情，但它更接近一部真正意義上的劉鎮偉版《東邪西毒》，諧笑搞怪有餘，內

有乾坤並不兒戲，特別是關於性別倒錯及同性戀的暗示，李一龍跟無雙長公主的說話，是在無厘頭古裝喜劇的語境之中，直接將慕容燕與黃藥師的對白再說一遍，「如果你有個妹妹，我一定娶她。」

故事如何發展下去，就體現了王家衛和劉鎮偉大異其趣的創作方向。在《東邪西毒》裏，王家衛很聰明地挪用了徐克在《東方不敗》為林青霞所形塑的女身男相、中日混合形象，將東方不敗的前衛與犯禁，轉化成人格分裂的慕容燕和慕容嫣──從東方不敗置換成獨孤求敗，是一種美學、性別觀念上的雌雄同體。但劉鎮偉在《天下無雙》所表達的概念，是一種哲學、愛情上的雌雄同體。公主最後相思成狂，深陷幻覺之中，以為自己就是李一龍，反而忘記了真正的自己，而李一龍為了成全她的幻覺，決定以後成為她的公主，其實就是以鏡花水月打破了《東邪西毒》所沉溺的醉生夢死。情之所往，應該你中有我，我中有你，所以是男亦是女，可以是男，也可以是女，男女之別，只不過是今生今世的短暫身份，但一世太短暫，真正的愛情比一生一世長。這一方面，既呼應了《東邪西毒》慕容燕對黃藥師的感情，是《大話西遊》裏至尊寶留下的遺憾。

而其實，劉鎮偉在九十年代得不到掌聲的《超時空要愛》裏，早已跟觀眾說過一遍。《天下無雙》的李一龍，當然就是《超時空要愛》的劉一路。接到神秘來電，離奇穿越時空的劉一路，像《賭聖》一樣回到三國時代，化身成為諸葛亮，卻發現夢裏曾經有過一面之緣的神秘女子居然是敵將呂蒙。原來一切都是倒因為果，初次見面原來已是「再來一次」，今生是前世，前世卻是他們的重遇，劉一路就以諸

葛亮的身份愛上呂蒙，一來各為其主，二來都是男人，既愛得不倫不義，又有點亂七八糟。《超時空要愛》的情節和角色就是那麼一筆糊塗賬，單獨去看，它只是賣弄胡鬧低俗的性別玩笑，看得人一頭霧水。但後來在《天下無雙》借李一龍和無雙長公主把這段愛情故事再說一遍，原來大智若愚，真愛若瘋，若無厘頭，卻一點也不低俗。

惟天下無不散之筵席，《天下無雙》過後，王家衛與劉鎮偉這對澤東雙鵰亦分道揚鑣。隨着內地一陣風風火火的《大話西遊》造神效應，周星馳從無厘頭諧星成為喜劇大師，失意多年的劉鎮偉亦得到平反，卻一下子又淪為內地片商的搖錢樹，獲招攬北上掛名執導一系列《大話西遊》續集外傳、舊酒新瓶，過度吹捧之下，廉價與粗劣的問題愈見嚴重，想來應該只有《情癲大聖》能不落俗套，其他都是商業掠水的濫造之作。

幾年之後，劉鎮偉愈拍愈爛，遊戲一陣玩到厭了就再次離開電影行業，王家衛則已貴為華人影壇一代宗師，擁有愈拍愈慢的本錢。那年《東邪西毒》果真一語成讖，有人像黃藥師隱居東海桃花島，有人則成為了歐陽峰，重返白駝山，成一方霸主。

6.3　最沒有觀眾緣的石破天

假如真的要比拼金庸小説角色哪一人武功最高，不曉得原著作者心裏有沒有標準答案，但在 DOS 年代的經典電子遊戲《金庸群俠傳》裏，

就有一個所謂「版本答案」。綜觀遊戲主人公小蝦米的所有同伴之中，於摩天崖上招攬的石破天成長曲線最為驚人，由於他的資質參數是全遊戲角色最低，練功需要別人幾倍的經驗值，但同時他可以跟周伯通學習左右互搏，也只有他才能修練「太玄神功」（跟原著所述一樣，只有石破天看得懂那些蝌蚪經文），如果玩家肯花時間一直帶着石破天通關，將他練到最高等級，其戰鬥力到了後期將會超過張無忌和令狐沖等基數較高的角色，甚至可以單挑打贏郭靖和東方不敗。

最蠢鈍、最沒有慧根的人，反而能夠大器晚成，武學修為達至最高峰，雖然是遊戲設定，但這個設計正正準確解釋了金庸在《俠客行》所形塑的石破天。

按創作時序，於《天龍八部》之後發表的《俠客行》，是金庸晚期的倒數第三部長篇小說。自五十年代執筆的金庸，前期文字風格古樸優雅，歷史感很重，故事較為着墨於行俠仗義、以武匡世，到六十年代的《天龍八部》感覺已有很大轉變，特別是喬峰為奸人陷害，武功蓋世卻不得善終，淪落得身敗名裂的坎坷際遇，多少對應了金庸後期作品開始對「武」和「俠」的一再推翻、反諷。從最後三部長篇小說來看，末作《鹿鼎記》借韋小寶的好色滑頭，於江湖正邪兩道、朝廷內外人人各搧一巴，反武俠筆跡處處，事實上也是金庸的自摑，表面荒唐，實則用心良苦；《笑傲江湖》反江湖，說隱退，情願兩袖清風不做大俠，也不做江湖上爭名逐利的偽君子。《俠客行》則反天才，說的是大智若愚，返璞歸真。借李白寫信陵君門客的名詩〈俠客行〉，諷刺世人自恃聰明，終究反被聰明所誤，舉凡文武全才之人，皆不能

破解俠客島上的《太玄經》圖譜，因為詩文詮釋都是誤導，唯有無才能夠成材，不識一字的石破天能夠洞悉真相，求得武學奧秘。倪匡和吳靄儀都認為《鹿鼎記》出手很高，是金庸破舊立新，寫得最好的一部。相比之下，《俠客行》算是一部略帶反武俠色彩的實驗小品。

有別於段譽、張無忌這些天賦異稟自有奇遇的奇才，也不像郭靖、韋小寶一世好運，石破天是典型的蠢蛋和倒楣鬼，身世不明不白的「狗雜種」。作為小說主角，集了蠢鈍廢於一身的石破天，確實缺少一些個人魅力，愚者的故事不及奇才精彩，當然，金庸在這之前已經寫過眾多經典代表作，特別是《倚天屠龍記》和《天龍八部》這些複雜的大江湖作品，於故事、角色以至文字上都較前作簡單直白的《俠客行》，乃是金庸有意為之，反其道而行的新嘗試。

從另一角度去看，《俠客行》應該是作者本人自覺較完整、滿意的作品。金庸晚年推出新修版，不少作品都經過大幅修正，以《天龍八部》為例，新修版甚至將段譽娶了王語嫣的結局抹走，許多書迷對此大惑不解，有些人更過來責怪金庸是畫蛇添足，摧毀了共同回憶。但《俠客行》新修版與舊版的差異並不顯著，不是咬文嚼字逐一核對的話，大概就是減省了石破天對丁璫的情愫，讓他更單純地喜歡阿綉，以及「改刀」沒有寫死侍劍。金庸亦在後記提到，新修版對《俠客行》改動不多，可見當初成書之時，此作已經很接近作者心目中最佳狀態。

然而，跟之前幾部「大作」相比，《俠客行》缺少引人入勝的情節，

石破天的一股木訥傻氣，也不像楊過、令孤沖那麼性格鮮明，感情澎湃，以至《俠客行》是一直被低估，較少被金庸書迷追捧的作品。情況就正如無綫藝員出身的梁朝偉，其實在八十年代總共演過三次金庸電視劇的第一男主角，但往後最多人談論的離不開他跟劉德華雙主角的《鹿鼎記》，以及跟黎美嫻情侶檔的《倚天屠龍記》，相對不是太多人記得他還演過《俠客行》。

在 1989 年開播的《俠客行》，事實上也是最後一部被無綫電視改編的金庸作品，同時是梁朝偉離開電視台之前所主演的最後一部連續劇。武俠書迷以及梁朝偉粉絲喜不喜歡這部感覺「搲衫尾」的作品就見仁見智，但金庸本人不喜歡是肯定的了。因為電視劇和小說原著相比，與其說是一次改編，幾乎是本末倒置，跟原著唱反調。梁朝偉劇中一人分飾石破天、石中玉這對雙胞胎兄弟，石中玉在原著小說裏只是配角，在電視劇卻擢升為雙主角之一，戲份比石破天這個乞丐王子更多，劇本還額外新增了兩名女主角，讓王子反客作主，變成四個痴情女子爭風呷醋，糾纏於石中玉這個壞男孩的爭寵戲碼。

改動之後的《俠客行》顯得有點四不象，譬如石中玉的角色幾乎就是《鹿鼎記》韋小寶的倒模，四妻共事一夫的角色關係，則無異於《倚天屠龍記》的張無忌，而石破天、石中玉的雙男主角設計，就更似《絕代雙驕》的小魚兒和花無缺。這並非偶然，因為梁朝偉剛好就演過上述三部改編電視劇的男主角，而《俠客行》基本上只是將梁朝偉過去最成功的古裝武俠劇回鍋翻炒，韋小寶、張無忌和小魚兒三合為一變成風流公子石中玉。至於《俠客行》真正的男主角石破天，則貫

徹了他在故事裏的可憐身世，只淪為石中玉的陪襯，也反映了電視台本身就對此作及石破天的人設信心不大，認定沒有觀眾緣。

金庸與古龍，誰與爭鋒，書迷之間常有比較，譬如説古龍文采瀟灑，金庸筆下有深度。兩大武俠小説名家，未必視對方為競敵，卻必然是同代輝映。而他們絕無僅有「撞橋」的作品，剛好就是《俠客行》和《絕代雙驕》，都是雙胞胎兄弟，都是因為父親的風流賬而被拆散，只不過一個變成摩天崖上的「狗雜種」，另一個變成惡人谷裏的小魚兒；一個是長樂幫的荒淫幫主，另一個是移花宮的尊貴少主。無獨有偶的是，兩部作品的創作年期非常接近，因為《俠客行》是在 1966 年六月開始於香港《明報》連載，《絕代雙驕》則在 1966 年五月於台灣《公論報》開始連載，現實之中都可謂一對「雙胞胎」作品，而且兩作同樣命途有別，讀者迴響大異，《俠客行》可謂金庸藏鋒斂鍔，筆下最鈍拙、最不起眼的作品，《絕代雙驕》卻成為了古龍鋒芒大露的代表作，歷年被先後多次改編為影視、電玩作品。

這邊廂，梁朝偉的無綫電視劇《俠客行》經過大改特改，只剩三分原著，卻有七分像《絕代雙驕》，有趣的是，在 1992 年劉德華、林青霞主演的《絕代雙驕》裏，這版本同樣大改特改，情節及角色東拼西湊，由林青霞接續《笑傲江湖 II 之東方不敗》裏的雌雄同體形象，飾演女扮男裝的花無缺，與劉德華飾演的小魚兒從兄弟變成情侶，後段居然又借用了《俠客行》的賞善罰惡令和武林雙尊橋段。不過，整體而言並非特別出色的改編，難與其他版本的《絕代雙驕》媲美，但就跟梁朝偉主演的《俠客行》相映成趣。

影迷你的眼

作為電視劇的改編題材，《俠客行》既冷門亦拍成了四不象，但在漫畫改編的範疇，《俠客行》卻意外延伸出一段精彩的變奏。雖然說金庸小說每一部都是不朽經典，歷來曾經有不少港漫改編，但在俗稱「公仔書」的薄裝漫畫市場，以金庸掛帥的大部分作品都不成功，也不特別暢銷，至少不及溫瑞安《四大名捕》及黃易的《尋秦記》和《大唐雙龍傳》那麼受漫畫迷歡迎。無論是馬榮成的天下出版還是黃玉郎的玉皇朝，過去推出過的《射雕英雄傳》、《神雕俠侶》和《雪山飛狐》等等，反應都很慘淡，千禧年後玉皇朝出版的《鹿鼎記》更是連載到第 60 期就借韋小寶發了一場預知夢匆匆腰斬。金庸漫畫被冷待，可能是因為影視改編已經太多，讀者對故事非常熟悉，追看性不高，而且金庸筆下角色較為寫實，跟港漫常見的那種「龍珠髮型」披風配戰甲，手握奇形兵器的浮誇造型，五光十色的打鬥畫面不搭。

然而，本身並非熱門之選的《俠客行》，卻在屢敗屢試之中，曾經有過一次破格的港漫改編。由黃玉郎監製，旗下新人林業慶繪編的漫畫版《俠客行》於 2002 年七月創刊，篇幅並不長，只有 26（27）期，由於隔周出版，即是剛好一年完結。故事大致上跟原著相若，而其中一個變動，是將石破天、石中玉兄弟相殘，一正一邪的對決作為故事高潮，畢竟是陽剛打鬥為主的港漫作品，屬意料之內。不過，另一個令人大跌眼鏡的改動，就是石破天的最後結局。按照金庸原著，養母梅芳姑自殺，石破天的真正身世儘管已經呼之欲出，但偏偏沒有說穿，只提到梅芳姑臂上仍有守宮砂，是一個戛然擱筆的留白處理。而在漫畫版第 26 期的大結局，石破天回去找養母查問身世，卻勢沒想到梅芳姑一直痛恨石清和閔柔，看見石破天愈有出息，武功愈高，她恨意

愈重，仍然視他為「狗雜種」虐待毒打。石破天為人單純愚孝，空有一身蓋世神功，卻不願反傷養母，於是故意不發內力護體，用血肉之軀讓梅芳姑泄憤。往後五十年，下落不明的石破天從未現身，阿綉卻一直等待她的老實情人回來，等到白頭。

這個既反高潮而黑暗殘忍的改編版本，完全推倒《俠客行》原著所說的賞善罰惡、愚者得救的收結，導致最終回一出，就被許多金庸書迷狂罵，也不曉得是玉皇朝早有計劃還是順應民意，緊接又再刊印第 27 期「終極」大結局，補寫另一個平行時空的 happy ending，講述梅芳姑念在親手養育石破天多年，心裏已有親情，最終放下對石清和閔柔的妒恨。像《阿甘正傳》那句「stupid is as stupid does」，石破天的戀直天性，反而化解了親生父母和養母的多年仇怨，然後跟阿綉長相廝守，童話式大團圓結局。這兩個版本各有好壞，比之金庸原著都做了許多補筆，可能有人畫蛇添足，但 bad ending 的反諷意味強烈，跟小說的平淡收筆有很大落差，也是《俠客行》於芸芸（不叫好的）金庸漫畫改編之中篇幅雖短，卻刮目相看的原因。

至於梁朝偉當年的電視劇版，同樣都跟原著有很大落差，惟偏離太多，基本上已是一部另行創作的掛名作品。但對於 1989 年剛剛拍完侯孝賢《悲情城市》，憑着《人民英雄》首奪金像獎最佳男配角的梁朝偉來說，《俠客行》是他告別電視台演員生涯的最後一次演出，當然是有着另一重意義，不過已經是另一個故事了。

Chapter 7

不能抵達的鄉愁

文 紅眼

7.1 飲食男女：糯米雞、藍莓派、排骨年糕

應該說是從 1988 年《旺角卡門》烏蠅在麗華戲院門外推著小販車賣的那一串魚蛋開始嗎？還是早在六十年代，從《阿飛正傳》旭仔跟蘇麗珍買的那一瓶汽水已經開始了呢？幾乎在每一部王家衛的電影裏，都總會找到一些充滿城市符號的食物，以及關於飲食的場景。《花樣年華》的周慕雲和蘇麗珍大概就是飲食男女的典範，或許，他們最初只是為了模仿出軌的另一半而相約鋸扒，但吃過第一頓豉油西餐之後，他們很快就雙雙一起吃上癮 —— 偷情和偷吃，當然殊途同歸是同一件事情。

電影裏，短短一頓飯，蘇麗珍卻在鏡頭剪接之間頻繁換了幾件旗袍，連吃飯的地方都有偷偷做過手腳，因為周慕雲手上那張菜牌是新廣南餐廳，實際上拍攝地點卻是王家衛的「老地方」金雀餐廳，一間在旺角，另一間卻在銅鑼灣。這當然是暗示他們已經一而再三約會吃飯，而且去過幾個不同地方，逐漸從偷吃逾越到偷情。

儘管一些對王家衛嗤之以鼻的觀眾，喜歡批評他拍電影只講即興，沒有劇本，但對於食物以及飲食場景的借題發揮，這位墨鏡先生看似信

影迷你的眼

手拈來，但明顯有譜有據。《花樣年華》出現過的食物特別多，譬如蘇麗珍晚上會穿得花枝招展到樓下買細蓉（雲吞麵），然後好幾次跟周慕雲於唐樓梯間貼身而過，對周慕雲和所有《花樣年華》的影迷來說，這一幕都是難以忘懷的魔幻時刻。但蘇麗珍不喜歡一個人在外用餐，她總是提着保溫壺把雲吞麵買回家裏。所以，她的旗袍是穿給有心人看的。周慕雲大概也察覺到她的心意。他又以為心有靈犀，自己剛好想吃芝麻糊，蘇麗珍就突然煮了一鍋芝麻糊分享給鄰居，其實蘇麗珍借鄰居為名，只想煮芝麻糊給周慕雲，但不想對方察覺。或者周慕雲是知道的，但是不說。兩人後來一起為報館寫武俠小說，還在房間裏一起吃過糯米雞，沒有真的上過床，糯米雞的意象卻很有趣，他們本來就怕被鄰居看到孤男寡女留在房間，會有誤會，蘇麗珍卻擔心紙包不住火，覺得遲早都會惹人閒話。他們就是那隻用荷葉包着的糯米雞。

後來《重慶森林》籌備時間是王家衛作品之中最短，對食物意象的借用，卻用得近乎極致，何志武留戀着那些無人稀罕的過期菠蘿罐頭，其實是他給自己一個忘記前度女友阿 May 的最後限期，與此同時，警員 663 本來習慣每一晚都在小食店「午夜快車」買廚師沙律回去給女朋友，某天老闆卻提議轉一轉口味，試一晚買炸魚薯條，結果 663 的空姐女友真的打算轉一轉口味，離開了他。他只能自我安慰，他不是被女友背叛，如果自己一直都買廚師沙律，可能就不會分開了。是買錯了炸魚薯條，破壞了這段感情。

但 663 沒多久就遇到接替阿 May 在「午夜快車」打工的阿菲。阿菲最

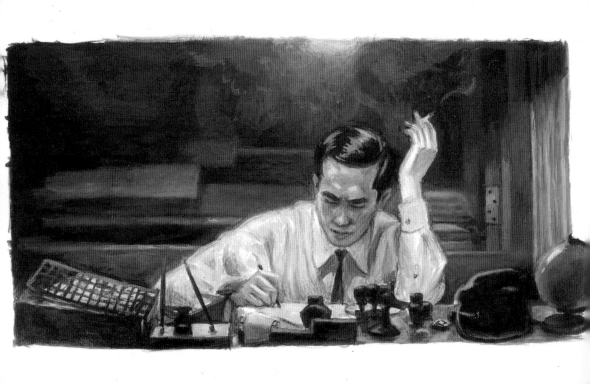

影迷你的眼

後去了加州一趟，王家衛後來也去了法國拍《藍莓之夜》，可能這部電影並不是太成功，過去都較少討論，但藍莓批的意象比較有趣，也沒有菠蘿罐頭和炸魚薯條說得那麼直白。據王家衛自己的解釋，其實就是因為餅店裏的藍莓批普遍最不受歡迎，它正正是為了讓客人可以偶然轉一轉口味而存在 ── 與炸魚薯條同病相憐，結果卻一直被冷落，總是乏人問津，留在餅店裏淪為擺過夜的「賣剩蔗」。當然，藍莓批是個相對於「賣剩蔗」比較法式和甜蜜的說法，像是一個失意寂寞人的自況，同時又寄意，總有誰人會一直在老地方等你回來。

無論是《藍莓之夜》的餅店還是《重慶森林》的小食店，抑或《東邪西毒》裏歐陽鋒開的荒漠野店，還是《春光乍洩》裏黎耀輝和小張打工的唐人餐館，王家衛很喜歡在飲食的場景談情，但談情的關鍵不在於彼此說了什麼浪漫情話、精緻電影金句，反而見諸飲食的形式，去吃不同的食物，去不同的地方吃，或是跟不同的人去同一地方吃，微小的選擇之中，藏了最多訊息。王家衛本人曾在早年的訪問解畫，認為電影裏讓觀眾看到角色吃了什麼，就等於透露角色是一個怎樣的人，他們的內心在想些什麼。以梁朝偉飾演的警員 663 為例，他風雨不改每夜都為空姐女友買廚師沙律，看似痴心一片，但他從未在鏡頭前吃過廚師沙律。阿菲卻在中環街頭見過他幾次，穿着制服在吃碟頭叉燒飯才是 663 的真實一面。跟空姐女友這段關係，他可能一直不太享受。蘇麗珍外出買雲吞麵，也不是因為肚子餓，細蓉份量少，不算是正餐，但她連買一碗麵都穿得講究隆重，暗示了她和丈夫關係疏遠，既要找一些事情排解孤單寂寞，也暗示自己雖然已婚，不能隨便跟異性來往，但其實仍然渴望被人追求。

情感暗湧，卻不至於泛濫暴露，《重慶森林》寫得小品趣致，《花樣年華》則貫徹了一種葉底藏花的優雅，都處理得既曖昧又性感。只不過，誰會想到三十年後，被王家衛視為《花樣年華》故事延續的《繁花》，遠看花樣依舊，卻明顯露骨得多。在九十年代夜上海猶如穿花蝴蝶的寶總，他絲毫不像周慕雲和蘇麗珍，連兩人分吃一隻糯米雞都要小心翼翼，吃得那麼斂點規矩，阿寶卻是吃相輕浮，他心裏想着誰，晚上就擺駕到哪裏吃飯，掛念老相好玲子的時候，就去夜東京吃碗泡飯，想跟李李促膝聊天，那就到至真園一趟。周慕雲和蘇麗珍懂得藏起來的浪漫，私密得連鄰居都不察覺，阿寶那多姿多采感情生活，卻叫整條黃河路無人不知。

王家衛執導的內地長篇電視劇《繁花》，甫開播就被譽為 —— 也同時被譏為王家衛罐頭風格循環播放三十集，與其說是商戰港劇經典《情陷夜中環》、《大時代》的上海版本，比較貼切的說法，應該是一部散發着濃郁王家衛電影風味的懷舊美食劇才對。整個故事幾乎就發生在上海黃河路的幾間大飯店、小食店和火鍋店之間，從故事層面去看，吃飯只是用來過場，那些公子哥兒大老闆都借吃飯為名，實為巴結權勢談生意，像至真園的老闆娘李李所形容，黃河路上的大小飯店都並不是一個真的用來吃飯的地方，而是賺錢的場所。

但是，如果換個角度，從《繁花》的實際操作來看，情況剛好相反，炒股搞上市外貿合約這些生意經才是《繁花》的門面，因為王家衛並不擅長拍數字權鬥。《繁花》出自金宇澄的上海歷史寶鑑，但歸根究底，王家衛最有興趣談的還是飲食男女，若為情所困，股票名利皆可

影迷你的眼

拋卻。撇開寶總這個商界大名,阿寶不過是個處處留情的風流情種,尤其走過每一個地方,身邊每一個有感情糾纏的女性,他都習慣在對方身上留了一些食物的印記。阿寶打本給玲子開餐廳,玲子就專門為他做泡飯,汪明珠是跟阿寶一起吃排骨年糕的革命情誼,後來他們在至真園點一碟乾炒牛河,又反而跟風情萬種的李李扯上關係 —— 這些逢場作戲,周旋於眾多女子的風流賬,事實上都出自王家衛手筆,原著小說裏的阿寶並沒有那麼綿密的感情線。

清淡的泡飯對寶總來說有點造作,乾炒牛河亦只是至真園(王家衛)吸引客人目光的噱頭,說到飲食男女,阿寶和李李一再相約火鍋店涮羊肉,可能是整個故事寫得最隱晦和迷人的部分,羊肉火鍋的熱氣騰騰、煙霧彌漫之間,彼此看不見對方的臉,卻對照了阿寶和李李秘而不宣的心底話。他們之間不過逢場作戲,而心裏真正想着的不是眼前人,是他們的前度情人:最終在香港病逝的雪芝,以及早在深圳破產自殺的 A 先生。

《繁花》不免硬塞了些上海發展教科書內容,像有關外貿、股票交易制度的革新,完全由阿寶的畫外音 —— 胡歌的旁白帶過。唯獨在故事裏緊扣政治時勢的一幕,是阿寶在 1993 年到香港出差,意外在半島酒店遇見初戀情人,嫁到香港後改名蓓蒂的雪芝。原來雪芝在香港發展不順,阿寶卻成了上海大戶、風雲人物。阿寶跟她說,上海現在變得不一樣,是的,像他這樣的窮小子都開始風光起來,雪芝卻只是勸他,回到上海之後,就當沒在香港見過自己。生活在兩個不能同步的地方,際遇如此懸殊,阿寶本來約她香港回歸之後再見 —— 他的

意思自然就是，回歸之後，她和香港都會跟自己一樣變好，可惜雪芝等不到 1997 年就過了身。

像我這樣從小看王家衛電影長大的影迷，看到裏面特別多愁善感，又怎會忘記半島酒店只是一街之隔，在彌敦道的另一邊，正正就是重慶大廈。將電影和現實重疊起來的話，阿寶與初戀情人重逢的時候，王家衛正準備拍一個由林青霞飾演的亡命女子，於五月一日深夜在重慶大廈與金城武擦身而過的奇情故事，警員 663 卻始終等不到已經離開了香港的阿菲。

上海與香港，重慶和加州，幾個城市的飲食男女，剛好就這樣錯身而過。

◆ 7.2 繁花不再時

在那個港產片動輒數以千萬票房的九十年代，你大概無法跟他們 —— 包括鄧光榮這樣的影業大亨解釋，到底「王家衛經濟學」是一個怎樣未來概念。畢竟，那時王家衛的電影仍然與票房毒藥劃上等號。

所謂三十年河東／香港，就有三十年河西／上海，儘管那年《花樣年華》帶着梁朝偉走到法國康城，卻始終未令新廣南和金雀餐廳成為朝聖名店，也不見得多了情侶約會喜歡將糯米雞和雲吞麵打包回家，但自從《繁花》的史詩式開播，王家衛卻成功在上海掀起一股打卡朝聖

的熱潮，寶總泡飯和排骨年糕突然成為黃河路上的招牌菜，至真園的場景原型苔聖園更是客似雲來，一席難求，在一個人人都憧憬成為網紅的小紅書年代，王家衛早已從昔日的票房毒藥，變成今日所謂的流量密碼。

朝聖者的心態不難理解，尤其是王家衛本來就非常精於借用食物鋪墊角色感情，變相任何一個觀眾都可以藉着跟簽名菜式打卡，去拍攝場景朝聖，吃同一款食物，以最簡單的消費行為，透過社交媒體代入角色，附庸風雅模仿一番。或者就是所謂「王家衛經濟學」的低成本、高格調運作原則。不過，雖然衣錦還鄉，還成為了說好上海故事的代言人，但王家衛電影世界的核心母題，飲食男女的真諦，可不是一個那麼容易朝聖打卡的概念。菜式上的情感流動，以及約會場景的轉換之間，王家衛所真正念茲在茲的，總是時間。但打卡不就是一件跟時間掛勾的事情嗎？

那年王家衛從劉以鬯借來一句「所有回憶都是潮濕的」，從此成為了其電影註腳。所有感情的變質，牽繫的都是時間。從《阿飛正傳》裏的一分鐘朋友，到 TAKU 想要前往的 2046 年，菠蘿罐頭的有效日期，香港和加州、香港和阿根廷的時差。時間本身是一個可以打卡的東西，但並不存在感情，反而是時差的存在，才會產生我們從王家衛電影裏感受到的鄉愁。不同的是，鄉愁讓阿菲從加州回來香港，讓周慕雲從新加坡回來香港，讓黎耀輝最終去了台灣找小張。但王家衛自己的鄉愁，卻始終指向他的出生地上海。可能因為王家衛從小便離開了上海，然後一直在香港長大，他的鄉愁建立在一種沒有太多真實經驗

的抒情，但經驗的匱乏，圍繞空洞的創傷打轉，身份認同的不完整，這些都可以是鄉愁的泉源，戀母情結就是這樣，王家衛並沒在電影裏隱藏他對於故鄉與生母的情感連結，譬如跟《阿飛正傳》裏潘迪華的傳統上海女性身影緊扣在一起。他曾一度透過電影，將自己短暫的兒時回憶、想像的鄉愁轉化為一份異鄉人的身份自覺，從小眾的上海話到老派上海人的風尚，精緻的上海旗袍、上海髮型和妝容，勾勒出一個活在香港的上海人故事。

但如果鄉愁來自時差，那麼，王家衛的時差便剛好一直都是三十年，不多也不少。在九十年代，他經營着以上海鄉愁所交織的六十年代香港面貌。而在 2023 年底開播的《繁花》，同樣隔着三十年的時差，回溯九十年代剛剛經濟起飛的上海盛世。據聞王家衛最初的構思是要將《繁花》拍成電影，而且排在《花樣年華》和《2046》之後，成為他的鄉愁三部曲 —— 大概是從劉以鬯的六十年代香港往事，周慕雲所虛構的 2046 年科幻奇觀，最後回到金宇澄筆下的上海歷史記憶，組成一段漫長的旅程。但在《繁花》這個弔詭的上海版《大亨小傳》裏，愈是紙醉金迷叫人目不暇給，愈是容易察覺到，王家衛的影像語言其實跟上海這個地方一直貌合神離，回到母親的懷抱之中，卻反而處處都在懷香港的舊，用香港的流行歌，反覆吟唱着另一種香港的鄉愁。就像一條時空隧道的兩個方向，在故事裏，阿寶是九十年代黃河路上無人不識的浪子，在上海叱咤風雲的財金尖子，而在同一時間的另一個方向，嶄露頭角的王家衛，就在九十年代香港以異鄉人的角度訴說香港故事，並且帶着一種獨特而性感的韻味，是鄉愁成就了王家衛的電影美學，但與此同時，王家衛的鄉愁是不能夠抵達的。所有幻

影迷你的眼

象都只能吸引人繞圈，為之神魂顛倒，一旦嘗試抵達它的核心，穿越幻象，而幻象就會煙消雲散。最經典的例子，就是經常在廉價驚慄片出現的某個橋段，當故事主人公追逐着一些可靠的線索，終於找到神秘主謀之際，他推開房門，卻發現那個人根本就不存在，裏面只是一台不斷重播錄音片段的機器。

《繁花》大概就是王家衛穿越了鄉愁幻象的結果，當他終於名副其實回到他懷念的老上海，卻像整個史詩式長篇劇的第一幕——阿寶一轉身就在黃河路上被撞倒送院，然後我們才發現，過去那些異鄉人的情懷和格調，實際上都是一些空白、虛無的創傷。故事裏，整個上海好像突然亂作一團，沒人知道阿寶的下落，如果說《繁花》是一部王家衛的驚慄電影，不斷重播王家衛影像的機器，倒是貼切。

或者，《繁花》有着過多王家衛過去電影美學的拼貼，曾經愈拍得少就愈出色的導演，自從建立起一套品牌美學之後，也開始大量投產複製，也可以說，過去在電影工業裏走藝術路線的王家衛，今日正正回歸電影工業的流水式生產，但退一步來說，這種「晚期工業」的風格轉向，商業考量與美學複製的多寡，都不是《繁花》所暴露的最大問題。真正令人觸目驚心的是，阿寶居然在黃河路最出名的至真園廚房點了一碟港式乾炒牛河，在上海才俊佳人的意亂情迷之間，點唱了張學友、陳慧嫻和 Beyond 的流行曲來配襯。是誰點的乾炒牛河和張學友？

儘管王家衛形容《繁花》是一部上海和香港的雙城記，但實際上，王

家衛的上海是一座空城，而香港則成為了一個被消費的對象。無可否認《繁花》是一部商業製作和經濟效益上都相當成功的作品，比起過去王家衛的作品有過之而無不及，劇中角色吃過的菜式、去過的地方，以至每一集播過的廣東歌，都在內地炒熱了話題，人人爭相關注，但朝聖風潮之中，內地觀眾對王家衛有着殷切的商業期待，但期待的並不是他曾經念茲在茲的上海情懷，而是他殿堂級的香港導演身份。所謂的上海、香港雙城記，大概是指像他這樣一名蜚聲國際的香港導演，回到出生地說好上海故事，完全符合今日內地經營城市品牌的新氣象。

但對於八、九十年代的上海，王家衛填充在《繁花》裏的，幾乎都不是金宇澄原著小說裏的那些他並沒有真實經驗的上海名流往事。在名為上海的這座空城裏，他所擁有的，或是被需要的，反而是八、九十年代的香港情懷，懷他自己當年有份打造出來的舊。而王家衛之於上海，除了一開始已在黃河路被撞散的鄉愁，居然顯得貧乏，甚至令人覺得因為心虛，所以那些乾炒牛河和張學友的歌，都樂於投其所好，填得特別滿，特別多。

作為雙面異鄉人的獨特身位，確實成就了王家衛的兩代年華 —— 香港的《花樣年華》與上海的《繁花》，但《花樣年華》的雲吞麵和糯米雞並不可以跟《繁花》的排骨年糕同日而語，後者之所以成為黃河路上的招牌菜，不是因為他們本身有上海地道特色，而是因為王家衛這個上海出生、香港發跡的著名導演。正如故事裏面提到，凡是寶總吃過的，跟他有關的，人人都爭着慕名朝聖。阿寶不就是王家衛自己

影迷你的眼

的投射了嗎？黃河路上人人都說寶總神秘，他的身世是個不解之謎，因為阿寶根本就不屬於上海，整個上海都只是他的和平飯店，是暫借的場景。而在阿寶成為寶總之前——王家衛成為《繁花》裏的王家衛之前，都有太多身世感情都跟香港緊扣在一起。

從食物的暗示以至重疊在一起的時間，《繁花》都引導着觀眾從上海回望香港：阿寶有一個曾經對香港有所憧憬，期望出人頭地的初戀情人，還有一個在香港經商（但沒露面）的哥哥，是哥哥把人脈和第一筆生意給了他，甚至還有一個跟自己長得一模一樣，在深圳身敗名裂的 A 先生。故事直到最後都沒有說穿，但我們都很清楚，無論是對倒的人物概念，還是面子與裏子的設計，都一直是王家衛說故事的慣用技巧，與阿寶形成了對倒的那個人，是年輕時的梁朝偉，也是年輕時王家衛電影裏的周慕雲。其實也只能夠是周慕雲。

正如《繁花》都找了溫兆倫本人客串飾演三十年前的溫兆倫，由鍾鎮濤重演他在《金玉滿堂》的經典角色，確實只差在沒有找梁朝偉回來演梁朝偉——阿寶的哥哥，或者是 A 先生這些裏子角色，大概都是留給他這個《花樣年華》和《2046》的男主角。我們都應該猜到，胡歌這個上海阿寶，就是一個製造幻象的重播機器，扮演着另一個時空在香港走過了風流歲月的周慕雲。

Chapter 8

號稱誰都可以
出唱片的年代

文 張書瑋

經由台港兩地綜藝、談話節目不斷強調，大眾達成了共識：「那個年代，誰都可以出唱片。」流行工業的人講，聽眾與觀眾講，藝人自己也乾脆講多幾次。對自己作品一貫謙遜的梁朝偉，如若問及他發行過的唱片，他總羞赧地應付幾句便不再提。

這些耳濡目染的說法或者情境，讓「影星發唱片」帶上了無法擺脫的潛台詞，大家似乎默認了一個演員去錄製流行音樂專輯，是「不務正業」，是「玩票」，而那些作品，便被戴上「誰都可以出」的帽子，大約是說「粗製濫造」吧，至少也是「心不在焉」。

這種類若默契的分類方法，忽略了流行文化工業的一個重要特質。它並非以「嚴肅藝術」和「絕對的專業」為目標，一直以來也並非只有接受學院派教育的音樂人可以錄製唱片。甚至，眼下的流行工業依然源源不斷有偶像演員和 YouTuber 錄製及發行歌曲，即便如此，大家還是在強調「那個年代誰都可以出唱片」，而不是「這個年代」，多少還是主觀的。

而「那個年代」演員們的唱片與歌曲，是否真的背叛了他們的表演事業，只是一種娛樂化的附屬品？尤其回到主題，梁朝偉的歌曲是如此「不值一提」嗎？

影迷你的眼

梁朝偉早在八十年代已是一位唱片歌手，他先簽約華星唱片，推出過兩張同名廣東大碟，為指涉明確，常被稱為《朦朧夜雨裏》及《誰願》。這一時期，梁朝偉的唱片由劉培基做形象及視覺設計，大概因為華星旗下太多兩棲及多棲藝人，這兩張梁朝偉同名專輯的包裝及製作方式與大多數同期的唱片相比，未能脫穎而出。雖然影響有限，但〈朦朧夜雨裏〉這首歌收穫了一些聽眾，其中有梅艷芳，她在 1994 年的《情歸何處》專輯中錄製了一個翻唱版本。

九十年代前期，他在台灣重拾歌手身份，簽約在金瑞瑤、許安進及孫德榮創立的金點唱片，開始錄製國語專輯，及後於藝能動音旗下再灌錄廣東碟，從 1993 年到 1996 年，這幾年應該是他於歌壇成績最亮眼的階段。

金點發行的前兩張國語大碟，都交由風花雪月工作室監製。工作室的主理人，是當時已經從幕後轉到幕前大獲成功的創作人周治平。工作室名稱的由來，當然是他廣受好評的專輯《風花雪月作品集》。據周治平回憶，梁朝偉的《一天一點愛戀》開始籌備時，工作室甚至還未正式掛牌，應可算是工作室的創業之作。大碟前三首主打歌均由周治平包辦詞曲，返響不俗。

藝能動音推出的廣東碟也有強勁班底，在 1994 年，梁朝偉推出了一張雙唱片《日與夜》。第一張唱片以白天為主題，監製為梁榮駿；第二張以黑夜為主題，監製為 C. Y. Kong（江志仁），兩人當年成功製作了王菲的諸多名曲，旋即也成為品質保證，接下來的廣東大碟《從前

梁朝偉 1994 年《為情所困》專輯，文案呈現為報紙頭版設計。

⋯以後》由盧冠廷監製。坊間笑談的「誰都可以出唱片」，這樣的幕後陣容卻絕不馬虎，很多職業歌手的專輯唱片也未必做得到。

回看梁朝偉在電視台的定位與形象，某程度上受制於他的娃娃臉，常常都是扮演涉世未深的年輕人，性格多數滑頭狡黠，嘴硬心軟。長久以來，他會是雙生雙旦戲裏負責搞笑或者沒那麼硬派的那一位男主，有時候是更成熟男女主角的弟弟。因為當時拍劇的他仍然很年輕，這樣的形象也無傷大雅。無綫電視在 1989 年的《俠客行》讓他一人分飾兩角，或許是看中他的表演能力在同輩之中已很出眾，也似乎想借助一動一靜兩個不同性格的角色為他開拓戲路。不出所料，還是滑頭機靈的石中玉更有觀眾緣。

九十年代頭，梁朝偉步入而立，他的銀幕形象逐漸開始告別「大男孩」的定位。不過這是一個較為緩慢的過程。《阿飛正傳》的驚鴻一瞥大獲好評，卻並未讓他在接下來的幾年避開 kiddult 的搞笑、好玩戲路。在 1993 年，梁朝偉有九部電影上映，其中只有一部《新流星蝴蝶劍》形象比較成熟，反而是唱片給了他一個極大的空間。首張國語唱片獲得好評之後，第二年他以《東邪西毒》承接且再進化了歌手身份時的「佬味」，確立了自己憂鬱深沉的銀幕魅力。

從《一天一點愛戀》起，張叔平一直負責梁朝偉唱片的形象和美術概念。這些唱片的封套和形象，都無形之中撇開了梁朝偉二十代時期的孩子氣。於唱片上的形象，梁朝偉留鬚留長髮，張叔平大量選用黑白拍攝，菲林感相片凸顯了梁朝偉的面部細節，毫不修飾地呈現他的鬚

角眉梢、眼袋和法令紋。這種留鬚的成熟形象,搭載各種深情款款的歌曲,絕對更新了民眾對梁朝偉的印象。在各個平台打歌和訪問,他的唱片造型與他本人又結合起來,梁朝偉更深入人心地邁入了三十代。

鬍鬚、濕髮、頸鏈、香煙,這些元素和符號,與過去電視台的梁朝偉大相徑庭,也與他早期在電影中的一種柔弱的少年氣質大不相同。它們是《阿飛正傳》所塑造出的延伸,若不是梁朝偉接拍王家衛的電影,張叔平也不會成為他御用的形象指導,也就不會借助唱片的曝光機會「改造」梁朝偉。這些形象當然不是金點唱片所獨創,當我們回溯台港九十年代的流行文化,可能會忽略了,如今我們很多津津樂道的經典,都是事後梳理和重新認識。梁朝偉早年的電影票房並不高,包括如今地位不可撼動的《阿飛正傳》,也是經過幾代影評人不斷引介,後來在網路興起之後,才變成大眾公認的經典。梁朝偉的形象轉變,始於電影,卻必須經過流行音樂這種與大眾聯繫緊密的媒介才能夠修成正果。

不少影迷先接觸梁朝偉在流行音樂中的形象轉變,而後才完全去了解他身為演員的成長史。而他為人津津樂道的迷人電眼,被音樂錄影帶循環式播送來強調,能量一定遠遠大於他當年還未能賣座的早期電影。張叔平的設計,加強了梁朝偉的雄性特徵,也讓他更為同志群體接納。這個時期的專輯,附帶了大量相片,以近乎迷你寫真的手法,展現出一個頹廢、浪蕩、不修邊幅的梁朝偉。他在鏡頭內抽煙,甚至裸露上身,都不同於同期當紅藝人的路線,也豐富了當時的男性公眾形象。

對部分觀眾來說,此前的梁朝偉可能有些過於搞笑,過於柔弱了,在唱

影迷你的眼

梁朝偉 1993 年《一天一點愛戀》專輯（左上及中），1995 年《從前…以後》專輯（右下）。

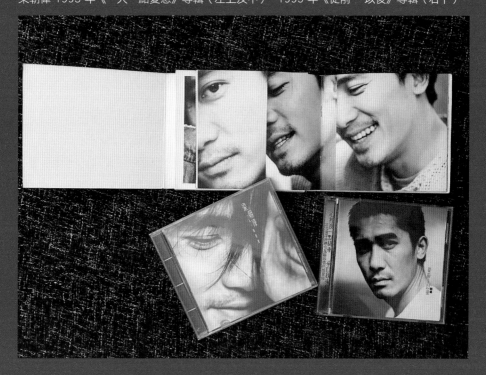

片內形象的轉變，令他更「男性化」之餘，也似乎更坦然地展示帶有情慾暗示的那一面。我們甚至可以說，國語唱片之前的梁朝偉在銀幕、螢幕上是近乎「去勢」的，彼時的他當然是在接演順性別異性戀男人，但那些角色幾乎都沒有真實的性慾。為了商業考量，他在《哥哥的情人》（台灣片名《三個夏天》）中的角色偷戀上黑社會大哥的女人（葉玉卿），卻又因為電影的敘事視角是他的「妹妹」（陳少霞），於是這層偷戀又被多少過濾了一層，變成了「成長」，這件事一旦溫暖起來，便與慾望無關了。可是鬍渣及衣衫不整的歌手梁朝偉顛覆了過去的一切。如果沒有歌手之路，梁朝偉不至於永遠長不大，卻未必會這樣直接和果決。

突出「性別」之餘，張叔平並不想製造一個頹廢的平凡人。第二張專輯《為情所困》外紙套，印滿了菲林格式的梁朝偉側拍，內附的歌詞冊採用類似一張剪報的紙張和排版設計，梁朝偉及他的幕前幕後都非常清楚，他是被人觀看的，被人談論的，於是他們索性張揚地借助流行專輯接受和承認了這樣的關係。這種被觀看和被談論的位置，與梁朝偉的低調平實互相作用，使他更加神秘，也變得愈來愈明星化。這是那些年香港藝人在台灣民眾眼中的特色，從唱片的包裝上，梁朝偉保持了那種距離，他的形象永遠留在大家的注視之中，而不必真的去和觀眾、聽眾打成一片。所以他從未在歌曲或者唱片裏做一些特地討好聽眾的事。哪怕外界號稱「誰都在發唱片」，梁朝偉這一時期的流行音樂並未跟什麼業界潮流，他不會特地去編舞排舞，不會特地使用什麼時興的曲風。九十年代一度流行的卡拉 OK 男女對唱，他也是在《花樣年華》康城封帝之後，才姍姍來遲地奉上一首根本 K 不起的〈花樣年華〉（featuring 吳恩琪）。

在 1992 年，張艾嘉於滾石唱片發行了個人迄今最後一張個人專輯《愛的代價》。這張專輯與眾不同之處，並非包括十首新歌，反而有一半是她自己撰寫的口白，敍述一些虛實難辨的情境和情感。張艾嘉充分融入自己的表演能力，以精彩的「聲演」將專輯和自己的歌手形象都推上了新的維度。1994 年，梁朝偉的《從前⋯以後》專輯也使用了類似的處理，這一張的專輯概念由他本人負責，梁朝偉錄了數首有情境的口白 track，完全發揮了他的戲劇能力，聽眾聽歌之餘，在這些念白裏又可以體驗到他另一種演出型態。這樣的做法很可能參考了《愛的代價》。巧合的是，同名曲〈愛的代價〉恰好是電影《哥哥的情人》的主題曲。

無論是張艾嘉還是梁朝偉，他們都不想讓自己的演員身份在歌唱事業中隱形，相反，他們很主動將自己的表演能力納入到錄音室的演繹中。這種作法以近乎公開聲明的能量，向大眾表明「流行歌曲」同樣也是他們的一種表演。若是採用與表演斷裂的眼光去討論他們的歌唱技巧，反而就忽略了他們所提供的這種文本，也忽略了整件事的語境，他們對自己的事業都有很強的主動性，歌曲的演唱，同樣使用了他們在表演的敍事能力。

顯然，與其「純粹地討論音樂」而忽略他們的這一段職業生涯，倒是更應該將他們的唱片作品視為他們表演的一部分，他們演員生涯的一部分。特以梁朝偉為例，很多人認為他的歌手生涯似乎不值一提，我倒認為，他的「電眼」、深情和不羈，經由唱片成為大眾的精神消費品於他至關重要，成為大眾重視他演技的重要渠道，若沒有這一階段，梁朝偉也就不會是如今的梁朝偉了。

重慶大廈的魔幻禁忌

文 陳子雲

◆ 9.1　一座危機與誘惑同在的城

密集又擁擠的重慶大廈，既是世界各地外國商人和勞工聚居賺錢之地，也是警員何志武（編號 223）與金髮神秘女子相遇的地方；而後，當何志武吃光了鳳梨罐頭，他在中環的「午夜快車」快餐店遇到愛情的下一個輪迴：新來的店員阿菲。但是，故事卻由梁朝偉飾演的警員663 延續下去。1994 年，王家衛的《重慶森林》是一首關於都市人彼此之間遇合，以及香港與世界遇合的迷幻舞曲。

前生或者身後，王家衛圈定了重慶大廈和中環快餐店，作為緣起緣滅之地。前者龍蛇混雜，敵我不明，陰暗的商場裏有金髮女子串連起毒品走私生意，滲透出危險的氣息。這同時也是令何志武心動的氣息，危險同時挑逗的地景與女子的神秘感天衣無縫。中環快餐店則寄託了何志武一顆寂寞的心，他用店裏電話問阿 May 有沒有找他，再到用不同語言找下一個人消遣愁緒，可見王家衛擅長用場景本身內蘊的張力，與角色、故事相襯托，帶出更複雜更迷離的層次，讓觀眾樂於投入其中並解讀。出現在電影裏的場景並非毫無意義，或僅僅是功能性的存在，王家衛的電影習慣也樂於定位香港不同大小地景，就是相中地景內在的人文特質。「地景」既是人們五感可以感知到的景象，也

是日常生活在空間中的實踐（spatial practice of everyday life）。

《重慶森林》開首，慢鏡交代金髮女子穿過重慶大廈內的人潮，四處張羅，兩文三語並用，教人一時間摸不透她的來歷背景，加上一頭假金髮，更引人遐想 —— 她是殺手？特務？還是出於什麼原因幹這勾當？偽裝抹去她的本相，直到最後她槍殺外籍男子，才脫下假髮回復自我。

有刻意為之的偽裝，也有人潮太多太擁擠，一時間看不清楚他人的容顏，而生出了某種意義上的偽裝。她是在故事最後向何志武留言祝賀生日快樂的人，她卻不是何志武在五月一日後可以投入的下一段愛情輪迴。當晚下了一場雨，何志武在深夜跑步到天明，以汗水代替淚水時，那個女子也在酒吧後門外了結自己的偽裝，找回自我。他們短短遇合過，各自以儀式超度了在愛情中盲目、執迷和寂寞的自己。

走私勾當只是表象，她其實只是個為了不值得付出的男人，愛得失去自己的女子。黑超掩蓋了黃種人的黑眼睛，戴上金髮是為了像瑪麗蓮夢露般風情萬種，穿雨衣讓自己可以不避風雨為情人付出。她很忙碌，全因為她接受外籍情人給出的毒品，也不曾反駁與質疑，直到她問酒吧女子，他在哪裏，那時她就明白真相了。

酒吧女戴上同樣的金色假髮與外籍男子纏綿，可見在外國人的凝視中，他沒有真心喜歡過誰，他只喜歡服從於他凝視下，那個會把自己裝扮得符合他心目中奇觀的人。

金髮女子是一個象徵，她是被外國人凝視的香港，也是每個迷失於愛情中痴心錯付的人。何志武為了等阿 May 回來，每天買一罐五月一日過期的鳳梨罐頭，那是他自我想像出來的招魂儀式，為了招回已逝去的愛情；金髮女子把自己變成另一個人，則是為了成就自己與外籍男人的感情，以假當真，無奈卻不敵人會變心。金髮女子的心結，何志武早已點明：人是會變的，也許今天喜歡吃鳳梨，明天就喜歡吃別的。

九十年代的香港，面對九七回歸此一歷史時刻，有人走也有人來，從世界各地到來的外國人凝視這座城市的世紀末華麗，因此這座本來就華洋雜處的城，變得更形混雜多元。以一段通俗普世的愛情故事，王家衛拼貼式地勾勒出九十年代香港獨有的時代氛圍，香港身處於全世界的凝視中，而為了回應凝視，香港是否也陷入某種偽裝而不自知？

愛情如生了一場病，人在其中以不同的儀式治癒自己，找回自己。捉賊是表象，走私是表象，只有金髮女子跟何志武相遇的那刻無比真實，引出後來兩人如何借酒消愁，同病相憐。有趣的是，被外國人凝視而偽裝自己的女子，被情人甩掉而陷入荒謬的儀式的男子，兩個蒙昧於愛情的人在重慶大廈相遇，那是一個立足於香港的小世界。大廈內的通道、長廊，星羅棋布的各式店舖交錯，人流裏隨時可以隱身其中，有着極度壓縮，沒時沒空的環境氛圍；每一張本地的或外國的臉孔都沒有痕跡沒有故事。男與女就跟重慶大廈內的異鄉人一樣，懷揣期待同時不安掙扎，只是他們追求的是愛情，而重慶大廈內的人追求着財富。

《重慶森林》裏的重慶大廈，就是一個香港與世界遇合版本的當代九

龍寨城。由五幢、十七層高大廈所組成的重慶大廈，於 1961 年落成時一度是尖沙咀最高的商住大廈，發展到九十年代，這裏儼然是一個小小聯合國。幽暗而晦明不定，無從辨認身份來歷的各國人士聚居，直到現在，重慶大廈對於不少香港人來說，仍然是一個危險的邊緣地帶。也因此，金髮女子出入重慶大廈串連走私毒品生意便顯得相當有說服力。戲中她帶同大廈內的人蛇，派發假護照，把毒品放入行李廂，一行人走到啟德機場 —— 恰恰是香港與世界的連結，儘管是地下的陰暗的一面的連結。而沒有拍出來的是，外國人從世界來到香港，走出啟德機場，然後走入重慶大廈謀生。出現在戲中大量非華人素人演員，大概他們本身都有相類似的從世界來到香港的經歷。

踏入廿一世紀，「全球化」概念風行，重慶大廈便是其中一個好例子。人類學學者 Gordon Mathews 的著作《世界中心的貧民窟：香港重慶大廈》（ *Ghetto at the Center of the World: Chungking Mansions, Hong Kong* ）考察重慶大廈裏的商戶和住客，發現其實當中的非洲或南亞人普遍是其母國的中產階級，重慶大廈是他們到來尋找商機的地方，因而他們的教育水平往往比家鄉同胞更高。而 Gordon Mathews 亦考察八十年代末至九十年代初重慶大廈的歷史，原來一如《重慶森林》的情節，當年曾有巴基斯坦幫派進駐重慶大廈，騷擾當中信奉印度教的店主，抽取保護費，然而廿一世紀初該幫派頭目被捕後，幫派隨即瓦解。在 Gordon Mathews 多次出入重慶大廈做田野調查期間，則沒聽到任何現在仍有黑幫出沒的傳聞。

時代更替，重慶大廈現在是知名的遊客朝聖地，《時代》雜誌將其評為「全球一體化最佳例子」。藏身其中有外國遊客、印度或南亞裔店

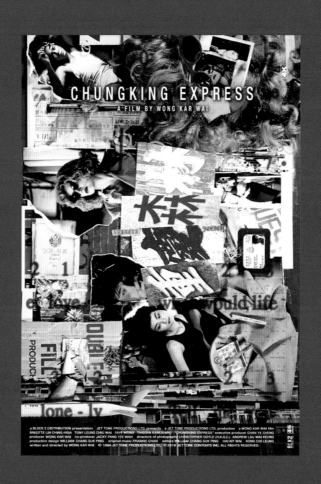

主、從非洲來的生意人，還有從各地來港、申請「酷刑聲請」的難民。支援難民而生的基督教勵行會在重慶大廈設有辦事處；每到周五下午，尖沙咀九龍清真寺舉行禮拜，大廈內的穆斯林店主會留下無人看守的店舖外出，蔚為奇景。

現在的重慶大廈賓館、餐廳林立，遊客愛到來品嚐多國菜式，儘管在很多本地人心中，重慶大廈仍然是龍蛇混雜、治安差劣的地方，但是有不同非牟利團體近年舉辦導賞團為它「祛魅」：過去二十年已鮮見嚴重罪案，曾經有「一樓一」引來嫖客流連，經保安規勸後已經大為改善。在大廈門口拉客的南亞人，有時只是出於無聊而向路人搭訕。說到底都是為了討生活而同在，和其他香港人分別不大。

Gordon Mathews 在書中點出，出於追求財富的共同信仰，來自南亞、非洲的外國人跨越階級和宗教信仰齊聚重慶大廈，從這座大廈會看見另一種世界的實相 —— 是世界中心，也是小小的貧窮聯合國。而在王家衛匠心獨運的拼貼下，重慶大廈成為角色的心象圖騰，密密麻麻林立的老舊大廈猶如石屎叢林，人在叢林中，看不清他人也看不清自己；又一同在其中尋尋覓覓，不安和寂寞由此而生。

這座屹立尖沙咀超過五十年的大廈，未來是否仍然是各國異鄉人到來聚集追求財富的世界？但可以肯定的是，重慶大廈仍然是香港多元混雜族群的最佳寫照。邊緣而下流的世界卻持續吸引世界各地遊客到此一遊，重慶大廈的魅力也許在於，它印證了香港是一個不安與期待同在，危機與誘惑同在的城，也由此至終於所有人的凝視下存續。

9.2　南亞演員的新維度

在《重慶森林》，觀眾得以一探小型聯合國般的重慶大廈。戲中一群素人演員或在鏡頭中出現的群眾，與今天重慶大廈的文化肌理別無二致，都是一代又一代從世界各地來到此處追求財富夢的異國人。當中或者有人落地生根，與本地的南亞族群接合，然而他們的生活和文化面貌，長久以來都沒有在香港電影中出現，遑論成為主角。

石琪分析香港電影的華洋面孔時指出：「更多的社會實況是港片甚少觸及的（尤其是七十年代以前的港片），例如作為香港『主人族』的英國人，對香港極其重要的外資外人，在舊日港片是幾乎不存在的。」

想當然，香港電影出現南亞裔演員的時候，則又比洋人更晚近了。由九十年代到千禧年初香港曾掀起一股涵蓋歌、影、視範疇的歐亞混血風情，音樂代表有莫文蔚（其父擁有德國、威爾士、伊朗血統）和鄭雪兒（又名莫雅倫、中印混血）。電影則有王敏德（亞歐混血），其出演的外籍警察或軍官形象深入民心。而在電視劇方面，土生葡人羅利期（Joe Junior）常出演中老年角色，河國榮雖然是澳洲人，但流利的廣東話及經常出演外籍警官的形象，同樣令人印象深刻。他們在媒體上現身，間接證明香港從來是一個多元種族雜處的國際都會，然而他們在媒體如何被呈現，則又往往牽涉許多刻板印象。

出現在香港電影的南亞演員同樣帶有一種刻板印象，蘊藏與種族身份相關的情節。透過分析、整理喬寶寶（印度裔，原名 Gill Mohinderpaul

Singh）、Bitto（印度裔，原名 Singh Hartihan Bitto）、陳彼得（印度裔，原名 Velu Peter Gana）、Bipin Karma（尼泊爾裔）和童星林諾（巴基斯坦裔，原名 Sahal Zaman）這五位南亞裔演員的戲路，可以勾劃出千禧年至今香港南亞裔演員在電影上呈現一個怎樣的種族角色。

劉國昌執導的《機動部隊：伙伴》（2009 年推出影碟的電視電影）可能是首見南亞演員於劇情長片有具份量演出的作品。陳彼得及親弟弟陳振華在戲中飾演一對兄弟，同樣是生涯出道作。Velu（陳彼得飾）曾為黑社會，出獄後卻發現最疼愛的弟弟 Viki（陳振華飾）步其後塵混跡黑道，心疼不已。黑社會南亞黑幫與香港機動部隊警察的對立是電影其中一條主線，但是電影在帶入南亞黑幫這個元素時，也賦予「人在江湖，身不由己」此一港產黑幫片的經典命到那對初出道演出的南亞裔兄弟身上。這對戲裏戲外的南亞黑幫兄弟，其對立、衝突、和解其實與《機動部隊》的主題「伙伴」相互牽引，因為戲中另一男主角是徐天佑飾演的新人警察，一度不適應同袍文化而感到孤立無援。到最後他成功視自己為伙伴，亦被其他同袍所接納。

電影並置南亞黑幫與機動部隊的伙伴情結，雖然一正一邪，卻從中勾劃出複雜而富韻味的層次。南亞裔之於香港是一個其實根植已久，卻仍未獲華人主流社會足夠承認與接納的族群，像陳彼得兄弟本身是中印混血，廣東話非常流利，自小在香港長大，接納卻是遲遲未到。南亞黑幫之於警察固然是必須壓制的目標，但是電影也以這對兄弟的遭遇點出南亞裔在香港未獲接納的困境，謀生無門，歧視反過來加強他們族群圍爐取暖，最後形成影響治安的黑勢力。起用南亞裔演員，引

入南亞黑幫情節，可以說是頗為有機地把「伙伴」這一命題從警察體制內的同袍文化互相映照，並延伸到整個香港社會如何看待南亞族群這個「伙伴」。

而在《機動部隊：伙伴》中起用的幾位南亞裔演員，自此也就頻頻亮相香港電影底電視劇，成為了我們的銀幕「伙伴」。同樣在《機動部隊：伙伴》演出的另一位演員 Bitto，在 2007 年杜琪峯的電影《神探》中雖然飾演一名大配角，卻是那場離奇失槍案的關鍵時刻中，當面指證兇手的目擊證人，「He killed the man in the forest！」

根據坊間訪問，Bitto 本身是籃球教練，因為協助《機動部隊：伙伴》幕後做資料搜集而獲得演出機會。過去十多年他出現在不少電影、電視劇，包括杜琪峯的《奪命金》；然而當中多數都是配角閒角，例如《志明與春嬌》演南亞外賣員，更要自嘲「死差仔」。直到近年他在無綫電視劇《星空下的仁醫》飾演慈父，演技出色才獲大眾留意。

活躍於電視劇和電影的南亞演員，除了 Bitto 還有更廣為人知的喬寶寶，其詼諧幽默的本色某程度上打破了影視媒介對南亞演員的成見 —— 出於劇情需要，南亞演員過去不是演黑社會，便是遊走於灰色地帶的窮困邊緣人。雖然喬寶寶已移民蘇格蘭，但回望過去十多年喬寶寶的演出，即使多為配角或閒角演出，他卻能夠為角色賦予一種親和力、幽默感。比起上述幾位演員，喬寶寶可說是在主流華人觀眾心目中最親切，也最為人所知的一個。他建立的印象無疑令觀眾看到南亞演員有更多的發揮，角色設計上有更多可能性。

於 2021 年疫情期間推出的印度、香港合拍片《我的印度男友》（My Indian Boyfriend），也見到喬寶寶的演出。電影本身聚焦港、印族群文化衝擊，印度男生與香港女生跨越成見共譜戀曲。在港產片中屬於少見題材，卻是少數把印度家庭生活、文化融入愛情喜劇的嘗試，與《手捲煙》、《白日青春》都是近年一種港產片轉向更關注香港南亞族群生活，嫁接到類型片的脈絡。

相比主流影視媒介仍習慣把南亞裔演員圈定在某幾個刻板角色，在 2012 年郭臻執導的港台短劇《流放地》裏，陳彼得的演出更讓人見到本地南亞青年的真實一面。《流放地》聚焦陳彼得飾演的青年 Peter 一天的遭遇，送貨途中，他的客貨車不小心碰撞到鄰車，為了賠償他四處奔波。Peter 到電視台追討欠薪不果，又被拉出去演跑龍套湊數，朋友不願借錢，運輸車隊老闆亦只每天支一半日薪，哪能預支薪水賠償？最後他只能當「排隊黨」乘機買入一支新款智能手機，而遇上演女學生的顏卓靈，利用炒賣潮賺取差價。

平實不煽情，一日為了小風波奔走而疲於奔命，當中承受各種出於膚色、性別和階級的歧視，Peter 正是陳彼得自己的寫照：不斷「炒散」的青年，沒有哪裏是歸屬，像流放一樣的人生。他曾在專訪中提到，雖然在香港生活多年，但他既申請不到護照也申請不到回鄉證，處於名為香港的夾縫中，慣了歧視，演員只是他人生眾多「炒散」行業的其中一個。

在 2019 年後，有兩部對於南亞族群來說頗為鼓舞的電影：《手捲煙》、《白日青春》。《手捲煙》作為陳健朗執導的首部劇情長片，也是第四

屆首部劇情片計劃大專組得獎作品，陳健朗曾經形容，手捲煙與成煙的不同之處，在於捲煙的動作，在於為人捲煙；一者遞，一者吸，如此便形成一段關係。

《手捲煙》有陳健朗想要拍出來的新一代香港江湖，男人義氣，起用林家棟演前華籍英兵，與新演員 Bipin Karma 有大量對手戲，譜出一場跨種族的新舊傳承。九七回歸前夕，華籍英兵關超（林家棟飾）無法取得居英權，隨後又於金融風暴欠下巨債，人生路不上不下，載浮載沉盡是狼狽。二十年後，潦倒中年意外收留南亞裔小混混文尼（Bipin Karma 飾），兩人成為命運共同體，一起面對台港黑幫追殺。

文尼不願與其他同伴同流合污，卻意外被黑幫追殺，而關超收留他在重慶大廈後，從一開始利用對方心思，慢慢起了變化，到最後一場向《原罪犯》致敬的武打戲，關超犧牲自己，了此殘生，成就一個長久被華人主流視為非我族裔、不法份子的尼泊爾青年。如同捲一支煙給對方，是分享也是傳承。電影巧妙在於陳健朗專心致志拍江湖片，並未特別強調種族共融議題，關超也一臉痞氣無賴，更多是出於與文尼偶然遇合，讓他頹唐窘逼的生命露出一絲出口的亮光，一老一少、如父如子的配搭，讓種族共融元素悄然融合其中。只要在此地成長，就無分你我，江湖義氣有了專屬於當代青年導演的新演繹。

2019 年後，多了電影探索「出口」和世代衝突、和解。劉國瑞首部劇情長片《白日青春》同樣講世代、新舊跨種族傳承，也更為明顯拍出一段父子情。黃秋生飾演偷渡來港的的士司機陳康，一場意外中撞死

林諾飾演的哈山之父阿默，為了彌補過錯，陳康從南亞扒手黨裏帶走哈山，兩人踏上一夜公路逃亡之旅。

那夜公路逃亡之旅設計，既帶出了人，也帶出了地；人與地，正是身份的可能。每個人的香港原來可以如此不同，對陳白日來說，駕的士四出載客，不少地景如此平常，但對哈山來說，深水埗的天光墟市場，甚至是整個九龍他都從未來過。由此可以推斷劉國瑞的嫁接，不但是類型上的嘗試，更是由兩代同樣「降臨」到香港的一老一少，走入觀眾習以為常地理解的香港。那個香港原來從不純粹，地理的差距，渡來的人的差異，層層疊疊如沉積土壤，形成帶有複雜脈絡的「香港」——那個我們作為主流華人很少打開的理解香港的進路。

陳康偷渡時帶在身的指南針，和哈山偷來的泳鏡成為「出口」的象徵，從大海而來，最終也將走往大海，前往下一個安身立命之處。劉國瑞來自馬來西亞，青春卻在香港綻放，他灌注自己的生命經驗到《白日青春》之中；電影在類型上也是一場嫁接。從呈現人物理想與現實角力的道德焦慮主題，嫁接到公路逃亡類型，從南亞族群、難民的「裸命」嫁接到本地華人共同分享的流離感。往日指罵「假難民」、「摩囉差」，以為主客分明，卻原來沒有分別，大家都要面對一份共有的、自有的離散命題。

第一次演出、在葵涌成長的林諾並不怯場，戲份上他與黃秋生同樣吃重。而他獲得香港電影金像獎最佳新演員，既是創舉，也鼓勵了往後的香港電影工作者能夠更加針對華人主流以外，不同族群的生命經驗。

Chapter 10

好刀藏不住

文 紅眼

當王家衛這幾年移師上海拍攝《繁花》，整個香港卻彷彿對外宣告需要重新修復，他的經典電影突然像城中亡魂一樣閃現人間，不斷推出各式各樣的高清修復版、終極剪接版、絕密曝光版，還有午夜場特別版。有時候是多了幾場戲、幾個空鏡頭，或者換了另一個片頭和片尾字幕，有時都不太肯定高清闊銀幕上的新版木，到底跟以前有什麼分別，記得與忘卻、刪除與拾遺之間，縫補昔日觀影回憶的落差，反而成為了這些舊作復刻的弔詭魅力。

在高清修復版的《春光乍洩》裏，依舊不見傳說中的關淑怡蹤影，然而，上世紀末兩名香港男子放逐到地球另一端，憧憬着一切「重新再來」的浪漫往事，愛情、城市、探戈舞，還有黎耀輝藏起了何寶榮那本殖民管治時期的香港護照，廿多年後將他們憧憬「重新再來」的故事再看一遍，反而更添感慨。

黎耀輝再一次丟失了何寶榮，但我們都知道，至少他是快樂的，因為他在台北夜市找到小張的照片，那個連擦咖啡機都可以擦得那麼好看的台灣男孩。萍水相逢的小張，即是以前那青澀內向的小四，我們後來所認識的張震。

有關《春光乍洩》的傳聞多不勝數，譬如有傳關淑怡參演，但她的戲份最後都被刪走了，亦有傳本身並沒有小張這個角色，但張國榮在阿根廷突然重病（也有傳聞是要趕回香港開演唱會），於是由張震「補飛」跟梁朝偉額外拍了幾場戲，但因為這幾場戲，故事後半部分就變成了黎耀輝與小張的故事，拍到最後王家衛還重寫了另一個結局，多拍一段發生在台灣的小插曲，其實就是改變了黎耀輝的最後選擇。

「對倒」這個本來用於郵票印刷上的概念，劉以鬯寫成淳于白與阿杏錯身而過的同名小說，王家衛在《花樣年華》寫成周慕雲邂逅蘇麗珍，偷偷有過一段情緣，然後錯過。江湖上的傳聞是這樣的，王家衛最初是想將劉以鬯的《酒徒》拍成電影 —— 小說主角本身是個很有文學抱負的知識分子，但為了謀生，不得不向現實低頭，替幾家報館寫武俠小說，即是所謂三毫子小說，後來更墮落到寫風月小說，終日借酒消愁。劉以鬯的半自傳作品，也就是《花樣年華》和《2046》裏周慕雲的身世背景。不過，劉以鬯沒有答應《酒徒》的電影改編，反而將自己另一部小說《對倒》給了王家衛。結果王家衛確實深受《對倒》的影響，後來在《一代宗師》說的面子和裏子，是一種對倒，九十年代的《花樣年華》是《繁花》裏那個九十年代的對倒，他電影裏的香港和上海，也是對倒。

而在我的心目中，張震就是梁朝偉的對倒。當梁朝偉是港台影史上拿過最多金像獎和金馬獎獎座的最佳男主角。張震是他的對倒，卻要等到三十年後，他才拿到自己人生第一座金馬獎。對很多演員來說，自

十三歲入行的張震，其實早已贏在起跑線，因為他的起跑線是楊德昌執導的《牯嶺街少年殺人事件》。梁朝偉反而是從藝員訓練班出身，做過兒童節目，拍過幾部古裝連續劇，在流水作業的電視圈打滾多年，直至遇到侯孝賢的《悲情城市》才真正找到作為演員的轉捩點。這兩部作品都稱得上是台灣電影史不可缺少的作品，也分別成就了梁朝偉和張震。在 1991 年，張震憑《牯嶺街少年殺人事件》首次獲提名金馬獎最佳男主角的時候，他同年的角逐對手，就有包括戲裏戲外都是他父親的張國柱，以及《阿飛正傳》的張國榮。那一年，在《阿飛正傳》沒有太多演出機會的梁朝偉，卻「代替」張國榮主演《倩女幽魂》第三集，跟他在《殺手蝴蝶夢》裏暗戀過的黑道大家姐王祖賢再續前緣。

後來，梁朝偉和張震都遇到王家衛。王家衛的電影總是排場很大，每一部都那麼星光熠熠，如果説梁朝偉是他的指定男主角，電影鏡頭的焦點所在，張震卻總是被忽略的那個。正如往後大都只會談及 2004 年梁朝偉憑着《2046》飾演的周慕雲再奪金像獎影帝，但很少記得同年在王家衛的短篇作品《愛神：手》裏，張震飾演的裁縫小張，完完全全就是周慕雲的形象，其實就是他的對倒。廿多年來，張震唯一一次在王家衛的作品裏做主角，就是這部還不到一部電影篇幅的斷章。他好像一直擔任着王家衛電影裏的過客，他第一次出現，就是在《春光乍洩》扮演流浪到阿根廷的台灣男孩小張，成為張國榮的後補，故事裏黎耀輝用來報復何寶榮的第三者。而他在《一代宗師》飾演的八極拳傳人一線天，本身戲份很多，但結果在不同的上映版本，都被左刪右剪大幅扣減，某些版本甚至從未見過梁朝偉飾演的葉問。

影迷你的眼

戲份很少，但不代表張震演得很差、不夠其他演員好。拍很久、拍很多，實際上只用很少，是王家衛過去——至少是在《繁花》出現之前的電影手法，成功與否就見仁見智，有人看得一頭霧水，批評王家衛不懂編劇，有人欣賞是冰山理論，但所有觀眾都知道，有被拍下來的片段，遠不只看到的那些。藏起來的部分，有時跟露出鋒芒的部分一樣重要。像《阿飛正傳》就用旭仔的故事藏起了《花樣年華》的周慕雲，也沒披露超仔在九龍城寨發生過的那些情節。

最後，黎耀輝還是放下了何寶榮，他們沒辦法「重新再來」的原因，其實是他察覺到自己忘記不了小張。電影不說，但觀眾感受得到。許多年後的《一代宗師》，小張又再次遇到黎耀輝，一線天就是葉問的對倒，兩人際遇相同，雙雙落難到香港，但葉問藏不住，一線天卻始終沉得住氣，把自己藏起來，大隱隱於市。王家衛對張震特別狠心，最早期的上映版本甚至捨得刪走一線天殺意乍露的那場戲（只出現在某些版本）。從某種意義上，王家衛是一直別有用心地浪費了張震。

藏起三十年後，張震總算憑台灣導演程偉豪的《緝魂》贏了一次金馬影帝，卻在得獎感言自嘲不懂說話，個性太懶，或者因而一直懶得另謀經理人公司，沒離開過王家衛的澤東電影。得獎之後，最有趣的就是他「娘家」澤東電影隨即在社交媒體用一句「好刀藏不住」作為祝賀。

而張震的對倒，離開了澤東電影的梁朝偉，也終於在相隔十九年後，憑着《金手指》再次奪得香港金像獎最佳男主角。結果令人感到諷

刺，因為這兩部作品都不是他們過去最好的演出，回想梁朝偉對上一次成為金像獎影帝的那一年，即是《2046》橫掃頒獎典禮的時候，除了梁朝偉捧走獎座，張震都有份上台，因為《2046》屢次得到技術獎項，澤東電影安排了年輕的張震上台代領。當時，白色西裝配着一顆光頭的張震，在台上表現得有點笨拙，只是說了一聲多謝。那夜，張震接連上了幾次頒獎台，代領了幾個不是頒給自己的獎座，都是說多謝。

而在《金手指》同樣橫掃金像獎的另一個夜晚，梁朝偉本人並不在香港，由妻子劉嘉玲代他領走影帝獎座，不過，劉嘉玲不像張震那麼寡言靜謐，反而高調盛讚丈夫是一位偉大的演員。無可否認，梁朝偉的演員成就是無與倫比的偉大，但張震是另一種方向，將自己減少成為一個不閃亮、不搶眼的演員 —— 梁朝偉就剛好被譽為連眼神都很會演戲。所謂「好刀藏不住」的讚譽，或者先決條件就要演員本身要很藏得住。所以張震從來不是眼神閃亮的梁朝偉，但他是張震。

許多優秀的香港和台灣演員，隨着電影市場的轉移，將發展重心搬到內地之後，拍過一系列粗製濫作的商業合拍片，從此便回不了頭，金像、金馬光環逐漸暗啞。但這一切好像都動搖不了梁朝偉和張震。「對倒」本身指的是兩張上下倒轉的郵票，它們來自同一台印刷機器的作業流程 —— 電影是另一種意義上的印刷機器，這兩張郵票是彼此的反轉，但其實又殊途同歸，是同一張郵票。張震出鞘，好刀終究還是藏不住，梁朝偉在離開澤東之後，已經不是王家衛不朽經典裏的周慕雲，近年愈來愈少做訪問，愈來愈少說話，他同樣將自己減少成

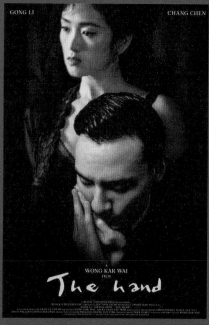

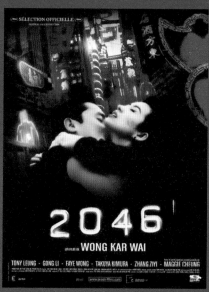

一個不閃亮、不搶眼的演員。反而愈來愈像張震。

春光明媚的日子總是短暫的，今日可能就是黎耀輝旁白裏形容的那個上下顛倒不一樣的香港。回憶裏的那個帶着錄音機，跑到世界盡頭看海的台灣男孩，又是否安然無恙？牯嶺街變了許多，梁朝偉沒掩飾過自己的蒼老痕跡，張震亦已經不再是從前的小張。但願少年長大之後，沒有活成墮海粉碎的 A 先生。

影迷你的眼

迷人與致命的反派
——洛楓訪談

文 紅眼

紅： 將李安的《色，戒》和王家衛的《花樣年華》放在一起討論，除了因為兩部電影都有關於婚外情的描述，易先生和周慕雲這兩個「出軌的男人」有何共通之處？

洛： 其實還有一個很重要的原因。《色，戒》在 2007 年上映的時候，梁朝偉曾經提到，他人生遇過兩次演戲的瓶頸，第一次是在很多年前，當時他一直演 TVB（無綫電視）的劇集，時裝劇也好，武俠劇也好，但他演到某一個階段，覺得自己已經變成一個電視台演員，不知道接下來的路要怎樣走，而正好在那個時候，王家衛找他拍《阿飛正傳》。

你都知道《阿飛正傳》本來還有下半集的嘛，就是結尾（梁朝偉出場）的鏡頭，應該是說他是一個賭徒，將撲克牌放進西裝袋，準備出發去賭錢。但後面的故事都沒有拍到，聽聞單是那個出門之前的鏡頭，就已經拍了很長時間。不過，這一個只是拍梁朝偉怎樣梳頭的鏡頭，卻成為了他突破瓶頸的契機，令他去思考要怎樣在銀幕上演戲。

王家衛跟梁朝偉應該是很合得來，因為王家衛懂得發掘梁朝偉一些他自己沒有發現到的特質。梁朝偉自己也說過，他很幸運地能夠遇到王家衛，所以兩人合作了很長時間，而且他覺得

《花樣年華》是自己那個時期的高峰，但後來拍完《2046》之後，他又再次遇到瓶頸。在這個時候，他遇到李安。李安找他拍《色，戒》。梁朝偉自言，《色，戒》裏的易先生是一個危險的角色，也是他當時演過最醜陋、最顛覆的人物形象。但拍完《色，戒》之後，他的瓶頸狀態就消失了，因為他發現自己原來還有很大的進步空間，除了一直以來的那條戲路，原來他還可以挑戰自己，用其他形式去演戲。

《花樣年華》和《色，戒》可說是梁朝偉演藝生涯裏的兩個分水嶺，在他演慣了流水作業的電視劇之際，他離開這個工業模式，遇到王家衛為他抹去以前 so called 的「電視味」，甚至憑着《花樣年華》將他帶到康城影帝的位置；而李安的《色，戒》則為他帶來一個難度和深度都很大，而他自己從未演過的角色。

紅： 不過，梁朝偉本身並不是飾演演易先生的合適人選，比對張愛玲原著小說的描述，易先生有着一臉鼠相，而且有一點禿頭，是個形相猥瑣的中年男人，跟梁朝偉的外表可謂差天共地。為何李安還是看中梁朝偉？

洛： 在李達翰寫的《一山走過又一山：李安．色戒．斷背山》裏，就收錄了一篇李安的訪問。李安曾經提到，他知道梁朝偉以前演的都是好人，從來沒有演過壞人，不是易先生這個角色的那種戲路，而且他的樣子看起來就不像壞人，他的氣質根本不適合做這種反派人物。但李安認為，張愛玲的小說裏有很多事情都沒寫出來，那就表示有很多可以額外加上去的東西。而且他很想嘗試跟這個演員合作，是憧憬着導演和演員之間的一些碰撞。

誠然，當時梁朝偉所演過的角色，尤其是王家衛的電影，絕大部分都是很文雅，很溫和，但李安要他表現一個擁有強大內在力量的男人形象。電影裏的易先生，雖然享有榮華富貴及掌握別人的生殺大權，但他每天要殺的人，很有可能就是他的朋友、親戚，所以他做的事從不可以跟任何人透露，包括妻子、手下都不可以，因為他既是刺探別人的特務，同時又知道汪精衛都會派人去刺探、監視他，他永遠都活在恐懼當中，是一個很孤獨很寂寞的人。當一個人需要做着這樣扭曲的工作，結果就會扭曲了他的人性，但是他一定要隱藏這種扭曲的狀況，表面還要顯得很風光體面，擺出來的樣子要文質彬彬，其實卻是一個戴着面譜，徹底分裂的雙面人。

所以，電影裏有很多鏡頭，都可以看到梁朝偉是如何上半張臉一個表情，鼻以下是另一個表情，例如王佳芝出賣了他，但同時他最後要簽紙殺死王佳芝，於是他眼神很哀傷，但他的下半張臉卻是憤怒的。

紅：　王佳芝在最後關頭出賣同伴，叫他「快走」的那一幕，梁朝偉臉上稍微錯愕便即刻斂去，繼續假裝冷靜，其實內心已經震動，然後下一秒鐘就奪門而去，應該也是這種分裂的示範？

洛：　不止這一幕，前面還有幾個場口也會看到易先生臉上有類似的表情，尤其是他對着妻子和王佳芝之間，他的角色經常會一分為二，因為他既要在眾人面前展示一種男性的專業，但他又想着暗中挑逗王佳芝，他的表情也是上下分裂的。譬如他跟妻子說話的時候，眼神卻是對着王佳芝有所暗示。這牽涉到演員

和演員之間的眼神交流了，戲中飾演他妻子的陳沖便形容，梁朝偉的眼神是好像有很多東西可以給你，然後他會等待你的回應。《色，戒》的攝影師 Rodrigo Prieto 也曾經提到，梁朝偉是很懂得通過眼睛去呈現一種不可思議放射情感的能力，而鏡頭經常捕捉到他這些細微的變化。

李安認為梁朝偉演戲最厲害的地方，就是他在不溫不火之間有一種突然的爆發力，你一直看着他的神情、身體都沒有怎麼動靜，是很靜態的，但突然之間某種情緒散射出來，那一下就會捉住觀眾的情緒。至於為什麼有一些演員的可塑性只能去到某個地步，演來演去都很 stereotype，那是因為他們粗枝大葉，沒有特別為角色去做一些細節上的設計。但梁朝偉之所以能夠把握每一個 acting 細節的分寸，是因為他會為角色做很多處理。

他是怎樣準備易先生這個角色呢？首先第一件事，居然是要減肥。梁朝偉本身已經不胖，但李安要求他再減差不多八公斤。其中一個原因就很明顯，因為他有三場 sex scene。但除此之外，我想是要突然出一個更深的輪廓，因為易先生是一個奸角、反派，但凡一個人的臉容長得三尖八角，予人感覺都不會是善類。反過來說，如果他的臉還是保持着《花樣年華》裏周慕雲的那種柔和線條，那就不行了，所以李安要將他的臉部拉長，而且是要他很自然地去用肉體去呈現這種很緊張的、不能被親近的高冷狀態，再加上燈光和化妝，令他臉上的虎紋變得很深。

而接着的下一步就是儀態。因為易先生既是特務，也是一個當官的人，所以李安找自己的父親教梁朝偉，他父親長期都是政府官員，他就教梁朝偉要怎樣練習做官的人用什麼語氣說話，

而易先生就是要喜怒不形於色，表情不能太多，還有儀態。我記得梁朝偉在訪問裏也有提到，李安要他對着鏡子練習走路，平常行走的時候肩膊不能擺動，因為易先生這個人就是連日常生活也很小心謹慎，他很害怕，同時一直壓抑着自己，所以走路時就會是這個樣子。這些身體的語言，還有身體的形態，其實早在開鏡之前就已經做好準備。

此外，梁朝偉還做過一些很特別的準備工作，就是角色的心理素描。這一般是劇場演員會做的事情，所謂 acting score，電影演員則比較少，即是他需要在心裏有這個角色的一整幅素描，包括他走路的樣子，吃飯的習慣，看人的方式，甚至將這個角色從小到大的細節都編了出來，雖然易先生一出場已屆中年，而故事的時間線只有四年，但梁朝偉就從他小時候是怎樣長大，讀書是怎樣的，如何加入汪精衛的組織，然後成為特務……

當然，劇本並沒有寫，張愛玲的小說都沒有，全部都是靠演員自己去想像這個角色。他甚至形容，編得愈是細緻，演出的時候把這些東西拿出來，表達的層次就會愈多愈豐富。但後來梁朝偉也坦言，這種演戲方法是很痛苦和消耗自身，因為演員需要非常投入，而為角色所花費的時間愈久，自己最後愈是抽離不了。

紅： 可能是《色，戒》非常成功，後來梁朝偉都在內地演過幾次特務、間諜角色，例如同樣都與周迅主演的《聽風者》和《無名》，但似乎難以超越《色，戒》？

洛： 首先，我就認為《色，戒》不是特務片，過去有一些影評人甚

影迷你的眼

至將《色，戒》標籤為民族電影，或是所謂的愛國電影，那就更不恰當。《色，戒》確實是講述王佳芝這個女間諜，勾引特務易先生，但其實它是一部愛情電影，是一部關於婚外情和背叛的愛情電影，是一男一女之間的愛情博弈，並且通過三次的床戲，呈現了兩人關係的變化。

而關於背叛，其實故事裏是有着兩重意義上的背叛。第一種，是關於革命的背叛，在最後關頭，王佳芝叫易先生「快走」的那一刻，是她作為間諜背叛了自己的革命同志。第二種就是愛情上的背叛，因為易先生已有妻室，他跟王佳芝其實是婚外情的關係。

整部電影説的就是欺騙、隱藏，表面冷酷的易先生，他是汪精衛身邊的一枚棋子，一個執行政治任務的人，所謂賣國的漢奸。他每日的工作就是剷除異己，迫問情報、行刑和殺人，所以，在日常生活裏，無論走在街上，還是在家裏打麻雀也好，他必須保持神秘，不可以表露個人情感，不可以被人看透心裏的想法。王佳芝同樣亦要隱藏她的真正身份，她某程度上跟易先生的處境是一樣的，大學生時期的她，本身是舞台上的劇場演員，下了舞台之後，她就成為革命份子派出的間諜，扮演麥太太去勾引易先生。所以，他們兩人都是演技之中有演技，不斷有戲中戲，但這又跟《花樣年華》那一種戲中戲有一些不同。《花樣年華》的戲中戲，是由男女主角去扮演雙方配偶，有時我扮你老公，有時你扮我老婆，演他們是怎麼開始出軌的，結果演着演着，兩人就開始戲假成真。《花樣年華》是借戲中戲來暗渡陳倉，發生感情交流，但是《色，戒》的戲中戲

包含了雙方的秘密任務，是一個危險得多的 fatal（致命）關係。
王佳芝最後就是因為入戲太深，結果出賣了她的革命同袍。

電影裏還有另一種戲中戲，正正就是那一群「柴娃娃」想搞革命的大學生，我覺得他們並不是真的要搞革命，而是覺得自己有份搞革命，所以他們只是扮演革命份子的角色。有一場是拍他們刺殺錢家樂（易先生的副官），但他們的出手一點都不悲壯，反而殺得手騰腳震、手足無措。其實他們所謂的搞革命，當然都是各有目的，有人是為了報仇，有人最後亦賠了自己性命。李安是故意把他們這一群人拍得那麼 comical 和 ironical 的，所以為什麼我不認為這部戲是民族愛國電影。

當然，最主要的戲中戲還是落在梁朝偉飾演的易先生身上，他在外面扮演一個官仔骨骨的形象，實際上卻是一個政治特務、劊子手。譬如湯唯（王佳芝）翻唱周璇〈天涯歌女〉那一場，就是非常厲害的戲中戲，梁朝偉一直看着，沒有對白，因為王佳芝唱的歌聲就是他的心聲，只見他眼中有淚，忍着不哭，接着還是哭了出來，但隨即抹去眼淚，露出笑容，然後拍掌。這一系列的表情，他是一氣呵成，完全用靜態去演繹內心那種壓抑不住，卻又必須被壓下去的澎湃情緒。他的笑容可能是一種掩飾，但也可能是要表達他聽到王佳芝的歌聲，是真的很開心。王晶曾經對周星馳有這樣的評語，沒有多少個喜劇演員，能夠像周星馳這樣在三十秒內快速切換一系列表情。其實梁朝偉也做得到，只不過他演的不是喜劇。

紅： 除了幾場戲中戲，李安還用過什麼電影設計去突顯易先生這個

表裏不一的奸角？

洛：　剛好都跟鏡子有關。電影一開始，其實第一個鏡頭就是易先生照鏡子。與此同時，妻子在樓上打麻雀，他卻對着鏡子照了一下，看看自己的儀容，然後才往樓梯走上去。這個動作雖然很小，只是幾秒鐘而已，而且沒有對白，但已經默默給了觀眾一個很清楚的印象：易先生這個人很注重門面，就算是在自己家裏，都要先照一下鏡子才可以見人，一方面是因為他知道王佳芝就在樓上，另一方面就是暗示了他內心藏起了一些很黑暗的事情。李安的開場做法很聰明，單是易先生照一照鏡子，然後走上樓梯這個動作，觀眾已經猜到這個易先生內裏不簡單。

另外一場就是易先生到西裝店做衣服，雖然過去有人提出這一場的處理有些不合理，因為易先生是個政治特務，以他的謹慎心思和氣派，他並不會隨便走到外面做衣服，在張愛玲的原著小說裏，其實是叫裁縫到自己家裏做衣服，當然，李安的小改動，要為了製造一些戲劇場口。易先生跟王佳芝去西裝店做衣服，這也是他們兩人第一次單獨去一個地方見面。易先生在西裝店一邊做衣服一邊對着鏡子說話，王佳芝則站在他身邊，兩個演員都是用背影對着鏡頭，鏡子卻反照出他們的正面，因此，兩人是在鏡子裏面對着鏡頭談話，他們的對白是在鏡子裏進行。所以你就道那些對白只是做戲，鏡子裏面的易先生是假的，鏡子裏面的麥太太也是假的。

紅：　《花樣年華》和《色，戒》都是梁朝偉突破瓶頸之作，可以從此觀照王家衛和李安電影風格的異同？

洛： 除了兩部作品都是所謂女人戲，都是關於婚外情，也剛好分別
發生在兩個動蕩年代，王家衛在《花樣年華》要拍的是六十年
代香港的動蕩，因為結尾是六七暴動，孫太太（潘迪華）要移
民離開。而李安在《色，戒》要説的是另一個動蕩的香港、動
蕩的上海故事。

從電影風格來看，王家衛和李安都是偏向 feminine（女性化）
及溫柔一點，即使是王家衛後來的《一代宗師》也是一種陰柔
的風格。至於李安，我記得第一次看《臥虎藏龍》的時候並不
喜歡，直到影評人羅卡提出，不要只是看着李慕白（周潤發），
因為角色重點是放在章子怡飾演的玉嬌龍身上。後來我看過一
個李安的訪問，他確實提到章子怡的角色是自己的化身，李安
自己代入這部作品的角色，不是李慕白，而是玉嬌龍，角度一
轉，整個觀感就真的完全不同了。

紅： 後來李安在討論《色，戒》時也有説過，他感覺他自己就是王
佳芝。不過李安的 feminine 特質跟王家衛應該有很大差異？

洛： 其實最不同的地方是對愛情和性慾的詮釋。李安始終是一個有
着荷里活電影訓練背景的導演，他的取向也是比較西式的，特
別是命運與人性、愛與死亡這些主題，從古希臘悲劇到文藝復
興時期都有不少經典例子。而《色，戒》正是用了這些西方的
概念和形象去呈現性愛、政治和暴力的關係。

反觀王家衛就肯定是香港式的，我知道有些人並不喜歡王家
衛，但他的電影從《旺角卡門》到《一代宗師》都帶着一些很
香港的感覺 —— 這個城市是沒有愛情的，愛情總是處於一種

壓抑的狀態。早在《阿飛正傳》的年代，王家衛就曾經這樣形容，他說六十年代的愛情是一場大病，可以病一生一世，現代的愛情，只是一場小感冒。不過我現在會說，在 2019 年之後，小感冒都是可以致命的。

《花樣年華》裏面，有好幾個鏡頭會看得到王家衛很擅長營造氣氛，例如他把周慕雲、蘇麗珍放在慢鏡頭之中，讓他們重重複複上上落落，一個人吃飯，一個人抽菸，那是因為這兩個人物，當時都面對着各自的婚姻煩惱，既要隱藏婚姻上的危機，但日常仍然要過得體面。面子尤關，所以連買雲吞麵都要穿得很漂亮。王家衛眼中的六十年代就是人人都愛面子，最怕閒言閒語，無論家裏發生什麼事，外出見人都一定要非常體面。日常生活的體面，我相信是一種上海人的風格，而王家衛的做法就是將人物放進慢鏡頭裏，只有音樂，沒有對白。這種處理手法於李安身上不多見，算是王家衛特有的，就是他會大量運用音樂，但你不要去問那首歌是不是反映六十年代香港，事實上，他甚至喜歡用一些明明不是屬於年代和地方的音樂，但音樂的節奏、鏡頭的節奏，還有兩個人行走的節奏，都是可以互相呼應的。

《花樣年華》也借了梁朝偉的那種靜態，但不是《色，戒》的那一種靜態，前者是因為他要保守愛情、婚外情的秘密。後來卻是因為易先生需要壓抑情感，禁住藏在內心的、床上的激烈一面。比對周慕雲這個的出軌的男人，以及易先生這個出軌的男人，兩者在情慾上的處理都有不同。王家衛在《花樣年華》裏是避開了情慾的直接描寫，只是用「我今晚不想回家」這種

暗示的方式，電影裏面，最大的 symbol 是水、雨水。水就是代表了慾望、情感的流動。但李安對於情慾的呈現有不同想法，在日常生活之中，易先生這個角色是很靜態的，表情不多，像剛才所説，即使他走路的時候都不會大幅搖擺身體，那是因為他心理上壓住了很多東西，但他在那三場床戲的 presentation 形成了很大的反差。梁朝偉的演出是非常激烈，那種肢體的扭曲，床上那種接近性虐的搏鬥，他整個人有如脫去了一層皮，把內裏的自己全部釋放出來。

分開三場床戲來討論的話，第一場床戲，就是易先生帶了王佳芝到外面的別墅，隨即以類近強暴的形式跟她發生性關係，他有着一種勝利者的姿態，也可以看到多層的權力關係，男人對女人的權力，也有政治特務對普通百姓的權力。另外因為他本身就是一名劊子手，殺人是已很平常的事，他已經慣了使用暴力，所以他在性愛方面都喜歡展示暴力。而更重要的是，這一場床戲反映了易先生日常的壓抑愈大，所以在床上爆發得愈是反常。情況就像那些日劇、韓劇的常見戲碼，男主角明明在外面是個很斯文的上司，對人很好，但一離開了公司，回到家裏就虐打妻子作為一種發洩。易先生的性格和心理，跟這些喜歡家暴的男人是一樣的。

到第二場床戲，因為是瞞着妻子在易先生家裏的床上發生，就正式將兩人的關係落入婚外情。而第三場床戲發生之前的那一幕，其實非常精彩。王佳芝在車上等了易先生兩小時，原來他突然逮住一批革命分子，需要即時審訊、嚴刑逼供。易先生上車之後，王佳芝向他抱怨等得不耐煩，他臉上表情仍然很冷

影迷你的眼

淡，然後用很平靜的口吻説出自己剛剛審過、打死了革命分子，內容是很血腥的，但同一時間他開始伸手侵犯王佳芝的身體。當去到這個地步，他不只是表情分裂，連説話、肢體動作都是分裂的，接着就是他們的第三場 sex scene，近乎互相吞咬的狀態，王佳芝甚至用枕頭掊着易先生，但她沒有就這樣趁機殺死他。在那一刻，鏡頭移開了一點，發現床邊是掛着一支槍，從而帶出了情慾和死亡的連結。

李安形容《色，戒》是一部關於愛情與死亡的電影，而這場 sex scene 正是比前面的兩場床戲更強調死亡意識，兩人赤裸而捲曲着身體，以一個迴紋針的狀態瘋狂做愛，一方面他們像是互相廝殺，但另一方面，迴紋針的形體其實就像嬰兒一樣，在 love and death 之外再多了一層 rebirth 的意象。無論是易先生還是王佳芝，其實他們都很厭惡自己的處境，王佳芝只想盡快解決事情，不想再做間諜，而易先生也不好過，但他知道自己已經離不開，一有背叛企圖就會被殺。他們兩人唯有在床上才可以脫去衣服，真正脫離這些身份，赤裸地回復一個最原始、獸性的，作為人的身體。

兩個憂鬱的靈魂，一個只有通過性愛去逃避現實壓力，而另一個就是依賴着這種關係去摸索愛情。其實王佳芝從頭到尾都是追求愛情，但她愛錯了王力宏飾演的鄺裕民，最終發現對方只是將她作為一件革命工具，而她居然在易先生身上找到愛情。所以最後一刻，她會出賣同袍救易先生，就是這個原因。

紅：　故事最後，易先生親手處死了王佳芝。兩人雖然悲劇收場，但

李安的改編以及梁朝偉的演出，似乎令易先生變成一個善良的奸角？

洛：李安是很聰明地借用一些鏡頭去帶出易先生的內心想法。第一個例子是易先生在辦公室打開文件，簽名處死王佳芝等人的時候，副官接着把他送給王佳芝的鑽石戒指拿出來，他隨即便說這枚戒指不是他的，有些解釋是指他需要撇清跟王佳芝的關係，但是也有另一種解讀，就是戒指已經送了出去，送出去的禮物，是不會拿回來的，所以它是屬於王佳芝的。

然後再近鏡就會看到他的分裂表情，像剛才提過，他的眼神是很悲傷，因為王佳芝始終都是他愛過的女人，但下半張臉卻是憤怒的，愛和怒兩種相反的情緒，都出現在同一張臉上。因為他要親手處決自己的情婦，他對王佳芝不可能沒有感情，而且她在最後關頭救了自己，但是他不可能不處決她了，因為副官早已知道他們的關係。於是李安用鏡頭來代替說話，接着鏡頭移向那枚鑽石戒指，它並不是靜止平放的，而是很輕微的擺動着，像心跳一樣暗示了易先生內心的情緒搖擺。

到電影的最後一個畫面，當妻子走到樓上問他發生了什麼事，這個男人心裏有很多秘密，但他不可以給任何人知道，所以他只是用後背對着觀眾，觀眾亦只可以透過房間裏的鏡子，隔着一重鏡像看到易先生的神情。接着易先生聽到鐘聲響起，意味着王佳芝已經被處決了，而他只有四個動作：含淚、閉目、起身、離開。他離開之後，攝影機再次移動，是一個只有床單的空鏡頭，沒有人，但我們可以看到易先生悄悄回身望了一眼那

影迷你的眼

張床。但不是梁朝偉本人轉身回頭，而是他的影子轉身回頭，由他的影子坦白地告訴觀眾，他對王佳芝是留戀的，他的情感仍然留在那張床上，但他只能夠這樣哀悼。

紅： 這個鏡頭標誌着是梁朝偉已經超越了過去常被讚譽連眼神都會演戲的自己，甚至連他的影子都會演戲了吧？

洛： 其實很多演員都是這樣，只要他過了某個演戲的高峰期，他的角色便開始很少讓人覺得精彩、深刻，像《花樣年華》讓梁朝偉奪得康城影帝之後，若然他跟其他演員一樣的話，可能就會從此停在那個成功的位置，一直重複演下去，不會再去挑戰自己，做一些自己完全沒演過的角色。

但梁朝偉是很致力於演戲，他演到某個階段就會問自己的可能性去到哪裏。所以他會遇到兩次瓶頸，第一次有王家衛，第二次有李安，當然你可以說他很幸運，每一次都遇到好導演，替他找到突破瓶頸的方法，但反過來說，應該說他是一個有能力演戲的演員，所以被導演見到。導演和演員之間的關係，有時就好像知音知己，而演員往往未必知道自己的可塑性，但如果是好的導演，他可以幫助演員去發現原來自己能夠走得更遠。當然，這其實要看那個演員的自我意志，還有他的演員知識，我覺得所有成功演到戲的演員，他本身都是要具備一些冒險精神。

周慕雲、張樹海、陳永仁
的香港故事地圖

文 王冠豪

低調是梁朝偉的形容詞，但低調沒有掩蓋他在電影的成就與貢獻。他是香港電影金像獎和台灣金馬獎獲得最佳男主角獎次數最多的演員，毫無疑問是最具影響力的亞洲演員之一。低調也可以形容場景在電影當中的角色，場景可以增加電影的可能性，經過時間的洗禮更可以豐富電影和相關地方的生命。場景構成電影，也可以紀錄城市，紀錄看得見的，例如一些已消失的地方；也有看不見的，例如場景背後的故事、文化，從而勾勒一個城市的時代面貌。

梁朝偉在銀幕上演過不同時代與性格的角色，重看他昔日的作品，透過場景更可延伸不同的香港故事。文章選了三個不同時代的梁朝偉：《花樣年華》、《2046》和《阿飛正傳》的周慕雲、《地下情》的張樹海和《無間道》的陳永仁，跟着他們的足跡搭一轉 2046 列車，在電影與現實之間的時光隧道遊走，來一次香港故事導賞。

位於中上環的九如坊，那裏有條狹小的樓梯通往威靈頓街，在《花樣年華》中，梯間有一雲吞麵檔，那裏記下周慕雲與蘇麗珍的寂寞，二人在多個晚上擦身而過，衍生了一段曖昧沒有結果的關係。今天，樓梯的位置已成酒店商廈，狹小暗黑的樓梯也被擴闊得光鮮亮麗，花樣年華已成過去式，現在只能追憶逝水年華。

從九如坊通往威靈頓街的狹小樓梯。

九和坊和周邊小區其實與梁朝偉演過的角色關係密切，例如「二奶巷」安和里和歌賦街，是《流氓醫生》劉文為弱勢貧苦贈醫施藥的地方，扶手梯旁的唐樓記載了《重慶森林》PC663 和阿菲的故事，這個周慕雲、劉文、PC663 常流連的地區，曾幾何時與中國的命運息息相關。百多年前，曾有一群有志之士努力實踐抱負去改變國家的命運，這裏啟蒙了不少赫赫有名的革新者，當中包括孫中山。與孫中山關係密切的黎民偉，他是香港電影的先行者，在 1921 年與兄長黎海山和黎北海在區內開辦新世界影院，是香港第一間全華資的電影院。

1928 年，九如坊通往威靈頓街的小巷曾發生一宗暗殺命案。當年四月三十日下午一時三十分，富商利希慎前往威靈頓街裕記俱樂部午膳途中，於九如坊的小巷被殺手連轟三槍斃命。利希慎作為香港當時的四大家族之一，他的死訊轟動全城，誰是兇手在社會上有各種揣測，但這宗案件至今仍是一宗懸案。利希慎死後葬於香港仔華人永遠墳場，墓誌銘由曾任清朝翰林院編修，學海書樓創辦人賴際熙撰寫，文中一句「竟罹征羗舞陰之厄」，以東漢名將舞陰侯岑彭被刺的典故以記利氏被殺的事。

因為《花樣年華》和《2046》，位於銅鑼灣蘭芳道的金雀餐廳成了王家衛電影的關鍵詞。昔日光顧金雀，總想起周慕雲與蘇麗珍互相試探的段落，腦中會響起 Nat King Cole 的歌聲。於 1962 年開業的金雀餐廳，是港式豉油西餐的老字號。豉油西餐顧名思義，以本地的烹調方法煮西菜，選用食材雖比不上高級西餐廳，但可以較平民化的價錢享

影迷你的眼

於 1962 年開業的金雀餐廳，是王家衛電影的經典場景。

用西餐。可惜金雀餐廳未能走到 2046，於 2018 年九月正式結業。同一條街也有一間老字號川菜館南北樓，是李小龍遺作《死亡遊戲》的取景地，但於 2021 年初休業至今。

昔日同區利園山道還有另一家老牌西餐廳皇后飯店，是《阿飛正傳》的重要場景，那張於皇后飯店拍攝的劇照，集齊張國榮、張曼玉、劉德華、劉嘉玲、張學友及梁朝偉六大當時得令的演員，是經典中的經典。皇后飯店始創於 1952 年，那是英女皇伊莉莎白二世登基的年份，飯店因此以「皇后」命名。飯店創辦人于永富，原籍山東，在上海跟隨俄羅斯名廚 Kurilov 學藝，其後來港開辦以俄菜主打的皇后飯店。除了皇后飯店，五十年代也有不少俄菜餐廳，這些餐廳的老闆不少是曾到俄羅斯謀生的山東人，在異國學了門手藝再來港開業。

以此延伸，俄羅斯人與香港也有淵源。從二次大戰後到六十年代初，香港曾有相當數量的俄羅斯難民聚居。這些難民可追溯到 1920 年代的俄羅斯內戰，他們主要因政治原因離開祖國，當中不少是帝制時代身份顯赫的軍官和貴族。他們輾轉到哈爾濱、上海等地定居，戰後來到相對穩定的香港求出路。九龍城太子道與亞皆老街交界昔日有一間太子酒店，那裏曾有不少俄羅斯難民聚居，有些女子為了生計不惜在這裏賣身，貴族和皇室後裔的身份成了招徠的本錢，時勢能造英雄，但也製造悲哀。太子酒店已結業，拆卸後成了家歡樓和新地標食為先酒家，食為先其後也重建成豪宅。大導演胡金銓的辦公室曾在家歡樓落戶，大廈的英文名字是 Katherine Building，名字與俄國女皇 Catherine the Great 有沒有關係？這點需要考證。

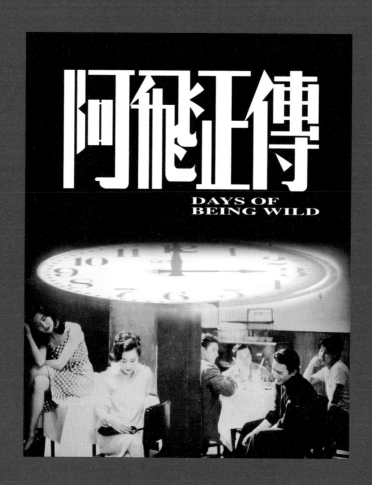

白屋又稱維多利集中營，曾於英治時期囚禁政治犯。

影迷你的眼

1966 年，沉澱過創傷的周慕雲從南洋回港，成為色情小說作家，他搬進了東方酒店的 2047 號房間，在那裏遇上了不同的人，也勾起他不能忘記的事。回憶讓他記起 2046 這個號碼，他於是開始寫《2046》這個故事。白屋是《2046》中那個看見東方酒店大招牌的天台，那裏記下周慕雲的故事。

白屋沒有門牌號碼，背景神秘，是昔日的域多利道扣押中心，又稱維多利集中營，英治時期是警察政治部用來囚禁政治犯的地方，在 1968 年的火紅年代，影星傅奇和石慧曾被羈留於此。白屋已被列為三級歷史建築，現址是芝加哥大學香港校園，並獲編配「域多利道 168 號」門牌號碼。

除了周慕雲的故事，白屋也與另一位作家的作品有連結，就是張愛玲的短篇小說《色戒》。小說被李安導演拍成電影，梁朝偉也換了小說家周慕雲的身份，成為漢奸易先生。白屋在電影中是易先生在香港的居所，也是收集情報的地方，與白屋神秘的背景彷彿是天作之合。

在《阿飛正傳》中，周慕雲的角色是曖昧的，片尾他在陋室梳頭一幕，可理解是傳說中《阿飛正傳 2》的開場白，也可以解讀為《花樣年華》和《2046》的楔子。這一幕，同時也記錄了一個已消失的地方：城寨。

城寨是約定俗成的名稱，昔日官稱九龍寨城。因政治原因，這裏成了一個三不管地帶，三不管即是「香港政府不敢管、英國政府不想管、

因政治原因，昔日的九龍城寨是一個三不管地帶。

影迷你的眼

中國政府不能管」。由於無王管，這裏成了罪惡溫床，聚集了法外之徒。

對寨外人來說，城寨是龍蛇混集之地，生人勿近，但事實上並非那麼誇張。我年少時會定期到城寨探望親友，城寨給我最壞的印象莫過於衛生環境惡劣，但寨民有他們獨特的生活文化，在惡劣的環境下有機地生存，他們不少是社會的邊緣人，所以很珍惜這個獨一無二的自由空間，他們有賴之以存的秩序，所以也不容許外界干擾。相對寨外的世界，這個三不管地區反而成了不同勢力的緩衝，城寨是最危險的地方，也是最安全的地方。

城寨曖昧不明的性格也是與生俱來的電影語言，完全切合周慕雲在《阿飛正傳》中曖昧不明的角色。還有當中沒有選擇的宿命感，也影響寨民杜琪峯導演在銀河映像的作品，例如《暗花》，梁朝偉飾演的司警阿琛，以為所有事都在他掌握之中，但到頭來他根本沒有選擇的權利。

香港人煙稠密，大廈林立，是世界上密度最高的城市之一。高密度和格局嶙峋的大廈分佈是香港一個獨特的城市景觀，而最能呈現這特色的是大廈天台，那裏也成了香港電影的場景密碼，是警匪片中常出現的秘密空間。《無間道》的天台是港產片的經典場景，那裏隱藏着臥底陳永仁不能公開的身份，在開揚的景觀下收藏秘密，那對照和意境讓相關段落更具張力，場景在這裏發揮了重要功能。還有「身份」這喻意，與香港的處境延伸解讀，影片又格外多一重內涵意義。

《無間道》最經典的一場天台戲，取景於北角政府合署。

位於深水埗鴨寮街的贜機舖，也是《無間道》的場景之一。

這個膾炙人口的無間道天台，取景地是北角政府合署，但電影中的大廈其實由三個地方所組成，這是香港電影常見的駁景魔法。在電影中，黃 Sir 被韓森手下揼落街前正與陳永仁在天台分享情報，期間得悉琛正派人前來，仁在千鈞一發間坐吊船至大廈後門離開，然後再乘的士到前門假裝支援。這一幕，天台在北角政府合署，大廈後門在九龍灣，前門是上環的粵海投資大廈。

在電影中，可以實現在現實中難以發生的故事和處境，不管如何天馬行空，電影總有法子滿足無窮的想像，完成一個接一個的 mission impossible。正如上述在空間上瞬間轉移的魔法，特別是對資源緊絀的香港電影來說，香港電影人最懂得靈活運用這把戲，將不同的場景巧妙連繫起來說故事。

陳永仁那句「高音甜中音準低音勁，一句講晒通透」，成了《無間道》的語錄之一，那間膽機舖也成了電影中低調但不可缺少的角色。膽機舖位於深水埗鴨寮街，電影有沒有為店舖招徠生意就不得而知，但肯定吸引了不少前來朝聖的影迷，當中包招我的日本朋友耕平。

我與耕平相識於 1999 年，當年我倆在旅行時認識，他是王家衛的影迷，曾經在柬埔寨旅行時錯過了電影《花樣年華》試鏡的機會，角色是當周慕雲／蘇麗珍的導遊，與兩位巨星有對手戲，這件事對他來說是遺憾。數年後他來香港旅行，我嘗試為他計劃行程，當時未對電影產生興趣的我總覺得香港乏善足陳，最後只能帶他到一些例牌的景點走走。最讓我感到慚愧的事發生了，就在耕平的香港之旅完結前，他

帶我去一些他想看見的香港，這些地方是我從來沒有想像過的，當中包括《無間道》的躉機舖。這次相聚對我影響很大，讓我開始留意自己的家，留意當中被遺忘的東西，場景 L 就是這樣煉成的。

關於深水埗，這個香港最貧窮的社區其實絕不簡單。曾幾何時在桂林街有國學大師錢穆、唐君毅等人授學的新亞書院，詠春宗師葉問戰後也在這裏重新開始，深水埗可謂文武雙全。這個面貌豐富滿載故事的社區也滋養了不少電影和文化人，例如在石硤尾邨成長的吳宇森，在蘇屋邨長大的許氏兄弟，少時住在新舞台戲院對面的關錦鵬，深水埗一直都是臥虎藏龍的地方。

做臥底兩面不是人，《無間道》中的陳永仁最明白，他因此傷害過很多人，當中包括他曾經最愛的女人。電影中有一幕，陳永仁在大榕樹下遇見已為人妻的前度女友，她身邊拖着一位讓他有點忐忑的小女孩。既然決定走一條不歸路，放下是唯一可以做的事。

大榕樹位於新蒲崗景福街休憩處，旁邊是已拆卸的新蒲崗裁判法院和政府合署，該處也成了片中劉健明的辦公室，現址是譽·港灣和 Mikiki 商場。拍《無間道》時物業已空置，建築物成了當年港產片的取景熱點。

大榕樹另一邊是越秀廣場，前身是 1966 年開業，有超過三千個座位的麗宮戲院，該院座位分為前、中、後座、超等和特等五級，是香港座位最多的戲院。首部公映電影是《彩色青春》，開幕那天更邀請片

影迷你的眼

越秀廣場前身為 1966 年開業的麗宮戲院。

中主角陳寶珠、蕭芳芳、胡楓等明星前來，由行政立法兩局議員簡悅強主持剪綵，其他到賀的嘉賓也星光熠熠，當中包括任劍輝、白雪仙、筱菊紅、呂奇、曹達華等。戲院後來主要放映二輪電影，但也會有特別場次放映首輪電影，票價比一般戲院便宜。麗宮於 1992 年結業，最後一部放映的電影是《賭城大亨之新哥傳奇》。

新蒲崗也與電影關係密切，附近的鑽石山是電影片場的集中地，例如大觀片場（後改名為鑽石片場）、堅成片場等，該處的大觀園成了不少演藝界名人的居所，例如被重置的四號石屋是喬宏的家，已拆毀的五號屋曾是李翰祥導演的居所。還有位於斧山道的片場，戰後先後成為兩大電影公司電懋和嘉禾的片場。自五十年代起，由新加坡國泰機構陸運濤主持的電懋，在那裏的永華片場原址扎根並擴充，當時很多導演和編劇都是知識分子，製作不少質量甚高的電影，例如《曼波女郎》、《四千金》、《野玫瑰之戀》、《星星·月亮·太陽》、《情場如戰場》等，與當時的邵氏爭一日之長短。其後接手的嘉禾片場更見證香港電影的黃金時代，孕育過李小龍、許冠文、成龍等巨星。片場的土地於九十年代末交還給政府，現址是嘉峰臺。

《地下情》是梁朝偉首部獲提名電影獎項的作品，他憑張樹海一角獲提名第六屆香港電影金像獎最佳男主角。張樹海是米舖少東，無所事事，但卻忙於感情事，周旋於三女之間，在八十年代的暗湧之下及時行樂。電影很難歸類，有愛情、懸疑等不同元素，但在敍事上不按常態出牌，瀰漫着曖昧與耐人尋味的感覺，這正好呼應當時的時代氛圍。

影迷你的眼

張樹海的米舖也是時代的產物，當年一般市民已開始轉去超級市場買米，傳統米舖已式微，昔日的「糴米」歲月已逐漸變成歷史。片中的米舖叫茂益隆，位於上環干諾道西，戰前已在該處扎根，是米行商會的重要成員，見證着行業的興衰。電影記錄米舖對面進行中的填海工程，那組鏡頭彷彿預示了翻天覆地的改變，不論是故事本身，還是這座城市。

飾演張樹海父親的米舖老闆叫葉觀楫，是香港六、七十年代最具代表性的足球評述員，綽號「大聲葉」。他評述風格不只大聲咁簡單，用語風趣幽默，更自創一系列生鬼傳神的述語，例如「彈琵琶」（守門員接球甩手）、「交波到喉唔到肺」（球不到位）、「濕手巾」（死扭爛扭，扭極唔乾）等，這些口頭禪到現在仍被應用。

大聲葉的招牌講波腔是香港球迷的集體回憶，那些年球市最旺的年代，爆棚掛紅旗是常見的事，現在有過千觀眾已難能可貴。《阿飛正傳》也聽見大聲葉的聲音，片末蘇麗珍在南華會賣票的鏡頭，那足球評述的畫外音就是來自這位殿堂級的講波佬。

土瓜灣有兩個地方以多車房聞名，一個是位於木廠街與馬頭角道之間的「十三街」，另一個是近海皮的「五街」。「五街」曾幾何時是《地下情》中張樹海和 Billie 的愛巢，但有關地段已於 2022 年十月刊憲公佈重建，未來將會面目全非。

五街即馬頭角道、明倫街、忠信街、興賢街及興仁街，該處是四十年

代填海而成的土地，前身是蘇州商人嚴氏家族的怡生紗廠，嚴氏家族在四十年代中國變天後各散東西，有留在內地的，有遠渡重洋到巴西的，也有在香港發展的，而最著名的是台灣的嚴慶齡和吳舜文夫婦，他倆創立了裕隆汽車與台元紡織兩大台灣重要企業。

現在「五街」的唐樓約於五十年代後期興建，已接近七十年歷史，由於日久失修，所以格外顯得破落滄桑。《地下情》裏 Billie 居住的單位，對着舊啟德機場的跑道，片中她隔着窗看飛機升降，彷彿有對應時代的弦外之音。電影公映時，《中英聯合聲明》剛發佈一年多，社會正因香港前途問題而擔憂，移民潮開始湧現，機場與飛機就是強而有力的象徵。現在重遊「五街」，已聽不見昔日惱人的飛機噪音，機場跑道也成了啟德發展區的工地，環境比以前寧靜了，但卻若有所失，總覺得昔日香港有份活潑獨特的性格。對應近年再度湧現的移民潮，感慨油然而生。

「五街」某角落有一個耐人尋味的地方，那裏有一個神秘的塗鴉，塗鴉的主角是三十年代電影紅星阮玲玉。在一個車房雲集破落凋零的社區角落有一幅阮玲玉塗鴉，好像格格不入，但卻意外地撞出一種粗獷中帶優雅的氣質。這塗鴉已存在了一段時間，是誰畫何時畫已不可考，唯一肯定的是塗鴉已成為社區的一部分，也是影迷另類的朝聖點。

想多點，阮玲玉塗鴉與《地下情》場景，這是關錦鵬的電影角落，很有趣的想像。

從「五街」望向啟德機場舊址，跑道已成為啟德發展區的工地。

「五街」藏有一幅神秘的阮玲玉塗鴉。

再想多一點，阮玲玉與土瓜灣，其實也不能說沒有關係，原因是兩者之間有項連結，就是電影。

阮玲玉是三十年代中國最具代表性的電影女星，於上海出生和成長的廣東人。可惜天妒紅顏，她在二十四歲時自殺離世。在同一時間的另一個空間土瓜灣，當年其實是電影重鎮，是粵語片最早期的關鍵地，邵氏的前身「天一港廠」就在土瓜灣的北帝街開始。今天經過北帝街，很難會聯想到香港的電影歷史，但事實這是粵語片一個重要的關鍵詞。

電影可以有很多可能性，研究場景不是為了打卡，更有意思的是當中的延伸。從周慕雲、張樹海和陳永仁的足跡發掘香港故事，當中也看見了香港的變化、性格和獨特性。場景就是一條門匙，只要肯用來開門，自會發現一個別有洞天的世界。

Chapter 13

問，誰領風騷

文 紅眼

13.1　龍的辱華危機

描述殖民管治歷史的過程，經常都會出現偷換概念的情況，說一次是謬誤，但說一百次就會變成權威史觀。比如說，香港之所以叫香港的原因，自從香港開埠以來，都會流傳一個從純樸小漁村變成貿易商港的論述，但其實，這跟我們接觸到的歷史教科書有着一些顯而易見的矛盾。因為香港既沒有出產香料，也不是一個純樸小漁村，而是一個以販賣鴉片聞名的港口。所謂香港，其實就是鴉片港，大家心裏知道，但大家都有共識不說。往後幾十年香港電影不乏毒品走私、黑幫販毒的題材，可說是某種身世的原罪。

同樣道理，香港回歸很多年之後，其實又再一次出現偷換概念的情況。比如說，最近幾年就經常有人提出，要為「龍」字重新正名，跟英文的 Dragon 撇清關係。原因說起來是挺合理的，因為 Dragon 在西方語境裏面，是指中世紀魔幻小說及衍生作品常見的巨大凶獸，譬如《龍與地下城》、《權力遊戲》裏的龍。

但是，龍在中國是瑞獸，帝皇象徵，是另一種尊貴形象。所以很多人就會提出，將龍譯作 Dragon 是一個翻譯上的偏差、污名，應該直

影迷你的眼

取「龍」的音譯寫作 Loong 才是正名。如此一說，好像確有道理，但龍又是從什麼時候被污名化呢？追本溯源，殖民管治時期的香港盾徽，本身就是左金獅、右金龍的對倒設計，金獅是英格蘭皇室象徵，金龍則寓意中國，徽紋代表了香港是一個中英交集，同時有兩種民族，文化的地方。盾徽由時任副輔政司韓美洵（G. C. Hamilton）著手設計，經英國紋章院評鑑，於 1959 年頒佈。但紋章院沒有弄錯徽上的金龍，它的形象正是中國的四爪金龍。

甚至早在盾徽出現之前，曾被英國政府用作香港旗幟的「阿群帶路圖」，圖上就繪有一艘懸掛紅旗的英國商船及一艘懸掛黃龍旗的中國帆船，黃龍旗都沒有將中國妖魔化的辱華意圖。

中國的龍之所以沒有跟體型龐大的惡龍扯上關係，也跟香港有關。真正在上個世紀將（中國的）龍的意象傳到西方國家，且發揚光大，那就不能不提李小龍。從李小龍這個藝名，以至《龍爭虎鬥》、《猛龍過江》這些作品，李小龍都非常鍾情以龍代表自己，無論是在國際影壇發展，在美國傳授中國武術，甚至將之推廣為一套中華文化哲學，都與龍的意象結合。今日成為普世民族價值的「中國人都是龍的傳人」論述，始於 1978 年侯德健的名曲〈龍的傳人〉，其實都在李小龍之後。

或者全賴李小龍的武打巨星光環，龍（Dragon）在西方影視、流行文化之中一直沒有被偷換概念成《權力遊戲》裏野性難馴的洪水猛獸，近代夢工場的《功夫熊貓》亦一脈相承，將龍戰士（Dragon Warrior）

描述為精通中國功夫的正義之師。那到底從什麼時候開始,龍被偷換概念成為辱華的象徵呢?香港回歸初年,商界為了確立「亞洲國際都會」的形象,以香港作為國際品牌來推廣,鑑於香港本身地理上就有九龍半島,香港與「龍城」的連結亦源遠流長,政府最早在 2001 年就曾經起用過幾個版本的飛龍標誌,標誌的主體是以「香港」兩字融入龍的型態。但近年政府部門已甚少用此標誌,龍的意象逐漸失蹤,難免讓人聯想到是顧慮到近年有關 Dragon 的辱華爭議而有所避諱。又或者,是龍與中華文化的連結有着太多上世紀殖民時代的東方主義色彩,隨着中國近代國際地位大躍進,這種神秘、古老的氛圍已不可同日而語。東方主義屬前朝遺風,與今日的風潮不再同步,可能就是龍(Dragon)被貶為邪物,需要以龍(Loong)正名的原因。

其實,被偷換概念的目標,不單只是龍的形象,還有曾經作為龍的代表:李小龍。在過去一段很長的時間,李小龍一直是香港功夫電影的代表,也是香港電影進佔國際市場的典範。但這個既有印象已不經不覺隨着回歸後香港影業的改變而產生變化,特別是在過去廿年,中國科企鉅額投資荷里活商業大片,華裔演員大行其道,昔日用來打開國際門戶的功夫電影已不再一支獨秀,李小龍是不是已經過時了?取而代之,是過去大家只認知到是「李小龍師父」的葉問,變成了今日「李小龍是他徒弟」的葉問。李小龍的沒落、對龍的偷換概念,都正好迎上了合拍片興起,葉問熱潮出現的時機。

功夫電影一直都是香港電影的主流,尤其是關於廣東武術的題材,更是功夫電影的中流砥柱。起自五、六十年代粵劇片時期的黃飛鴻系

影迷你的眼

列，以佛山為武術之鄉，到後來李小龍結合南北武術，中西合璧自成一派，成功打出國際市場。李小龍過身之後，功夫電影後浪復起，目標卻一直沒改變過，就是複製李小龍，尋找下一個李小龍。成龍是李小龍之後最成功的例子，一度將功夫熱潮延續下去，演變了另一股《警察故事》的警匪片熱潮。

到八、九十年代，內地改革開放，吸引香港製片人於內地設景拍片，曾經出現過一系列包括以黃飛鴻、方世玉、洪熙官等廣東民初英雄人物為主角的功夫電影，捧紅了李連杰、甄子丹等武打演員。回歸之後，隨着港產片規模萎縮，都市小品成為主流，硬橋硬馬的功夫電影一度沉寂，但隨着 CEPA 合拍片的出現，功夫電影又再一次在內地電影市場找到出路。不過熱錢太多，一窩蜂投進合拍片市場的結果，就是作品良莠不齊，既有周星馳精湛及充滿港產片情懷的轉型之作《功夫》，但亦同時充斥着一些只掛着香港功夫片及動作巨星名號的廉價作品。在這個荒腔走板的時期，由香港演員模仿李小龍，翻拍「類《精武門》」作品的情況，更是屢見不鮮。而葉問熱潮就是在這樣的亂象之中誕生，尤其葉問就是李小龍的詠春師父，最初確有一股為香港功夫電影撥亂反正，重振聲名的氣勢。

✦ 13.2　詠春與愛國

葉問祖籍佛山，師承陳華順，是廣東詠春拳於五十年代隨着戰亂南傳香港的關鍵人物。香港過去其實不是沒拍過以詠春為題材的電影，

七十年代有張徹執導、劉家良擔任過武術指導的《洪拳與詠春》，後來于占元膝下「七小福」進軍電影行業，洪金寶亦拍過《贊先生與找錢華》及《敗家仔》，主角是梁贊和陳華順，即是葉問的師公和師父。甄子丹和楊紫瓊在九十年代拍過《詠春》，故事主要講述詠春創始人嚴詠春向五枚師太習藝。但過去的詠春不是香港功夫片「常客」，對於詠春的描述多數是一門女性創辦的武術，配合俠女懲奸、女性自強的故事主題。而在《敗家仔》的故事裏，由林正英飾演的梁二娣，即是梁贊師父，本身就在俗稱「紅船」的粵劇戲班反串做花旦，而詠春正正就是一些被武術名門瞧不起的女人功夫。

詠春在昔日男性主導、崇尚陽剛氣質的功夫片潮流裏並不常見，但也不算是新鮮題材。不過，以詠春為主題的香港功夫片，過去很少提到葉問，一般觀眾對他的認識都離不開是李小龍的師父，可能因為徒弟太出名，師父的生平事蹟則相對平淡。葉問既非一門武學的創始人，也不是萬世師表，個人名氣及武學成就沒有李小龍那麼高，他只是六十年代逃避戰亂舉家離開廣東，落戶香港，於深水埗天台開武館傳授詠春。

最初提出要拍葉問電影的人，應該是王家衛。就在王家衛完成《2046》後，已傳出他在內地取經，部署拍攝一部關於葉問的電影。但王家衛對葉問的傳記電影有興趣，其一有着功夫片和李小龍效應的商業考慮，其二，王家衛真正感興趣的大概不是武術，而是葉問身處的那個顛沛流離的時代。當時，內地局勢動盪，習武之人空有武藝，卻無法於亂世生存，唯有到香港落地生根。準確來說，王家衛一開始的目標

就不是拍葉問，也不是拍詠春，如最後在《一代宗師》所說，是見自己、見天地，最後見眾生，他要拍的是五、六十年代香港武館遍地開花的故事，這一批異鄉人的前世今生。況且，故事的時間點，正好就是王家衛出生不久，跟隨家人從上海移民香港 —— 跟王家衛的其他作品一樣，都流露着一股想像的鄉愁。

不過，瘦田無人耕，開始耕了自然就會有人加入競爭。真正帶起了整整十年葉問熱潮的人不是王家衛，而是前新藝城主腦，後來創辦東方電影開拓合拍片市場的黃百鳴。傳出王家衛要拍葉問電影之後，黃百鳴也隨即公開表示有興趣籌備一部葉問傳記電影。畢竟葉問的故事沒有版權，任何人都可以借題發揮，鬧出雙胞胎也不出奇，而且黃百鳴還得到葉問長子葉準首肯，擔任整個電影系列的顧問，比起王家衛還要「正宗」。

黃百鳴的商業製片速度，當然遠遠快過王家衛。當梁朝偉和章子怡主演的《一代宗師》只聞樓梯響，始終不見身影，只知道梁朝偉真的去了學詠春，練到雙手骨折需要停拍，另一邊廂，由黃百鳴監製，葉偉信執導，洪金寶擔任武術指導的《葉問》已截足先登上映。

黃百鳴會爭着去拍一系列葉問傳記電影，背後動機可能跟王家衛有些不同。合拍片初年，炒作香港經典電影的致敬作品其實很多，但逐漸走樣，淪為低質素的山寨作品。那是因為香港電影人仍在摸索階段，沒找到原創劇本的方向，要盡快獲利，就是用港產片舊戲新造。當時很多作品，今日看來都是假合拍片，純粹將一些場景搬到內地拍攝，

加入一定比例的內地演員，名義上是合拍片，實則根本不是內地與香港的題材，也很難交出理想作品。

而這剛好是李小龍和葉問於合拍片年代的分水嶺。在周星馳在《少林足球》和《功夫》有意致敬李小龍之後，開始出現了一大批抄襲周星馳的山寨電影，李小龍亦成為諧星演員所劣質模仿的對象，甚至將其國際功夫巨星的形象「玩爛」。葉問沒有國際形象，但他的生平就橫跨了香港和廣東，具備兩地元素，是一個非常優秀、健康的合拍片題材。以甄子丹主演的第一集《葉問》為例，全片皆以香港演員為主，但沒有香港場景，除了片末提到葉問在朋友護送之下離開廣州，舉家搬到香港，就沒其他香港背景了。關於日軍侵華，廣州淪陷，葉問自此家道中落，祖傳大宅甚至被日軍佔領，生活相當拮据，捱餓之餘，又要向日軍俯首低頭。

《葉問》第一集背後有許多民族主義意識形態的爭議，但無可否認，它是合拍片合拍片盛行以來的最成功例子，因為它真是有一半源自香港功夫片，另一半則有着清晰的愛國電影主旋律。中國被日軍侵略、任人魚肉，葉問從富貴之家變成煤炭工人，眼見同胞慘死，昔日好友變節，他挺身而出高呼：「我要打十個！」略嫌誇大但情緒高昂，是一部披着一件功夫片外衣的抗日神劇。《葉問》對詠春的重新包裝也很聰明，從過去的「女人功夫」變成一套容讓、節制的中華武術。如故事裏不輕易出手的葉問，他形容中華武術是包含儒家哲理，重視武德，而日軍濫用暴力，欺壓中國人，所以日本人永遠不會明白、也學習不到中華武術的精髓。

影迷你的眼

國家仇恨當前，但武術世界公平較量，葉問終於在擂台上以中國功夫為民爭氣，打敗日軍，而且，詠春對空手道，特別有一種以柔制剛、以小抗大、以輕巧勝蠻力的感覺，正好表示處於弱勢的中國人，仍有克制強大日本敵人的本事。當然，這場比武有很大程度是抗日情緒下推動觀眾的戲劇效果，它並不是詠春武術的全貌。葉偉信也曾經在訪問裏形容，甄子丹的詠春，比起傳統多了很多現代感的設計，例如最經典的連環快拳，是有很多表演性質的原創動作，多過展示真正的詠春功夫。

不過，《葉問》於動作元素有所創新，對詠春的重新設計既現代亦時尚，而且抹走女性陰柔，多了一種國術情懷，但唯獨在故事概念上，它是保守和傳統的。電影跟過去的合拍片一樣，都是沿用舊有港產片的一些成功範式，影評人羅卡就形容，《葉問》是上一個年代黃飛鴻和李小龍電影兩種範式的結合，導演和編劇無意於角色形象上冒險，葉問只是從家傳戶曉的佛山黃飛鴻 —— 正直、崇尚武德的武林宗師，以及李小龍 —— 捍衛中華民族，打敗列強這兩種形象之間偷換概念。電影主角雖是葉問，卻只不過是《猛龍過江》和《龍爭虎鬥》的舊調重彈。葉曼丰亦在其著作《武俠電影與香港現代性》（*Martial Arts Cinema and Hong Kong Modernity: Aesthetics, Representation, Circulation*）中譯本前序提及了自己對《葉問》的失望，認為電影只為煽動民族情緒，宣揚一套「簡單、缺乏批判性」的過時民族主義意識形態，在移花接木複製李小龍電影範式的同時，卻架空了六、七十年代功夫片興起的真正背景 —— 戰後難民潮下華人族群的流徙經驗，明顯也是對李小龍電影的另一種偷換概念。

在 2010 年上映的續集《葉問 2》，故事承接了第一集的結局，講述葉問與日軍打完擂台後，在好友周清泉的幫助之下，逃避戰亂到香港生活，開武館授徒謀生。但初來乍到，不被香港其他武學門派接納，演變成葉問與大聖劈掛、八卦掌及洪拳等高手的連場踢館較量。其實上集《葉問》就已經有金山爪這個角色，因戰亂從北方南下佛山，想在這個南派武術之鄉揚名，結果不敵葉問，從而帶出「拳有南北、國無南北」，寄意中國人團結對抗外敵，《葉問 2》的故事設計萬變不離其宗，葉問變成從「北方」來的新移民，與洪金寶飾演的洪拳掌門洪震南在圓桌上打擂台，不打不相識，寄意不同派別放下門戶之別，大家都有不同前因身世，帶着一派武藝輾轉棲身香港，成為市井小民討生活，為生活可以忍受，但「自己人」受辱，被洋人打壓，就要團結一致對抗英國殖民政府。從《葉問》中日戰爭的愛國情操，到《葉問 2》港英殖民階級的同仇敵愾，都以中華民族的逆境之志，打破「東亞病夫」辱名為主題。

續集的戲玉，當然是葉問與英國拳王決鬥，不過，從香港電影發展脈絡來說，由甄子丹和洪金寶飾演的詠春傳人與洪拳掌門人那一場圓桌比武，反而更為關鍵。葉問十年，至少七部不同版本之中，其實這一場在故事以外最有時代意義。

甄子丹和洪金寶，自然是兩代武打演員、武術指導的代表；詠春和洪拳，其實也是兩代功夫片的門派代表。洪拳曾是七十年代香港功夫片的主流，且以武術指導劉家良為首，充滿陽剛味道。劉家良生於武術世家，是正宗洪拳傳人，那時候的功夫電影，是功夫先於電影，電影

　　　　　　　　　　　　　影迷你的眼

只不過是功夫表演的媒介，最重視真打實戰，演員有的是真功夫，不是靠演技，也不欣賞鏡頭剪接，洪拳的硬派功架顯得特別鮮明。傳聞劉家良就不欣賞「七小福」的雜耍雜學，純為表演性質，認為不是正宗武術。不過電影逐漸蓋過了功夫，但到《葉問》熱潮，詠春崛起，鏡頭剪接和打鬥演招的設計大過真打實戰，也是舞蹈出身的甄子丹常被垢病、質疑不是真材實料、不是親身上陣的原因。由甄子丹演繹新派詠春，對上扮演洪拳宗師的洪金寶，戲裏戲外，可謂新舊時代的幾重交鋒。

再者，要數詠春在香港電影的發展及流變，不能不提洪金寶。在不同版本的《葉問》故事裏，都會描述香港六十年代成為避難之所，不少武師南來定居，於天台開武館，殖民管治時期華人受欺壓，習武風氣鼎盛，因此而桃梨滿門的人不只葉問，還有劉家良的父親劉湛，亦有京劇出身的于占元。

梨園衰落，電影當道，而「七小福」本為戲班武生，後來都在電影圈發展，成為武術指導、替身，甚至電影主角。這邊廂，成龍憑着《醉拳》、《蛇型刁手》成為新一代功夫小子，洪金寶就跟師弟元彪合作，拍過一部《敗家仔》。此作可說是香港電影之中的詠春入門課程，《敗家仔》的故事主人公，就是後世稱為「佛山贊先生」的詠春傳人梁贊。梁贊少年時自以為打遍佛山無敵手，其實是因為家裏有錢，僕人早已買通整個佛山的武師，人人都故意輸給梁贊，直到梁贊遇到戲班裏反串飾演花旦的梁二娣，見他出手像歌伎跳舞，原來暗藏詠春套路，三扒兩撥便打發了自己。梁贊終於知道自己功夫平庸，決心拜梁

二娣為師，後來再遇到梁二娣師兄黃華寶，得其開竅。飾演梁二娣的林正英，後來以殭屍道長的形象深入民心，但其實，他跟飾演黃華寶的洪金寶同為于占元門生，藝名元英，也曾經跟隨李小龍拍戲，做過動作指導。林正英是李小龍之後電影圈裏少數的詠春高手，他在《敗家仔》的演出，展現了詠春的許多特質。譬如說，梁二娣演慣了花旦角色，他的詠春架式帶有女性媚態，印證了詠春常被人看作花拳繡腿，但故事裏，黃華寶卻提點梁贊，其實詠春並不柔美，反而是以仇為訣，沒有切磋這一回事，一出手就要取人最軟弱的位置，鬥到你死我活為止。

黃華寶就教梁贊，出手要往對方傷口位置打，要鎖定眼睛喉嚨下陰，即是所謂撩陰插眼。用今日角度去看林正英和洪金寶在《敗家仔》所詮釋的詠春，強調舉手不饒人，心狠手辣，似乎是有失風度及武德。在《葉問》系列第三集，正好就有一個很好的對照——因為葉問遇到另一位同樣是打詠春的同門張天志。葉問在香港開武館收徒，張天志卻際遇不好，連安樂窩都沒有，只能夠做人力車夫賺錢，甚至去打黑拳。這一集最終就以張天志踢館，跟葉問決鬥為高潮。故事裏面，張天志認為葉問的功夫不夠正宗，他才是詠春真正傳人，其實是妒忌對方德高望重，受到大家景仰。

兩人拳腳功夫相似，平分秋色，但葉問以和為貴，無意以命相搏，張天志出手卻狠毒得多，關鍵時刻，張天志更以手為刀，插眼贏了葉問半招——就這樣暗示張天志心術不正，武藝高而缺德，是一個標準反派角色，最後輸給乾脆閉眼出拳的葉問。在故事層面，張天志是旁

門左道，葉問才是名門正派，但實際上，甄子丹的詠春反而有更多表演性質和道德包袱，張天志更接近真正搏擊實戰的詠春功夫，甚至比較接近合拍片機制過濾之前，非但不節制甚至有意渲染血腥暴力的功夫片。

千禧年後，饒舌樂隊大懶堂寫過一首〈1127〉紀念李小龍（李小龍是11月27日生日），這首歌對應了當時逐漸被淡忘的李小龍精神，但歌詞裏面有一句「截拳道，撩陰插眼佢一定唔做」，可能是為了押韻，或是想歌頌李小龍的正面形象，這是一個很大的誤會。翻看許多李小龍在美國展示武術（包括截拳道和詠春）的影片，跟《敗家仔》裏的說法一樣，制敵不拘武德，要趁其不備，先取人弱點，所以很常出現用手指插眼和踢下陰的動作。李小龍甚至跟外國人笑言中國功夫是很陰險的，出腳起踢的位置很低（詠春的腳法就是攻下三路）。放在中國民族情緒敏感的今日，李小龍肯定被罵辱華，成為眾矢之的。

但這可能就成為了過去的李小龍以及後來的葉問的最大分別，在《葉問》這個拍了不斷的十年熱潮，詠春成為中華武術的代表，卻抹走了詠春於臨場搏擊的毒辣，較少出現這種撩陰插眼，致人於死的打鬥場面，只保留、轉化了李小龍電影所捍衛的民族精神，並一再提倡（黃飛鴻式的）武德，光明磊落，公平較量，習詠春是為強身健體，並非用來比拼殺戮。在甄子丹飾演的葉問及帶有武德潔癖的詠春演招之中，就流淌着高尚的愛國主義，一直行事節制，性格容讓，直至面對民族受辱，才會出於義憤，大開殺戒。這正是李小龍的沒落，合拍片時代下意識形態有所調整的詠春新貌。

13.3 南粵武林大灣區

在 2013 年，王家衛的《一代宗師》與邱禮濤的《葉問：終極一戰》同年上映，應該是「葉問熱潮」的最高峰。不過，葉問並不是《一代宗師》的主角，所謂一代宗師，並不是指一位宗師，而是一個年代，眾多位宗師的故事，以葉問作為串連。整個故事就從葉問與宮寶森交手為始，與宮二重逢作結，勾勒了上世紀戰亂下南北兩派武林的命途。由武術傳承，延伸到亂世佳人不知何處去，由武林江湖恩怨講到一個時代的興衰，單是佈局，就比其他葉問電影宏大。

《一代宗師》有兩個主角，分別是梁朝偉飾演的葉問，以及章子怡飾演的宮若梅、宮二，即是南派詠春和北派八卦形意門的傳人。但其實，是有三條故事線，另一條故事線是圍繞張震飾演的八極拳高手一線天。不過，在最後上映的幾個版本之中，一線天的戲份非常少，某些版本有幾場戲，有些則只有兩、三分鐘，甚至從未跟葉問見過面。葉底藏花留一手，已是一貫王家衛電影的慣例。

一線天本身就像一個隱藏人物，而這個設計正好呼應了《一代宗師》借宮二父親宮寶森說的「時勢使然，有人做了面子，有人造了裏子」。何謂面子和裏子？故事中有幾個不同的暗示，在民國亂世，葉問家道中落，從佛山南下香港，於芸芸南下武林宗師之中，葉問就成了面子，在大南街開武館，為詠春一門後繼有人，成為了南派武術流傳到香港的一大代表。而在故事裏面，同樣南下香港，戲份少，鮮少

出手（被王家衛刪走了）的一線天，沒開宗名義辦館傳藝，卻為生計，開了一間白玫瑰理髮店，每個在此落腳、拿剃刀幹活的匠人都是深藏不露的高手，而一線天就是裏子的代表。

《一代宗師》有很多個版本，內地版、港台版、歐美版和 3D 版都有若干片段出入，歸納來解釋的話，葉問和一線天都曾經跟宮二有過一段緣，葉問和宮二於金樓有過一面之緣，交過手、互相傾心，兩人書信往來，以「夢裏踏雪幾回」暗示愛慕之情的葉問，有想過到東北找宮二，可惜重逢之日，已是落難香港之時。他們這段關係是面子，與之相對，曾是國民黨殺手的一線天，行刺汪精衛失敗，逃亡時剛好在火車遇到要找馬三復仇的宮二，宮二救過一線天，但這段關係不能公開，那就是裏子。

這邊廂，葉問遠離政治鬥爭，使詠春得以從佛山流傳到香港，宮二的八卦形意門卻捲入烽煙亂世，同室操戈，馬三投誠偽滿州國，背叛師門，宮二奉道復仇，守誓終身不傳藝。葉問既是武痴，也憐惜宮二，不忍心宮家獨步武林的六十四手就此失傳，想與宮二再見一面，也想再見識一次宮家六十四手，帶着兩種愛慕。宮二拒絕了葉問，說自己心裏有過他，但已經忘記了宮家六十四手的絕學，語帶相關，葉問知道已經錯過了這一段情。但離開的時候，卻被而傳同門相殘，宮寶森是面子，他的師兄丁連山是裏子。所以，丁連山就告訴葉問，雖然今日見不到宮家六十四手，但仍然有人會將它流傳下去，亦都呼應了宮寶森在金盤洗手的時候跟葉問說，有燈就有人，念念不忘，必有迴響，有面子就有裏子。

影迷你的眼

《一代宗師》另一個有別於其他葉問電影的地方，就是它明顯有意迴避李小龍和黃飛鴻的形象，而且，梁朝偉都不是武打演員，反而像王家衛一貫作風，承接《阿飛正傳》、《花樣年華》說的錯過，《春光乍洩》說的離鄉，《一代宗師》把同樣的內容，放在一代人的離散和重逢、武林門派在絕後與傳承之間的掙扎。

動盪時代，流離失所，有人奉道，堅守信念，有人選擇變節，擇木而棲，有隱姓埋名，避禍的人，亦有為勢所迫，成為淡泊的人。葉問就剛好在亂流之中，隨遇而安。拆開三個故事來看，一線天的故事，只是斷章。宮二的故事，正如她所講，只是走到一半就結束了。唯有葉問，他只是一個獨善其身的武痴、浪子、過客，卻可以繼續走下去。

在《一代宗師》之前，坊間常嘲笑王家衛其實不懂拍功夫片，結果《東邪西毒》之後，用了二十年拍出一部真是有武打場面的作品，梁朝偉和章子怡真是練過幾年詠春和八卦掌，張震甚至在內地的八極拳比賽拿了冠軍。不過，電影裏的武打場面、南北門派的招數，都不是這部電影的重點，王家衛不是學武之人，他未必比其他武術指導更懂詠春，但他抓緊了詠春的一個特質 —— 詠春架式與對手距離極近，而且只專注往前，意味着重視眼前勝負。出身廣州名門望族的葉問，自言四十歲之前，人生都是春天。年輕時的葉問意氣風發，對他來說，習武只是富家子弟的一種興趣，對武學的想法也很簡單，一橫，一直，贏的站着，輸的躺下，畢竟生活不憂柴米，人生也無後顧之憂。宮二跟葉問一見傾心，卻不忘提醒對方，別只顧眼前路，要留意身後身，既說武學切磋，也是說人情世故。正如宮二的父親宮寶森也

提醒背叛師門的馬三，老猿掛帥回頭望，竅門不是「掛帥」，而是「回頭望」，要顧全自己的身後身。

葉問以前只想攀過高山，卻想不到最難的一關，其實是討生活。他是學武之人，資質甚高，自恃拳腳功夫無敵，卻過不了時勢，被生活所難，斷了眼前路。後來葉問和宮二際遇相反，宮二為報父仇，反而斷了身後身，兩人在香港重逢過後，宮二病逝，葉問則成為一代宗師，桃李滿門，身後有身，後繼有人。從《一代宗師》「回頭望」的話，其實王家衛也是借葉問南下定居香港，借武林名家的各自際遇，勾勒了動蕩時代之下既有錯過、有重逢，亦有狹路相逢的眾生相。

《一代宗師》借葉問寫一個大時代，另一邊廂，邱禮濤卻繼《葉問前傳》之後，再拍《葉問：終極一戰》，剛好將《一代宗師》逆寫，把葉問還原做一個大時代裏的平凡小人物。雖說是「終極一戰」，但其實整部電影一點也不終極，反而似是針對葉問短短幾年極速神化，變成現象功夫片熱潮的一種反向描寫。由黃秋生飾演晚年葉問，並不是一代詠春宗師，反而是一個落魄失意的孤獨老人。

電影格局不大，但比起其他版本的葉問，他更有血肉，也更接近一個凡人。有感情缺失，愛上風塵女子，有不懂面對徒弟的時候，面對社會時勢，一方面抱着「槍頭可以掉轉，拳頭不應該打自己人」的想法，另一方面卻流露無奈，自怨自艾的一面。

這個版本的葉問，沒有之前幾個版本所渲染的中華英雄、愛國情懷，

影迷你的眼

也少了對武學的執着，不像《一代宗師》貫穿南北武林，放眼眾生。與其說它是一個葉問的外傳故事，倒不如說它是一個反葉問的故事，他並不是一個為武學而生存的聖人，跟大家一樣有生活拮据的經濟煩惱，三餐溫飽都成問題，功夫有什麼用？面對貧寒與時勢混亂的慨嘆和無力感，愛上風塵女子被門生唾棄的尷尬，這些方面的描寫都比起他對武學的追求更多，也多了人性弱點的描寫，有不光彩的一面，譬如他晚年為五斗米折腰，因「財」施教，眾叛親離，服食鴉片止痛，並不是完全受到徒弟愛戴尊敬，正如它的徒弟亦不是每一個都正直，重視武德。有做警察的收黑錢，亦有開武館的受金錢所誘，到九龍城寨打黑拳。其實學武之人，都是凡人一個，有血有肉的葉問，有聚有散的師徒情誼。

葉問有一部分是來自李小龍的範式，然而，在整個葉問十年的風潮裏，李小龍的形象卻很弔詭，在《一代宗師》是消失不見，在《葉問》和《葉問：終極一戰》，李小龍都以國際武打巨星的身份衣錦還鄉，同樣偏向負面。在《葉問4》裏，李小龍在美國教洋人武術，中華總會認為他借弘揚中華武術為名，標奇立異巧立名目。在《葉問：終極一戰》裏，李小龍更是一個財大氣粗、出入都有「跟班」的有錢人，見葉問生活拮据，直接表示可以買樓買車給他，老去的葉問並不領情。李小龍的意氣風發、高調作風，在故事層面，是要跟葉問的安貧樂道形成強烈對比，但在故事以外，反映了李小龍的傳奇隨年月下墮。

《葉問：終極一戰》最初上映的時候，被視為夾在王家衛《一代宗師》

和葉偉信《葉問》之間的山寨作品，結果別樹一幟，不但填補了《一代宗師》和《葉問》皆有所忽略的民間寫實面向，更非常受到香港本地影評人的認同。除了因為《葉問：終極一戰》將葉問還原做血肉凡人，也因為這個版本的葉問跟香港關係較親密。在 2010 年過後，相對合拍片漸見疲憊，香港電影卻在《打擂台》和《狂舞派》的提振之下多了大量支持本土題材的論述，而《葉問：終極一戰》可能正是少了一些愛國旋律以及內地元素，借葉問晚年生活着墨五十年代香港動盪，於大歷史的側面描畫了一幅香港上世紀的社會風情畫。

但《葉問：終極一戰》也並非純本土作品，也有很多現學現賣，迎合合拍片題材的刻板印象，譬如拉扯到選華探長、三不管的城寨妖域，廉署打貪維護法紀的事蹟，而邱禮濤也是合拍片時代其中一個最成功的導演。只不過在觀感上，大家一廂情願覺得《葉問：終極一戰》比起《葉問》和《一代宗師》更有本土特色。

葉問南下，由富庶無憂的三世祖，打遍佛山無敵手的詠春高手，變成一介普通市民，在天台武館授徒謀生，他的跌宕，剛好又印證着香港電影景氣轉差，於合拍片年代的北上風氣。如果説李小龍的代表性是屬於國際的，代表一個東方城市的功夫小子在歐美白人社會留名，成為一代傳奇人物，葉問這位合拍片時代所打造的一代宗師，又代表着什麼呢？或者，就是代表了兩地關係最親密和諧的時代。

在《一代宗師》的開場白裏，説到宮寶森金盤洗手，他是北派宗師，想找一個年輕的南派武術代表過招，作為傳承 —— 葉問就是南粵武

影迷你的眼

林的代表。南粵這個說法，今日在香港很少聽到，但有一個新的名詞卻經常出現，就是大灣區。

宮寶森要專程到佛山是有原因的，民國初年，廣東民間習武風氣盛行，而所謂南粵武林，就是以佛山為中心向外延伸。至於大灣區這個說法，則始自 2015 年的一帶一路發展藍圖，意思就是廣東幾個中央城市加上香港和澳門的統稱。這個說法於葉問在生的 1950 年代自然不存在，但葉問的十年熱潮，卻正正是跟大灣區的出現一脈相承。還記得在 2008 年的北京奧運，當時就有一種香港人都會因為奧運而感到驕傲的氣氛。兩地關係最融洽的年代，當時也正正就是《葉問》熱潮的開端。在這十年間，內地與香港兩地經濟交往頻繁，不但葉問的故事能夠同時在香港和內地市場受落，也是一個開拓大灣區經濟圈的明智時機。

可惜的是，葉問的熱潮只是由 2008 年去到 2019 年，當《葉問 4》上映之時，聲勢已經大不如前。反過來說，在 2019 年之後，李小龍熱潮卻又再次在香港復興，很多其實並不是生於李小龍世代的年輕一代香港人，都厭倦了葉問，轉而重新推崇李小龍的哲學精神，而且從過去一種武學的概念，演變成另一種帶有香港認同的生活態度。當然，都對照了這幾年移居海外的香港人，或者他們都在李小龍提倡的精神裏面找到一些團結自強的支持。

或者，葉問和李小龍師徒兩人都沒有想過，他們在武學上面的傳承，會在半個世紀之後拉扯成香港與大灣區兩股社會意識形態和 identity

的角力。雖説葉問的形象是建基於過去的黃飛鴻和李小龍電影，但葉問熱潮本身都誕生了一個新的形態以及新的身份概念。

黃飛鴻沒有在香港生活過，李小龍也沒有在內地生活過，葉問跟他們不同，葉問在佛山出生，卻先後兩次來香港生活，第一次是年輕的時候到聖士堤反書院讀書，第二次是走難到香港開武館。他的武術源自佛山，但他的歸宿就在香港，雖然當時沒有大灣區的概念，但葉問很有可能就是大灣區的最佳代言人，也解決了近年有關大灣區論述的許多迷思。像《一代宗師》裏的自白，「如果我做不了一個歸人，我情願永遠做過客。」葉問不是香港人，但他的下半輩子都沒再回去廣東佛山，這兩個地方，分別只能概括葉問一生的前半和後半。他的真正身份，應該是第一批大灣區人，或者用今天的説法，即是所謂「大灣仔」。

不過，如今説到大灣區，普遍都只着重於它是如何產生周邊效益的新經濟圈概念，只有地理劃分但不牽涉兩地的政治制度，亦更少去討論大灣區的歷史變遷。但其實，它並非一個無中生有、突然萌生的概念，在任何一個版本的葉問電影裏，都大致上準確描述了大灣區的前世今生，從日軍侵華、廣州淪陷大遷徙，然後又因為爆發內戰滯居香港，沒辦法回鄉與家人重逢。葉問的一生，剛好見證這一切的流離失所。電影熱潮背後，葉問説的不只功夫，也不只愛國情懷，是一段充滿歷史傷痕的大灣區故事。

影迷你的眼

香港警察變形記

⊗ 紅眼

✦14.1 善良的槍：皇家香港警察的形象工程

如今從港鐵站到政府大樓，到處可見巨型的警隊招募海報，卻有別於長久以來所標榜的公僕官僚威嚴形象，除了明言警隊收入穩定福利好，是一份體面的優差，從海報的設計樣式和模特兒造型，都似乎想要重塑一種時尚、活潑和年輕的感覺。

這可能是繼 1974 年成立廉政公署、打貪倡廉重建紀律部隊威信以來，香港警隊第二次如此迫切改變形象，樹立新氣象。而從香港電影的發展脈絡來看，這很有可能預示了往後警匪片的趨勢，皆因香港警匪片過去幾十年的蓬勃發展，本身就跟香港警隊不同年代的社會形象息息相關。早在 1970 年代之前，殖民管治時期黑警猖獗，濫權問題嚴重，貪污舞弊欺壓市民的情況更為普遍，禮失求諸野，真正替老百姓出頭的往往不是良心警察，也不是司法部門，而是一些家傳戶曉的現代俠盜、義賊。譬如 1965 年楚原執導的《黑玫瑰》，便由南紅與陳寶珠飾演劫富濟貧的怪盜姊妹花，還有陳寶珠在 1967 年模仿特務占士邦的《無敵女殺手》。在政治黑暗，只能仰望民間英雄的年代裏，電影中的警察往往都是與民為敵、恃權謀私、欺善怕惡的洋鬼子走狗，印證了所謂「好仔不當差」的民間哲學。

到七十年代，繼承李小龍的中華武術電影熱潮，成龍迅速以雜耍功夫小子闖出名堂，及後在八十年代轉型到現代動作片，也就是從傳統的「功夫」（Kung-Fu）走向「槍夫」（Gun-Fu），最為經典的《警察故事》便獲得當時皇家香港警察的全力護航，包括提供各種技術支援及正規警隊裝備。為改善當年長期交惡的警民關係，警隊本身非常需要一個像故事主人公陳家駒這樣草根出身、見義勇為，而且功夫好、心腸熱的俠義警察，由他來扮演抗衡警隊腐敗制度的「異數」。陳家駒雖然性格火爆衝動，被視為警隊裏的頭號災星，但同時是深得人心的民間英雄，路見不平仗義而行，為民請命懲惡懲奸，更不惜違反警隊規例，不服從上司指令，甚至破壞公物，影響公共秩序等，身份上雖是紀律部隊，其實卻不守紀律，是藏身於體制內的義俠，他既是升斗市民的同伴，敵人亦往往是城中的權貴富豪。

親平民而遠商賈的立場，對照了香港急速發展下的巨大貧富差距。有錢人總是聲大夾惡，有高官、律師等上流人士撐腰，而《警察故事》的陳家駒則成為了民間公義的代言人，為百姓出一口氣。電影作為警民關係的軟性宣傳，既樹立了新警察典範，也為「香港警察」塑造了滅罪之星、除暴安良的美好新風。

不畏強權、不受制度支配的良心警察故事，一直從成龍代言的「香港警察陳家駒」延續到李修賢時代的《公僕》，同時亦走向更為寫實的社會題材，「公僕」一詞，意味着服務市民，謙卑為民，其時亦開始普及，成為民間對紀律部隊的另一尊稱。與《公僕》同年，由梁朝偉、劉青雲主演的電視劇《新紮師兄》更是將學警的成長故事跟青春

勵志片劃上等號，隨着劇集開播，甚至令投考警隊的人數急升，將警隊形象推向回歸前的最高峰。

不過，達到高峰以後，面對香港回歸的不安情緒逐漸浮出水面。得到李修賢賞識而跳進電影圈的周星馳，其實是另一個最能見證香港警察形象於這階段「突然異變」的演員。紅遍全亞洲的《逃學威龍》系列，成為九十年代香港無厘頭笑片的代表，然而，戲中的警察形象，就正好跟當時的社會氛圍相映成趣。故事裏周星馳飾演的警隊臥底周星星，一反過去強悍勇敢的警察本色，卻盡見無賴和縮骨的小屁孩個性，潛入學校當臥底，完成任務只屬其次，實際上只想抱得美人歸。警察的正義公僕形象跌落谷底，甚至成為逗得普羅大眾捧腹大笑的角色，但某程度上，這很符合回歸前夕似有滔天暗湧，卻又風平浪靜的香港。

《逃學威龍》志在諧笑，對回歸大限的恐懼只是輕輕帶過，但不是完全無視，像周星星的上司黃局長不就總是帶着一把「善良的槍」嗎？證明做警察是不用跟賊人駁火，不需要拼命效忠制度，其實他最能代表那一代中產公務員的想法，距離回歸尚有幾年，經濟穩步上揚，大家生活富裕，對政治都沒太多主見，改朝換代已成定局，都只想安然聽候發落，或者準備退休、移民海外。

九十年代初，港產片不論類型，不多不少都有一些關於九七回歸的暗示，警察題材尤甚，特別是那時經常掛在大家嘴邊的一句話，就是警隊即將要換「事頭婆」（英女皇），警徽一改，就從皇家公僕變成中

影迷你的眼

國公安。記憶較深，近年亦常被翻出來討論的，有張堅庭的《表姐，妳好嘢！》，講述大陸女公安來港執行任務，看似荒謬，但胡鬧之中其實比周星馳式無賴玩笑來得嚴肅。當時香港氣氛不安，普遍人對前景忐忑不安，這類市井無厘頭的嬉鬧之作，總比正正經經的說教更受觀眾歡迎。

但「善良的槍」當然不是九十年代警匪片的唯一面向，同期還有陳木勝的《衝鋒隊：怒火街頭》，以及同樣都是劉青雲主演，由林嶺東趕在九七回歸前交出的《高度戒備》。劉青雲於戲中嚴陣以待、衝鋒陷陣的熱血前線警察形象，跟賴皮無用的黃局長和周星星放在一起，便反映了警隊在脫離殖民管治時期前兩種截然不同的心態，同樣是對新香港沒有太多想法，一種只冀求平穩過渡，多一事不如少一事，另一種卻有着不理朝代更替，繼續恪守一貫職業情操。

但無論是嚴厲正經還是無厘頭屎屁屁，是無懼還是無視，香港警察的故事似乎一直無法擺脫這個彈丸之城的身份危機。

✦ 14.2　臥底、內鬼、權鬥：只有警察的警匪片

回歸之後，警隊形象隨着港人身份認同的遊移而一度變得模糊，警察故事需要另起新章，緊接由成龍主演、陳木勝執導的《我是誰》，或者是一個很有象徵性的分水嶺。故事講述本有特殊身份、身懷六本不同國家護照的香港特警，失憶後宛如國際難民，需要重新尋找自己的

真正歸宿和身份，其政治隱喻相當明顯 —— 特別是由成龍這個《警察故事》的男主角所飾演。

而千禧年後的香港電影，最明確的轉變是經過了金融風暴洗劫，經濟泡沫爆破，美好日子遠去，殖民管治時期人人崇尚的高等精英生活開始沒落，本身就萎縮不景氣的香港電影工業，也追隨着香港人的意識形態，呈現了反精英、反使命感的新風氣，各種消極主義、享樂主義、物質主義抬頭，導致許多低成本的輕鬆喜劇順勢而生，而上一個十年《逃學威龍》那種無厘頭的搞怪演出，卻進一步演變成「齋 hea 白做」、「咬糧」，沒有實質貢獻，卻捧着鐵飯碗行行企企的頹廢警察新面貌。於 2002 年上映、由楊千嬅主演的《新紮師妹》就是最佳例子。

《新紮師妹》的片名明顯是來自無綫八十年代的經典電視劇《新紮師兄》，原本勵志正面，以除暴安良為己任的青春學警故事，來到「山寨版」的《新紮師妹》則完全相反，楊千嬅飾演的方麗娟更有可能是港產片有史以來第一個被「發配邊疆」到失物認領組的警察主角。無能懶惰，得過且過無心向上的方麗娟，甚至將無大志視為常態，跟普通一名「打工仔」沒任何分別。電影實為披着警察制服的愛情喜劇，但在 2002、2003 年連拍兩集，票房高收之餘，作為千禧年後香港警匪片代表，背後亦對應了一些時代脈絡。誠然，投考香港警隊及其他紀律部隊的人數，曾一度在金融風暴過後逐年急升，但跟當初《新紮師兄》掀起的社會風潮不同，警察成為年輕一代的熱門職業，再不是基於公僕使命，反而有不少人都是抱着一種方麗娟精神投身警隊，而事

實上，方麗娟最終亦成為了香港回歸之後第一個形象最鮮明的「廢柴」警察。

與之相對的是，打從銀河映像代表作《暗戰》系列開始，「盜亦有道」的天才罪犯、智勇兼備的反派，轉而進佔了警匪片的上風。當然，要說警與匪的身份對調，正邪善惡搖擺不定，最重要的劃時代之作，離不開劉偉強和麥兆輝執導的《無間道》系列。《無間道》不僅影響着回歸後十多年的警匪片臥底熱潮，而且，臥底行動背後往往潛伏了另一重身份危機。這一場黑社會和警隊之間，橫跨於政權移交這一場大時代洪流的三部曲，同時對照了回歸後香港人對警察，對管治者核心價值有所轉變的憂慮。

在續作暨前傳的《無間道 2》，時間點便回溯到九七回歸當晚，城市主權移交，執法者警帽上的徽章換了一次，但在兩名臥底陳永仁和劉健明心目中，他們的「主人」並沒有改變，他們一個仍是黑社會的「針」，另一個仍是身世神秘的警察「線人」，還是他們也可以隨着香港回歸而重新洗牌，能夠自己作主，找到自己想要的真正身份？從電影到現實，以《無間道》作為香港身份危機的隱喻，也曾經是香港電影與文化研究的必修課題。它呼應着後回歸、解殖時代的香港社會轉變，以至經濟滑坡下的人心浮動。你到底為誰辦事？為警隊？為黑社會？回歸前夕，大家總是覺得身不由己、聽候發落，但回歸之後，想法多了，也變得更為複雜。如果不走，就要留下來，問題是要用哪一個身份留下來？要怎樣留？這是兩名臥底片中思考的問題，也是香港人、電影人所面對的問題。

若是熟悉梁朝偉歷年電影的話，應該都記得他在《無間道》之前，於九十年代演過吳宇森的《辣手神探》，電影同樣借臥底警察的身份危機，作為香港回歸的隱喻。《辣手神探》是吳宇森進軍荷里活之前的最後一部港產片，也大概就是周潤發《喋血雙雄》和梁朝偉《喋血街頭》的結合，由兩人雙主演。不過，周潤發和梁朝偉一個是熱血悍警，一個是良心臥底，彼此交流不多，反而跟梁朝偉有最多對手戲的人是飾演黑幫老大的黃秋生，都可視為《無間道》前傳。戲中借梁朝偉飾演的臥底説了一句，「反正我在香港是沒有身份的」，他只想盡快完成最後任務，移民離開，而黃秋生叫他背叛另一黑幫老大，易主跟自己辦事，放在九十年代政治神經敏感的香港，這些語帶相關的政治隱喻非常明顯，但嫌太過直白，與香港時代的對讀色彩自然不及《無間道》。

不過，《無間道》大為成功的同時，都不是沒有負面影響。印象中，此後還出現了《黑白森林》、《黑白戰場》、《黑白道》等換湯不換藥的廉價《無間道》題材，臥底與反臥底，變節與反變節，從此成為了後九七時代香港警匪片的主流。雖然年年都有佳作，但確實拍得泛濫，在完全走向商業公式的情況之下，許多藏在背後的政治關懷及身份危機卻愈洗愈淡，淪為陳腔濫調。

直到 2012 年，由梁樂民和陸劍青執導的處女作《寒戰》，雖然同樣圍繞警隊內鬼疑陣，卻在最關鍵的地方擺脫了過去千篇一律的舊戲碼。《無間道》與《寒戰》的最大差別，在於《無間道》始終有正邪對立，是警隊與黑社會的明爭暗鬥，但在回歸後十年，黑社會就像杜琪峯在

《黑社會》所暗示，社團活動早已時移世易被收編，逐漸式微，也跟現實社會脫節。

因此，《寒戰》選擇跳進一個只有警察的警匪片格局，故事聚焦在警隊內部的權鬥，兩邊陣營分別是警隊精英、出身正統的（前殖民管治時期）舊勢力，以及一股有後台撐腰，滲透警隊每個部門的（中央政府）新勢力。來到 2016 年的續集《寒戰 2》，甚至將警隊的內鬥延伸到整個香港政府架構（保安局、律政司、廉政公署、立法會）的集體權鬥，亦暗示了警隊以至政府內部的「換血」風氣已是人所共知的大趨勢。《寒戰》中彭于晏飾演的警隊內鬼，便表明了為他們這股新勢力撐腰的後台，是一個比整個警隊和保安局層級更高、更有話語權的組織，儘管電影裏的角色都在捕風捉影，但欲蓋彌彰，所謂的幕後黑手、後台到底是誰？在《寒戰》與《寒戰 2》之間，梁樂民和陸劍青還另有一部警匪片姊妹作《赤道》，故事主題非常相近，電影原名就叫《赤盜》，卻因為説得太白需要易名避諱。

《寒戰》和《赤道》的誕生，反映了回歸二十年後一般受眾對警察體制都有了共識，真正的惡勢力不再站在執法者的對面，而是藏在執法者之中，而實際掌控着香港警隊的人，已不再是接受港英時代訓練、過渡到新政權的前朝高層，而是另有其人。但警隊內鬥從來不是正邪與善惡的交鋒，只是「換血」的過程。彭于晏叫父親梁家輝棄暗投明，便強調他們這一群才是真正替「阿公」做事情的人，他們就是來收拾權鬥殘局，完成世代交替，接管香港那些尚未被體制收編的亂攤子。

儘管《寒戰》的電影成就不及《無間道》系列，卻更新了《無間道》所承載的身份論述，指向一個更貼近新香港核心價值的問題，你到底為誰辦事？為警隊？大家都是為警隊，但誰是你的真正主子？《無間道》的陳永仁從頭到尾只為一個知道他真正身份的上司賣命，但《寒戰》顯然懸疑得多，是從來都不知道上司的真正身份。

在兩地融合的新時代與電影審批趨嚴的大氛圍下，警民關係已從疏遠、敵對，變成忌諱，為民請命不惜違反制度的警察故事已很難舊調重彈，以近年的警匪片來看，以《寒戰》為開端的權鬥及「捉內鬼」題材，成為了其中一個最重要的轉向。後來像陳木勝的遺作《怒火》和邱禮濤執導的《拆彈專家》系列，都算是延續《寒戰》的警隊內鬥戲碼，兩者角色設定相似，皆有識時務者巴結上司，而緊守執法原則和尊嚴的警察則被打壓，繼而思想變得偏激，最終革職後走火入魔成為罪犯。正邪變得更為模糊的原因，是隨着中港合拍片的審批門檻拾級而上，這些電影需要處理得比前幾年的《寒戰》更謹慎，特別是夾雜了兩種批判觀點，其一是警醒紀律部隊腐化，最終淪為權鬥場所，其二則是貫徹不跟規矩走，誤上歪路自取滅亡的「維穩」論調。這種「對沖」的安排無疑讓電影容易過關一些，但到頭來就犧牲了故事及角色的整體性。而且，在權鬥變得白熱化的時代裏，回想初衷，推崇公僕精神以及「為市民辦事」這個曾經在警隊形象工程被視為贏得民望最關鍵的核心價值，卻因而漸漸失語。而《寒戰》就是這樣一部外表熾熱，內裏蒼白得只有警察的警匪片，城裏沒有匪，其實，連市民都沒有。

當然，如果不是圍繞警隊內鬥，還有一個更穩陣的合拍片題材，就是

回溯七十年代，重提貪污舞弊的舊警察故事。廉署打貪的事跡，由於既不牽涉當下的香港社會問題，同時又影射殖民管治時期香港政權腐敗，較容易迎合內地電影市場的主旋律，因而近年大行其道，先有黃百鳴旗下的《反貪風暴》字母系列，王晶亦不嫌悶，幾年之間便將《五億探長雷洛傳》重拍成《追龍》和《金錢帝國：追虎擒龍》。此外，拍過《無間道》與《竊聽風雲》系列的麥兆輝亦專心於內地發展，交出《廉政風雲（煙幕、黑幕、內幕）》三部曲，及後同樣由梁朝偉主演的《風再起時》和《金手指》，也同樣是廉署故事的小變奏。曾經最熟悉商業市場操作的香港電影人，如今都似乎肩負重任，要為奉公清廉的香港故事主旋律護航。

但故事背景可以時光倒流，已經改變了的警隊形象不能走回頭，因此，只有廉署故事可以重拍，警察故事就不可以了。事實上，在 1985年由成龍主唱、黃霑負責曲詞的《警察故事》電影片尾曲〈英雄故事〉，從電影上映計起，就一直被香港警隊借用，從公開場合到香港電台的《警訊》節目長播超過三十年，就算回歸之後換了警徽，都動搖不到「憑自我，硬漢子，拼出一身癡」這句歌詞。不過，細心留意這幾句香港人耳熟能詳的歌詞，黃霑寫的其實是為了追尋個人理想，不惜拋頭顱、灑熱血的英雄，用後來的說法，是一種對孤狼主義的歌頌。歌詞之中，出現得最多的那一個字，是總共唱了十五次的「我」，琅琅上口的副歌更不斷重複「憑自我」「我要去飛」「寫我一生的詩」，這確實很能對照《警察故事》主角陳家駒不隨波逐流、甚至不合群的個性，但香港警察的形象、制度及整體文化都隨着年代漸有改變，與〈英雄故事〉明顯有了距離，終於就在 2020 年跟〈英雄

故事〉劃清界線，邀請鍾鎮濤寫了第一首真正屬於警隊主題曲〈捍衛香港〉，並由盧永強填詞，歌詞不再以「我」為先，反而多了「忠誠勇毅」「無忘誓約」「真好漢，愛香港」這些新時代的信條。

香港警察的故事還可以怎樣説？要打破近年警匪片不是懷舊戀殖就是內循環權鬥的沉悶舊調，或者我們今後正需要一個超越成龍《警察故事》、超越梁朝偉和劉德華《無間道》的新警察故事。隨着警隊出身的香港特首李家超履新，警隊內部體制亦有不少改變，譬如過去廣為人知的「手心向前」英式敬禮姿勢，將會改為手心向下的中式敬禮。即是説《無間道》已經過時了，裏面出現過的那些經典鏡頭，將會成為前朝歷史。要再次為警察故事寫下具體的時代意義，可能要多花一個十年，甚至更多。

影迷你的眼

國際影展與金像獎的寵兒
—— 李焯桃訪談

文 紅眼

紅：紅眼

李：李焯桃

紅： 籌備此書的其中一個契機，是梁朝偉在 2023 年獲威尼斯影展頒發終身成就獎。擁有國際知名度的香港演員其實不少，但普遍都是走紅於荷里活的商業大片製作，梁朝偉卻似乎特別受到歐洲三大影展（威尼斯、康城和柏林影展）歡迎？

李： 其中一個人所共知的因素，當然就是他跟王家衛的合作。畢竟梁朝偉第一次拿康城影帝的作品，就是 2000 年的《花樣年華》。其實他之前還有一次呼聲挺高，有問鼎康城影帝的機會，就是《春光乍洩》，不過結果是王家衛憑該片奪得最佳導演獎。當然我們不會知道梁朝偉是有這個人望高處的抱負，還是純粹機緣巧合，有很多國際大導演找他拍戲，最早就是侯孝賢的《悲情城市》，然後王家衛更不用說，在《花樣年華》揚威康城之前，《重慶森林》已經讓他在大大小小的國際影展得到注意，盡出風頭。

《重慶森林》在西方的藝術電影界是很受歡迎的，不少西方的影迷、影評人對王家衛的認識，就是由《重慶森林》開始。David Bordwell（《香港電影王國──娛樂的藝術》作者）也是很喜歡《重慶森林》。到《花樣年華》算是梁朝偉在國際舞台的巔峰，你問西方那些影評人，他們最多人看過的梁朝偉電影

是哪一部，就多數都是《花樣年華》。

然後在《花樣年華》之後，李安又找他拍《色，戒》。《色，戒》在國際電影節的評分很高，威尼斯影展頒了終身成就獎給梁朝偉，其實不是因為他拿過最佳男演員，而是考慮到他過去主演的三部戲都同樣拿過金獅獎，即分別是《悲情城市》、《三輪車伕》和《色，戒》，這個情況是非常特別。你想想有多少人，侯孝賢、陳英雄、王家衛、李安，他們這些導演全部都是電影節的寵兒，而他們都找梁朝偉做男主角。

但至於梁朝偉是不是有心去變成一個國際演員，抑或他是被動的，真是有點幸運，這些導演找他拍戲，然後又因為他拍的這些都是電影節喜歡的戲，所以他會得獎，被看見、被承認、被欣賞，我沒有進一步的內幕資料，但你就算問現在的梁朝偉本人，他可能都未必會講真心話。

紅： 但跟一些經常主演藝術電影的演員有所不同，梁朝偉同時亦會繼續接下很多通俗、商業的作品，不抗拒演出一些廉價即食的製作，遊走於雅俗之間，他的演員定位特別矛盾？

李： 我覺得這是一個錯覺，首先有些在康城拿獎的演員，他們不是不拍商業片，而是不適合拍商業片，所以根本沒有商業片有興趣找他們。而另一方面，一些在影展得寵的演員，都是會拍商業片，不過香港根本沒有發行，所以我們看不到，而這些電影，對國際影展來說又不是那麼有興趣。

所以，不是說又拍藝術電影、又拍商業片的梁朝偉很獨特，其實很多好演員都能夠做到兩者兼顧，其中一個大家都會認識的

例子，就是丹麥影帝 Mads Mikkelsen，他也照樣拍很多主流商業片、類型片來賺錢，對演員身段沒太大影響。當然有一點很重要，就是拍商業片但不拍垃圾片，這是對的，當他們已有一定的國際地位，有了這樣的本錢，就不需要為了賺錢而什麼戲都接，更不想因為拍了垃圾片而被觀眾罵，做壞自己的名聲。你看現在梁朝偉拍的商業片，比如 Marvel 電影以及近期的《金手指》，其實多數都是比較認真的大製作，至少是他有信心不會被電影拖累。

紅： 過去有一段時間，梁朝偉在內地拍過不少合拍片，從《赤壁》、《大魔術師》、《聽風者》到近年的《風再起時》，但感覺上他在合拍片市場碰壁，票房不特別亮眼之餘，有沒有做壞他在國際影展的名聲呢？

李： 譬如吳宇森的《赤壁》，爾冬陞的《大魔術師》，可能不是很成功，但其實都不是爛片。更直接來說，作為合拍片，這些作品已經算是很不錯的了，至少大家會覺得是一部戲，要數的話，其實是有更爛、更垃圾的合拍片。相比之下，它們最多不是一致叫好，但稱不上是失敗之作，沒有做壞梁朝偉的招牌。而且，起碼梁朝偉的演出不會被人批評走樣，以《風再起時》為例，是有很多影評人踩這部戲，但沒有人踩梁朝偉演得差。當然，梁朝偉近十幾年再沒有他以前接的戲那麼多、那麼密，是另有一個大家心照不宣的原因。港產片根本上就是產量大跌，而能夠在香港拍到的那些戲，大多數是低成本的小製作，其實已經請不起他。

影迷你的眼

紅： 當梁朝偉已走向國際，成為國際電影演員，回想昔日李小龍、成龍他們於荷里活影壇佔一席位的輝煌年代，為何在梁朝偉之後，再沒出現另一個可以走上國際舞台的新生代演員呢？

李： 我不分它是國際影展，或者是商業發行，總之凡是說到香港電影的時候，對香港電影略有所知的話，從李小龍、成龍，到後來的李連杰，接着就是劉德華、梁朝偉，這些名字是全部都會說得出來的，但確實，在他們之後，再年輕一代，或者兩代那些演員，在國際上就說不出名字了。很簡單，因為他們主演的電影去不了外國，外面的人看不到嘛。舉例來說，最近大家都說劉俊謙走紅了，但外國又怎麼會看到呢？他們哪有途徑看到《幻愛》呢？電影沒有國際發行，外國觀眾自然看不到，就無法認識。結果，時至今日還是數到劉德華、梁朝偉，你就知道了。而這跟香港電影本身的情況是一樣的，現在豈只青黃不接，簡直是有斷層。

雖然說年輕一代演員輩出，但他們是針對本土觀眾的，而且是要經常看、看很多香港電影的那一群觀眾才會認識，背後理由大家都明白，就是產量少，而且合拍片多。即是說，因為內地是出資方，他們就想要有一定票房號召力的演員來做主角，本身已經有號召力的話，就要老一輩，甚至是老兩輩的明星來擔綱，而且是香港男演員較多，女演員、女主角的話，多數都會找內地演員來做，所以香港女演員是更難有機會，更難出頭。

而演員的斷層情況，另一原因是西方觀眾本來認識的那一批舊香港演員，偏偏那些人現在已經不再拍戲了，譬如吳彥祖、金

城武等。為什麼看起來像只有梁朝偉一枝獨秀？是本來可以跟他競爭的人，今日都不再拍片。周星馳是最明顯的，他就是跟梁朝偉同期、同等級的天王演員，你試想想，《少林足球》和《功夫》都有美國公司替他做國際發行，作品非常大賣，如果他能保持着這個形勢，多拍幾部作品，他完全是另一個梁朝偉，甚至超越到梁朝偉。但就在那個時候，他開始轉移方向，主攻內地市場，後來的《長江七號》、《美人魚》全部都是合拍片。

反過來說，就是要看演員本身如何選擇，而這個選擇有時是 mutually exclusive 的，你要攻外國市場，或者攻電影節、藝術影院的市場，那就跟你拍的合拍片不相容，多數合拍片都是去不了那一邊的，因為在西方觀眾眼中，這些作品是唐人街戲院才會做，電影節也不大歡迎這些電影。但你專做一些電影節作品，又討好不了內地的合拍片市場。而周星馳就是選了去內地市場，賺很多錢。

紅： 梁朝偉是不是合拍片和國際市場左右逢源的罕有例子？除了梁朝偉之外，剛好跟他都有演過葉問的甄子丹，今日也算是迎合了內地市場之外，有國際化的一面，但他的成功因素跟梁朝偉有些不同？

李： 對，甄子丹也差不多是梁朝偉的那一輩，起碼在動作片影迷的圈子裏，甄子丹是完全接了李小龍、成龍、李連杰他們的班。但他們的定位是動作片明星，始終是跟梁朝偉有不同。甄子丹的動作片拍得再好，他都很難打得入國際影展。例如《葉問》

就是入不了國際影展，《一代宗師》能夠去到影展，那就不是因為它是動作片，而是因為王家衛。

以非動作片的香港演員身份獲得國際知名度及認受性，梁朝偉確實是罕有的，而且梁朝偉也有他選擇，雖然他會演合拍片，但不是什麼片都拍，前提是要有相當水準的、製作是認真的，所以他能保持到這個位置。

紅： 梁朝偉的演員成就，跟王家衛的幾部電影息息相關，算是一種建立於東方主義、東方色彩下的國際地位？

李： 當然不是啦，王家衛的戲之所以受到國際歡迎，並不是因為他賣弄 exoticism，張藝謀那些才是東方主義，對不對？王家衛的作品沒有東方獵奇吧，多數都是時裝片，而且是發生在香港這個高度發展的現代化大都會的當代故事，在《2046》甚至有幻想未來的情節。你看梁朝偉打入國際影展的作品，不是只有王家衛，還有侯孝賢《悲情城市》，有陳英雄《三輪車伕》和李安《色，戒》，都全部不是那樣東西，不是什麼落後的東方農村故事。我不明白為何會要將東方主義套進梁朝偉身上呢？

紅： 但東方主義不只出現於中國導演常見的那些農村電影，以王家衛的電影來說，尤其是《花樣年華》，不就渲染着一種很香港、很東方城市的想像？

李： 那不是想像，而是一個舊時代的香港。香港完全不是想像的東方城市，反而有很多外國人都有來過香港，香港對他們來說就好像東京一樣，是一個他們很熟悉的當代都市。他們看王家

衛電影是有共鳴的，因為他們都有那些城市人的浪漫，或者孤獨，而這也是王家衛成功走向國際之道。

要說真正吸引西方觀眾的那種東方主義，你知道侯孝賢在法國最受歡迎的是哪一部作品嗎？其實就是《海上花》。《海上花》在巴黎上映了一整年都不落畫，一直都有人慕名去看。你可以說西方觀眾就是很着迷那種老舊的、東方國家的服裝啊，美術啊，環境啊，甚至那個氣氛。是的，異鄉情調對西方觀眾是有一些吸引力，但真正令這個導演能夠歷久不衰或在電影美學上有所建樹，不會只靠一部《海上花》，還有《悲情城市》、《風櫃來的人》、《戀戀風塵》和《童年往事》這些反映近代台灣歷史的作品。當然，是有一些西方觀眾只看過侯孝賢《海上花》，不太知道其他作品的話，可能就會誤以為侯孝賢是一個賣弄東方主義的導演，等於只是看過一部《花樣年華》的話，就認定王家衛只是賣弄穿旗袍的女性，那是他們自己的偏差。

從這一方面去說，我也同意，《花樣年華》其實製造了一些誤會，它在外國能這樣大受歡迎，受到西方藝術影院和評論界寵愛，有你說的東方主義情懷也不出奇。但問題就是，這並不是導演得到國際地位的主要原因。由《重慶森林》、《墮落天使》、《春光乍洩》再到《2046》，在王家衛電影出現得最多，讓我們覺得感動、覺得好看的東西，都是關於現代城市人的描寫，而它是可以 relate 到全世界的當代觀眾。

紅： 梁朝偉近年已甚少在香港曝光，但他仍然保持着昔日的演員光環，直到今天都沒被動搖。像時隔差不多廿年再憑《金手指》

贏得金像獎影帝，坊間早已認定他是「穩贏」，根本就沒人有資格跟他較量，為什麼只有他才是這麼超然的地位呢？

李：　不是的，周星馳對金像獎來說也是超然的，只不過周星馳不拍戲而已，若果周星馳復出，大家都一樣會湧過去。另外一個本來跟梁朝偉是伯仲之間，卻愈來愈墮後的例子，就是劉德華。相比起來，劉德華產量是比梁朝偉多，而且是多很多，但劉德華拍得很濫，是真的拍了很多大家覺得很差劣的戲。所以劉德華無法保持下去，而梁朝偉就是所謂的珍惜羽毛，他沒那麼濫拍。你可以說他聰明，但他應該不只是撞彩的，別忘記他有一段長時間是由澤東電影做他的經理人，直到幾年前，就由他妻子劉嘉玲做經理人，換句話說，在接戲這方面，是一直都有人替他去擋，即是推戲。我相信他本人是有這個意向，不要濫接，要小心篩選，盡量保持質素。

至於梁朝偉是否「穩贏」金像獎影帝，當然，拿不拿到獎要看演員「命水」好不好，有些人就不好命，每年都碰着很強的對手，明明應該得獎，但每次都差一點。梁朝偉和張曼玉是有「攞獎命」的，還有袁詠儀也是，幾乎年年都是「冧莊」姿態得獎。但以金像獎這個本地獎項來說，它一直都存在着某些偏見，就是有份投票的人覺得文藝片本身比動作片、喜劇更有演技，所以，得獎的演員多數都是拍文藝片、寫實題材的，他們才是所謂懂得做戲的。香港的喜劇和動作片演員要做影帝、影后是很困難的，這是業內一個下意識的偏見。

紅：　但關於這一點又好像有些矛盾，因為功夫動作片是香港電影的

傳統，即是業內的最主流，而金像獎歷年投票都有分組機制，屬會之中就包括香港動作特技演員公會，他們都有份票選影帝、影后的話，基數不是都會大一點？那應該是動作片演員較有優勢，梁朝偉不是動作片演員，反而才是「異數」？

李：　那你想錯了，在金像獎的投票機制裏，所謂有優勢只限於動作指導那個項目，由動作特技演員公會的會員投票，他們的分數是會高一點。其他項目他們都有份投票，但就是普通一票而已，佔比是不會算高一點。正如導演會的票，就只是在最佳導演那一項的比重較高。

就算多了特技演員工會，他們的人數都很少，始終演員才是最大多數。即是說，對金像獎男主角、女主角賽果有最大影響力的那個工會，就是演員的所屬工會，即是演藝人協會。而演藝人協會就是長期都有一個謬誤，認為文藝片高級一點。其實整個電影界也是，你只要看每屆的最佳電影項目，動作片或喜劇贏到最佳電影的情況是很少的，反觀寫實文藝片，贏面是絕對較多。因為大家都覺得那些電影才是藝術，而動作片、搞笑喜劇只是一些通俗娛樂性的東西，難登大雅之堂。

梁朝偉就是一個好例子，雖然他不是從來不拍喜劇和動作片，但相對較少，而大多數都是文藝片。甚至以他主演的王家衛電影來說，只有一部《一代宗師》算是動作片，而事實上就是唯獨《一代宗師》那一屆，他拿不到影帝。所以，梁朝偉是經常得獎，他不是從來沒有對手，而是很少對手，很少演員像他這樣長期一直以文藝片為主。

當然，這不只是香港的問題，是放眼全世界都普遍有這個迷思和誤解，而金像獎的制度本身就是從荷里活奧斯卡身上學回來的，什麼都學，連偏見都學，自從成立了金像獎這個一人一票的投票機制，這個偏見就很清楚，覺得正劇是一定高級過喜劇、動作片，或者鬼片。事實上當然不是，喜劇是更難演，本來應該可以打破到這種迷思的人是周星馳，他已經被公認是神級的喜劇演員，演到出神入化，大家都很服他，結果都破不了（周星馳七度提名金像獎最佳男主角，只憑《少林足球》贏過一屆）。許冠文的情況也一樣，他還是拿第一屆金像獎影帝，但後來就全部都沒有了。喜劇演員拿到影帝的情況是很少的，動作片也是很少，直到今天都沒有變。

紅： 那麼，梁朝偉在歐洲三大影展深受歡迎，其實都跟這個偏見有很大關連？

李： 那倒不是，歐洲影展的那些評審未必有這個偏見，問題是本身能夠入圍影展，讓他們評選的那些戲，絕大部分都是寫實、文藝作品，是很少動作、喜劇的類型片。全世界電影節都是，本身拍給藝術影院的戲就很少類型片，因為類型片已經有一套商業計算，他們不愁發行途徑，根本不需要被影展選中，更不會爭取在康城首映來幫助宣傳，效果可能更差，普通觀眾覺得這部戲去過康城就肯定是藝術片，反而沒興趣。

因此，會參與國際影展的作品，自然大多數都是非類型片，而類型片就可能像最近的《九龍城寨之圍城》放在午夜場放映，那是 Special Screening，不是主競賽環節。

紅： 反觀《九龍城寨之圍城》的宣傳策略，是非常積極到康城參展，這會否成為香港電影揚威國際的新方向？

李： 回望八、九十年代，類型片根本就是很賣座的東西，它們是不需要、不積極參展，更不會說要想辦法將作品推到康城做特別放映。

但千禧年代打後，就已經有了這樣的轉變，像杜琪峯都帶着《黑社會》、《大事件》、《復仇》這些作品去了康城。也就是說，杜琪峯都有意借助康城來提升自己的吸引力，證明香港本身的電影市場不景氣。時至今日，像康城影展這種能夠大肆宣傳的噱頭，片商更不會錯過，那是因為香港電影市道已不復當年，需要這一種國際盛事來沖喜，將之轉化為一種正面的推動。

影迷你的眼

鍍金的虛像

文 紅眼

16.1 舞照跳，跳老香港的舞

像《無間道》裏梁朝偉的經典台詞，等了三年又三年，繼《踏血尋梅》後，久聞樓梯響，終於等到翁子光執導的新作《風再起時》。郭富城、梁朝偉兩大影帝聯袂共演，回溯六十年代呂樂、藍剛隻手遮天的警黑年代。坦白説，同一題材作品已拍過不少，相隔逾半世紀，到底會將《五億探長雷洛傳》的老香港故事説成什麼模樣？結果，開場不久便覺得勢色不對，以為電影拍的是四大探長，其實是《花樣年華》。學我者生，似我者死，香港千千百百導演裏最可觀而不能竊玩的人，就是王家衛。

《風再起時》於兩地上映時，掌聲都十分寥落，對翁子光最大的批評聲音大概就是東施效顰、低級版的王家衛。從翁子光前作來看，倒沒看到太多王家衛的身影，但《風再起時》確實是多，譬如內地名模杜鵑飾演的磊樂妻子蔡真，便一直換旗袍、脱旗袍，而且愈看愈覺得太多了。旗袍梳頭雲吞麵，菸不離手鄉下話，顯然從《阿飛正傳》、《花樣年華》、《東邪西毒》到《一代宗師》都有取經，梁朝偉顯得特別尷尬，他彷彿只是演回王家衛電影裏的自己。翁子光是資深影迷，也有一點貪心，他似乎有意將自己最喜歡的電影都微縮到這部作品裏，

影迷你的眼

從經典歌舞片《雨中樂飛揚》到近年的荷里活大作《星聲夢裏人》，甚至將四大探長拍成殖民時代華人上流階級的恩怨情仇，談談情、跳跳舞，有如花天酒地聲色犬馬的港版《大亨小傳》。

電影擺脫了《五億探長雷洛傳》那種黑幫犯罪片的格局，也同時推翻了導演前作《踏血尋梅》的猩紅暴力印象，在「照抄」王家衛的指控之中，影迷不難解讀一份對香港已逝年代的繾綣，甚至令人覺得《風再起時》對王家衛電影風格的臨摹，也可能是一種老香港的味道。

而又其實，有否模仿太多王家衛，都只是電影噱頭，不是《風再起時》真正值得討論之處。翁子光版本的磊樂南江，固然像平行世界的旭仔和周慕雲，他們一個憂鬱成癮的時間多過數銀紙，另一個更是亂世情種，只念記千金散盡難買意中人。把臭名昭著的貪污探長拍得這般浪漫，於創作而言亦無不可，但帶著王家衛唯美色調，抹走黑警橫行、腐敗髒亂的時代背景，借鏡香港黑歷史而不理世事，只談風月，或許曲直難分，則為電影惹來許多道德爭議。

翁子光在《踏血尋梅》的成功之後，確實打開了在內地發展，獲得優厚投資的機會，可惜電影審查制度有變，不少香港電影人陰溝裏翻船，翁子光也是其中之一。籌備過十幾個電影計劃，絕大部份都無疾而終。過去幾年人人焦頭爛額，情願回流香港拍小資本地作品，他反而有信心逆流北上，於合拍片市場繼續找資金，與內地審查制度角力。畢竟《風再起時》是一張可以過關的穩陣牌。

圍繞殖民管治時期的黑社會、黑警、黑吃黑這些題材，是暗渡陳倉的最好屏障，一方面可以赤裸描寫警察貪腐問題，另一方面又能歸咎是殖民政府的罪，再以廉政公署肅貪打黑符合內地的政治主旋律。

《風再起時》能夠在主旋律下舞照跳，因為它是跳一場懷舊的老舞。老香港的紙醉金迷，這一場老舞的靡爛與墜落，當然可以是今日香港的隱喻，但只可以是隱喻。說白一點，彈彈琴、跳跳舞，以文藝腔改頭換面，看似不一樣的四大探長傳記，正正就是隱惡揚善，配合了有些話可以說，有些不能說的內地審查制度。電影裏那份豪情浪漫，不是真正的浪漫，而是妥協逢迎的表象。

片長超過兩小時的《風再起時》，確是近年難得一見，具拍攝規模而且在合拍片前提之下能夠保持完整香港特色、貫徹作品主題的電影。只有計算精準才能帶著濃厚個人情意結與政治主旋律來回彈跳，既有讓步，也同時顧全大局，在打入內地市場的同時找到有限度的創作自由，保持一些弦外之音，留一顆擦過主旋律繼續飛的子彈。它的圓滑節制，確實就像磊樂在麻雀檯前當眾搧了南江一個巴掌，南江只能面不改容，忍氣吞聲，心裏明白要分莊閒，以大局為重。電影本身亦同樣太知道要守什麼規矩，要怎樣守規矩，才能於內地市場上映。

但今日香港是否還需要識時務、知所進退的合拍片呢？是否需要依賴內地資金「打造」這股氣派呢？《風再起時》可能是一次吃力而兩不討好的嘗試。電影先在內地公映，反應未如理想，第一，內地觀眾對

影迷你的眼

純香港題材無興趣，喜歡看舊香港電影，不代表喜歡看致敬舊香港的新香港電影。第二，《風再起時》確是商業大片規模，但內地市場有更多更大規模的製作，百般妥協遷就，想著做個大「餅」結果反而敬陪末座，慘被冷落。再者，今日香港觀眾對合拍片也不受落，北上掘金拍本地題材的理念，到頭來沒有為翁子光贏得太多掌聲，用幾年時間跟審查制度作戰、妥協，嘗試安全踩界，又是否值得？

翁子光是「後合拍片年代」的香港新導演代表，將自己最後的青春日子都押在這場名為《風再起時》的電影夢裏，機關盡算，終於有足夠充裕的資金，實現了自己想拍的題材、想合作的演員陣容、想復刻的舊香港歲月。片名致敬了張國榮的同名流行曲，亦大概寄託著導演本人的野心，想扮演吹哨者角色，見證香港電影風再起時。但在籌備《風再起時》的這幾年裏，香港電影風潮已變，主流觀眾不再看重大片規模，轉而鼓勵更富本土情懷、社會覺悟的作品，讓它成為窮臻完善而最終得不償失的用心之作。所謂用心，語帶相關，或許也是導演機關算盡太聰明，反而被裹纏於制度遊戲。六十年代燈紅酒綠的大時代格局，附和今日的內地主旋律，跳得再芳華絕代，戀舊唯美，都只是一種跳老舞的姿態，有如過時的風潮，難以再起。

就好像這個會被精神潔癖觀眾所唾罵的作品裏，磊樂南江本身都心性善良，只是一個於日軍侵華期間沾染戾氣，一個於英殖貪腐年代為勢所誘，隨波逐流。倒不是要討論劇本如此處理有否洗白香港歷史赫赫有名的兩大「黑警」——觀眾心裏顯然各有答案，但這個故事，他們的身世恰似照見許多香港電影人的倒影。

許多先天限制導致合拍片難成大器，歷來亦是無底泥沼，多數賺了名利，都賠了青春和熱情。翁子光並不孤單。記得《狂舞派3》有一段寓言，從前有隻老虎，為了證明自己是一隻老虎而走進動物園，但走進動物園之後，牠還會是一隻老虎嗎？一個曾經踏血尋梅的年輕導演，用了幾年時間在「動物園」尋找香港電影風再起時的機遇，他會繼續保持優雅的電影文藝腔，熾熱的創作抱負，還是變成黑吃黑的電影人？

或者《風再起時》真是一部需要看上兩遍的電影，第一次看多有成見，無論是出於對合拍片的抗拒，王家衛電影的風格模仿，為黑警橫行的年代粉飾太平等等。再看一遍，或許能夠放下成見，讓電影的用心水落石出，用最老套的說法，觀眾會讀得出是這一封苦心孤詣，寫給香港電影的「情書」。

不過，更值得再看一遍的電影，是翁子光 2009 年獲提名金像獎最佳新導演的《明媚時光》，那一屆雖然沒有得獎，成就不及《踏血尋梅》那麼亮麗，製作規模更比不上《風再起時》。但在《明媚時光》裏面，有真正令人懷念的舊香港，也深信是翁子光電影路上其中一段最美好、最自由的時光。

◆ 16.2 罪惡都市的錯位想像

要如何粉飾合拍片這個讓無數香港電影人折腰陷險的泥沼呢？就是挖一個更巨型的泥沼。斥資 3.5 億港元鉅製，為合拍片新時代寫下里程

碑的《金手指》，實在很難不被視為翁子光《風再起時》的「續集」，而它的最大賣點，離不開梁朝偉與劉德華兩大影帝繼《無間道》後相隔二十年再度聯袂合作。

從莊文強編劇的《無間道》到編而優則導的《金手指》，梁、劉兩人彼此交換了正反角色。回顧二十年前，在名為《無間道》的時空裏，香港剛回歸不久，梁朝偉飾演一名提心吊膽，做了三年又三年的忠良臥底，名叫陳永仁，劉德華則是賊喊捉賊，想洗白歸正的劉健明。曾經的韋小寶與康熙，回歸後的陳永仁與劉健明，卻在《金手指》裏時光倒流、對調身份，梁朝偉是七十年代末的香港股壇大鱷、詐騙高手程一言，劉德華則飾演一個為打倒大鱷，幾乎弄得家散人亡的廉署棟樑劉啟源。

角色設定以外，更值得細味的是，從《無間道》到《金手指》同班底卻已經不可同日而語的時代背景。準確一點而言，是《金手指》這個故事所發生的時代背景，以及《無間道》上映的時代背景。

梁朝偉與劉德華在《金手指》重逢之前的對上一次合作，是 2003 年，即是《無間道》系列的第三部。在《無間道 III：終極無間》的故事裏，其實亦拆開了兩條時間線，分別是臥底探員陳永仁過身之後，劉健明逐漸變得精神分裂，最終舉證自滅；以及陳永仁生前的另一段故事 —— 圍繞黎明與陳道明飾演的兩個新增角色。黎明飾演的警隊保安部警司楊錦榮，是陳永仁警校時期的同班同學，而陳道明飾演的神秘男子沈澄，最初自稱是大陸企業家，專門走私軍火，趁九七回歸之

後抓緊機遇來香港做生意。與此同時，香港黑幫老大韓琛（曾志偉飾）也有意開拓業務，返大陸發展。

兩地聯誼，先在天壇大佛下見面，電影裏韓琛與沈澄兩人見面，劈頭就是一句「中國是沒有黑社會的」。那一年風平浪靜，琛哥倒沒放在心裏，只是許多年後翻看這一幕，才想到它是那麼言簡意賅，斷定了後來二十年許多秘而不宣的事情。

所謂《無間道》三部曲，說得好聽是要締造一個香港版的《教父》系列，但說穿了明顯是《無間道》第一集票房大收之後的衍生作品，醉翁之意，志在添食，尤其第二、第三兩集都是同一年內趕拍完成。剛好 2003 年香港剛剛經歷 SARS 疫情，經濟與民心重創，特首董建華擔任媒人，簽下影響深遠的 CEPA（《內地與港澳關係於建立更緊密經貿關係的安排》）帶動合拍片的商機，於是，幾個月後上映的《無間道 II》和《無間道 III：終極無間》便開始有內地電影公司注資加盟，亦成為 CEPA 實施後第一批在內地上映的合拍片。按照合拍片條款，兩片都相繼加入內地演員及「符合國情」的故事元素，在那個摸索階段 —— 就像高瞻遠足的琛哥，勢要返大陸做生意但心裏又不踏實，於是找阿仁探路，剛好遇到大陸商人沈澄要來香港賺錢一樣。

沈澄的出現，是基於 CEPA 條款需要，從劇本角度，橫生枝節略顯突兀，但配合回歸後兩地形勢的改變，其實講得通，至少比那一年許多亂扣內地情節、強行拍成古裝片的廉價電影出色，而且劇本處理得很

影迷你的眼

DIRECTED BY
ANDREW LAU WAI-KEUNG & ALAN MAK

THE INFERNAL AFFAIRS
TRILOGY

JANUS FILMS NEW 4K RESTORATIONS

小心，電影裏雖則沒明確交代身世，但沈澄的真正身份並不是賊，而是大陸公安臥底，與陳永仁是不打不相識，兩個臥底，盜亦有道，舊友過身之後仍念念不忘，要為對方討回名節。

至於最初那句「中國是沒有黑社會的」，言下之意就是，香港回歸之後已成為中國一部分，中國不可以有黑社會，香港以前有，但以後沒有。沈澄這個臥底是帶着國家任務專程來香港 —— 來為香港電影，撥亂反正。《無間道 III：終極無間》當然比不上《無間道》那麼經典，也沒有《無間道 II》借前傳描述黑幫貴族倪家衰落，黑幫首腦易主，暗喻香港政權轉移那樣鮮明的政治指涉，但陳永仁臥底故事的收結，沈澄這個隱形公安的浮顯，卻成為了合拍片的楷模，香港電影融合於內地市場及政治意識形態的開端。

如是者，過了將近二十年，合拍片從蓬勃、轉型、泛濫，盛極到沉寂，又在中國電影審查制度整改之後換了風氣，部份北上發展的香港電影人無所適從，過去行得通的進路，如今已經堵塞。或者，琛哥早已陰溝裏翻了船，但《無間道》的編劇莊文強則穩守突圍，似乎適應了這些氣候劇變。促成梁朝偉與劉德華再次碰面的《金手指》，同樣都是一部《捉智雙雄》式的犯罪片，它未必能超越《無間道》的香港影史地位，卻可以是理解二十年後兩地電影關係的重要教材。

莊文強筆下素有濃厚《教父》情意結，從《無間道》到近年《無雙》和《金手指》皆見一斑。像《金手指》電影海報上的英文片名 *Gold Finger* 配上梁朝偉的 AlPacino 簽名坐姿，不就是 God Father 的「錯體」？

剛好暗示了故事主人公是個股壇騙子，就算他想做香港教父，也是假的、高仿版的教父。不過，電影確實改編自真人真事，梁朝偉與劉德華所扮演的角色都有原型，分別是佳寧集團創辦人陳松青，以及調查「佳寧案」時的廉政公署調查主任朱敏健。陳松青曾是一代股神，惟風光日子很短，隨着八十年代香港前途問題進入談判階段，政局不穩，港股大跌，退潮才知誰在裸泳，佳寧集團的造市行賄手段亦繼而曝光。財技再高都敵不過時勢，陳松青最終在九十年代被廉政公署控告串謀詐騙，定罪入獄。自《金手指》上映，網上隨隨便便都有罐頭文章將電影情節對讀「佳寧案」舊事，略過不贅。

《金手指》表面上重塑七、八十年代殖民管治時期香港一場驚世大騙案，相信在《沽注一擲》（*The Big Short*）和《華爾街狼人》（*The Wolf of Wall Street*）這些荷里活作品身上取了經。不用多說，廉署打大鱷、邪不壓正的這些歷史傳奇，是近年兩地犯罪片的常見題材，譬如過去幾年林德祿執導的《反貪風暴》系列及麥兆輝的《廉署風雲》系列。同樣由梁朝偉主演、翁子光執導的《風再起時》，更以廉署成立為背景，將港英時期「四大探長」的貪污傳奇重新演繹。廉署故事之所以於合拍片市場受盡青睞，一方面是劇情可以配合中國政府肅貪倡廉的政治意識形態，另一方面，貪污舞弊的黑警又是英殖前朝醜事，沒忌諱可言。

廉署在司法制度上是獨立的，在電影審查制度裏，也是獨立的。所以，千穿萬穿，廉署不穿，無疑是一張雙重的安全牌，再反觀前幾年像《赤道》（原片名為《赤盜》）和《寒戰》這些作品，明顯指涉當

影述你的眼

代香港執法機關受到幕後勢力支配，新舊權力班底暗中較勁，建制內鬥，題材敏感，時效性太近，而且過於接近管治核心的紅線，像《寒戰2》還提到劉德華飾演的保安局局長有意參選香港特首，都已經不是電影情節了，因為前保安局局長李家超已經做了香港特首。

然而，廉署故事穩陣又如何？都已經說到很悶，所以《金手指》其實不說廉署，比《風再起時》處理得聰明的是，戲中劉德華這個廉署調查主任只是過一過場，作為股壇大老千的陪襯品。剝開廉署故事、雙雄鬥智這些安全牌的表皮，原來反派作主，而故事另有一張底牌，也就是「金手指」語帶相關的雙重意思。

所謂「金手指」，其一是點石成金，指股壇大鱷精於投機，能令股票變鈔票，另一意思是「篤背脊」，到身家蒸發大半，大勢已去，劉德華又悄悄慫恿他協助廉署調查，做「金手指」交出幕後真正金主。

當然，電影最後翻了幾翻，程一言的幕後金主眾說紛紜，人人版本不同，足跡遍佈全世界，俄羅斯、意大利黑幫都有，還要每一個疑似傳聞都拍了一節情景誇張的想像片段，好像有，又好像沒有，全部都是，全部都不是。故事佈局跟莊文強前作《無雙》有着異曲同工之妙，但妙處不只在於劇情難分虛實，而是這個設計本身亦語帶相關，一方面，山寨教父心懷叵測，不只是狐假虎威的「白手套」，而可能是一隻披着狐狸皮的「狼人」，身邊無人摸到他的底子（觀眾也摸不到），另一方面又表明心跡，相當符合內地電影市場近年「境外犯罪，雖遠必誅」的主旋律。

如果攤開世界地圖，再看過去一兩年的兩地犯罪片，情況就跟程一言的幕後金主傳聞一樣，多如繁星，而且有股不可抗力將犯罪源頭全部踢到中國境外。啊，又記起「中國是沒有黑社會的」這句台詞。境外犯罪逐漸成為一個富中國色彩的犯罪題材新常態，譬如圍繞東南亞跨國人蛇販賣、全方位詐騙集團、邊境販毒等等，甚至成為國家公民教育課程的一部分。

在《金手指》的後半部分，幕後金主終於現身。來者何人？果然都與東南亞有關。原來股壇大鱷背後有大馬政府撐腰。這一點雖然說得有根有據，但真實案情是陳松青賄賂大馬國營銀行附屬的一間香港財務公司，從而獲得無限額貸款，詐騙是有的，廉署亦確實派員去了十多個國家搜證，但幕後金主一說，有待商榷，電影情節上亦只是含糊帶過，以至其他行賄、脫罪以至謀殺滅口的細節，都說得不清不楚。只知道程一言終於在香港回歸前認罪減刑，入冊一年多，回歸翌年獲釋。

《金手指》時序跳躍，但僅僅拍到香港回歸為止，再沒下文。或者，緊接就是回到《無間道》的故事了，又是韓琛在天壇大佛底下說「一將功成萬骨枯」的經典時刻。莊文強大概有意跟《無間道》做個小小的呼應，惡人多拜佛，因此《金手指》都有一幕說到，程一言用直升機空運一尊佛頭到金山大廈。

程一言於股壇嶄露頭角之後，第一件事就是豪言從英國大財團手上買起一整幢金山大廈。見有內地影評寫得甚有氣勢，形容金山大廈就是

一根香港的金手指，買起它，就是要對殖民資本主義比中指。不過，這幢金色玻璃幕牆，被形容為香港商廈之王的金山大廈，事實上並不存在，只是買金山大廈這件事，有其歷史依據。陳松青確實在 1980 年以十億港元買下金門大廈，改名佳寧中心，數月後以近十七億售出。而且這一筆交易無銀行借貸紀錄，意味着他可能一元都沒出過，無中生有就轉手賺了幾億。

位於金鐘夏愨道，如今名叫美國銀行中心的金門大廈，實物倒是白色方正，觀感樸實不華，是殖民管治時期香港建築最為標準的實用主義風格，毫不像電影裏的金山大廈那麼金碧輝煌 —— 其實，金門大廈對面的遠東金融中心才是金色玻璃幕牆，估計是「金山大廈」的真正原型。當然明白是出於戲劇效果，一場猶如《大亨小傳》（*The Great Gatsby*）浮華急功的香港夢，是要憧憬一根英國人的黃金陽具才像樣。

金門與金山的錯位，就像電影將陳松青改頭換面變成程一言，多少有些電影語言上的「技術性調整」。梁朝偉當然演得好，演技不需要質疑，但演員的好亦正正暴露了角色本身過於扁平和單薄。角色雖有原型人物，但梁朝偉本人亦在訪問承認，陳松青本人低調，極少露面，他沒什麼參考資料，當然，這就表示角色形象有很多憑空捏造的空間。但詭異的是，程一言形象離不開食雪茄、戴墨鏡，衣着光鮮，像個特別刻板的暴發戶，刻板到令我一度覺得連他這個人物都是假的、高仿版。這又讓人想起莊文強在《無雙》有過類似的敍事陷阱，一直戲仿周潤發電影形象的偽鈔集團主腦「畫家」（周潤發飾）其實只是一個假角色，作為某種璀璨年代的虛浮表象。

周潤發不但是電影主角，他本人就正正是《無雙》故事裏「畫家」整個完美犯罪計劃的一部分。「畫家」跟《金手指》的程一言有點相似，都是一個疑真似假的角色，程一言是刻板浮誇的暴發戶，「畫家」則是倒模的周潤發，既有《英雄本色》Mark 哥的影子，但搖身一變卻是《喋血雙雄》的殺手，有時嬉皮笑臉如《賭神》，有時又是《上海灘》許文強，《秋天的童話》的船頭尺。動作和對白誇張、跳躍，甚至不合理，但這些粗劣和破綻，反而像是故意留給觀眾的提示。

畢竟是由周潤發本人扮演以前的「周潤發」，模仿自己經典電影裏的人物，像馬家輝所說，這部分根本就像周潤發從影以來的「造型總集編」或「形像回顧展」。導演莊文強借用了他豐富的影史，將戲中的陷阱延伸到現實。熟悉港產片的觀眾，無不沉醉在周潤發逐一重演昔日角色的震撼中，但最後，你才發現，你和戲中角色都一同受騙了，絕代無雙的周潤發，不過是《無雙》的幌子。

但受騙當然也是一種享受，就像《金手指》裏錯位的金山大廈，雙槍亂舞的周潤發也是一種錯位拼貼，直至剝開了這一層華麗的發哥騙局，原來幕後黑手是郭富城飾演的懷才不遇、遭人白眼，手法高超卻又畏手畏尾的「三流畫家」李問。其實《無雙》英文片名頗有意思，Project Gutenberg（古騰堡計劃）。古騰堡就是在十五世紀發明活字印刷術的天才，也是第一部印刷機的名字，呼應了電影裏面專門複印鈔票的犯罪家族。而《無雙》的核心主題，就是「複製」的藝術。電影複製了經典港產片的周潤發，正如「三流畫家」李問本身最擅長複製名畫，所以他做不成一個出色的畫家，卻成為了偽鈔高手，而且印證

　　　　　　　　　　影迷你的眼

了後現代社會學家 Jean Baudrillard 的理論：如果仿冒的複製品能超越真身，它還算是仿冒嗎？像廖啟智戲中拿着偽鈔嘖嘖稱奇，當抄襲進化到極致，「豈只一比一，簡直比真的還要漂亮」，比原物還要漂亮的東西，就是所謂的擬像（simulacrum）。正如成功騙過了所有人之後，李問終於對他的愛人真情流露，「有時候假的比真的更好」。

所以，梁朝偉在《金手指》裏真的模仿陳松青（程一言）嗎？像梁朝偉這樣經驗豐富的演員，還有需要仿冒現實人物嗎？程一言有意為之的刻板處理，跟《無雙》的「畫家」都是一種擬像。然而，讓周潤發自我複製的「畫家」是為了藏起真正的幕後黑手李問，程一言又真是要藏起他的幕後金主嗎？故事尾聲一再留白，所謂幕後金主可能都是一套幌子。

莊文強於訪問中提到，《金手指》的創作初衷是源於自己的童年記憶。在七十年代香港，他逐漸意識到身邊的成年人有些突然飛黃騰達，卻又突然身敗名裂，人財兩空。受此經歷啟發，他想重寫另一個版本的香港故事，推翻約定俗成的所謂香港奮鬥精神。編劇的創作動機非常清晰，歷史已死，劇本自身的意志大過歷史論述，但《金手指》有時隱隱令人覺得，創作者之上還凌駕着一個更大，而且更隱晦的論述 —— 它其實才是程一言和這個股壇大鱷復刻傳奇背後的真正金主。如果《無間道》是對香港觀眾說後回歸身份迷失，《金手指》這樽舊瓶新酒，似乎就是臣服於一種「金主」旋律下所定調的身份認同。它並不是懷舊，也不是借古諷今，借的是紙醉金迷一夜致富，人為財死，然後一子錯滿盤皆落朔的投機社會。一個英殖時期的罪惡都

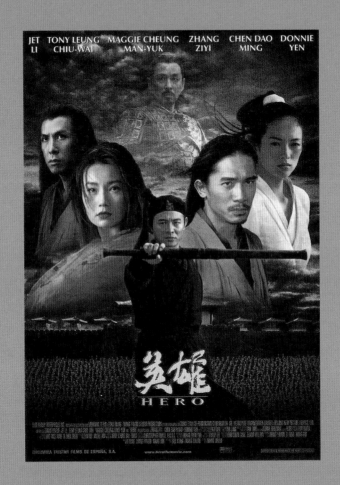

市，廉署無力，惡人勾結境外財閥、從「佳寧案」的真人真事之中篩選一些足以適應中國新常態與主旋律的素材，那才是《金手指》重寫香港故事的關鍵。

富裕風光背後，要不是有金主，要不是有外國勢力，一無所有。而點石成金的傳說只是虛有其表，狂潮一退，終究都要「篤背脊」變節自保。電影跟八十年代中英談判，對回歸前景徬徨的香港社會都有一些錯位，至少有其偏頗和穿鑿附會，跟今日香港社會現實就有着更大的鴻溝 ── 在《金手指》裏呈現的整個香港，可能都是一個巨大的擬像。當然，隔着鴻溝和錯位，電影仍然票房報捷，於兩地與東南亞電影市場通行無阻，作為合拍片的新里程碑，那些「技術性調整」可能微不足道。說故事的人，有沒有欺騙和捏造事實，偏離多遠都不重要，目標只是說了一個觀眾喜歡聽的版本。畢竟《金手指》要面對的觀眾，不只是香港觀眾，按合拍片的總體原房比例來說，甚至很大部分都不再是香港觀眾。

促成合拍片的關鍵，其實跟梁朝偉本人有關，但並不是《無間道》，而是在香港比《無間道》遲一周上映，同樣有梁朝偉的內地電影《英雄》。由張藝謀執導的《英雄》，揚威奧斯卡之餘，還打開了中國商業片的新大門，亦有意開放門戶吸納港產片。啊，其實要說的是《英雄》這個刺秦的故事，電影總共反覆演了四個版本，每一個版本都有錯位，而最後一個不一定是真相，只不過是秦王嬴政（陳道明）想聽的版本。（原來也是陳永仁和沈澄這兩個臥底的「前戲」。）他又要一個怎樣的香港故事呢？

買金山，有金主，鋪張逞強的白手套。一塊鍍金的遮醜布。而這塊遮醜布，是用來投射一個介乎真實與虛構的想像，而且是滿足了幾種想像的投射。推翻歷史論述，重塑一個萬惡拜金，處處行賄的「大時代」，是創作者對過去香港的想像。殖民管治時期土豪騙子的興亡，過去一切都是名不副實的泡沫假象，是今日內地電影市場，即「金主」旋律對香港歷史的想像。

當然，電影最大賣點，是梁朝偉與劉德華的再一次合作，彷彿把《無間道》經典再來一遍，影迷一嘗夙願。電影是現實世界的幌子，真的可以再來一遍嗎？都是香港觀眾面對這個時代的想像。

影迷你的眼

作為香港人的慾望對象
── 朗天訪談

文 紅眼

紅：　梁朝偉離開澤東電影之後，他接演的作品及角色，顯然跟以前有些不同，譬如在 Marvel 超級英雄電影《尚氣與十環幫傳奇》裏，其實是他第一次飾演父親的角色。對於梁朝偉近年的戲路轉變，你似乎特別重視，這是否意味着他從影生涯的再一次進化？

朗：　很多年前，我就寫過一篇文章，叫〈三面亞當梁朝偉〉，那當然是對應吳君如的電影《四面夏娃》。想說的是，其實梁朝偉有很多面向，當時說了有三個。過了很多年，在《尚氣》之後，我再寫了一篇〈八面玲瓏梁朝偉〉，為他加多了五面，簡單來講，就是關於梁朝偉的多面性。更重要的是，即使他有那麼多面，每一面都有他的粉絲。

　　通常作為一個明星，或是人氣偶像，他是需要販賣某一個形象。如果這個形象破壞了、轉變了，他就會人氣下降。但梁朝偉同時擁有多個形象，包括近年他在《尚氣》和《金手指》都是做反派角色，以前他是沒有的，基本上全部是做正派角色。

　　過去的梁朝偉，其實是有兩個完全南轅北轍的形象，但都很受人喜歡。第一個形象，是一個憂鬱的小生，他永遠都好像是自閉，有一些羞澀的，不能夠和人溝通，尤其是早期的《再見

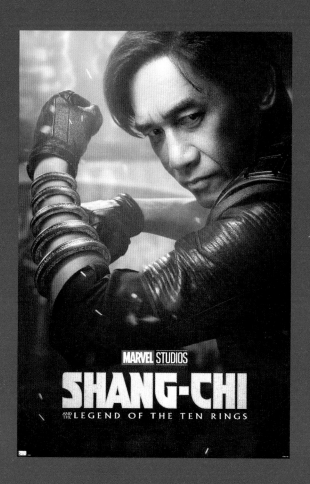

十九歲》，又或者是《香城浪子》裏，由他飾演一個性格怕醜的第二男主角（應子謙），很多觀眾最初對梁朝偉的認識，也是這一個形象。但過了沒多久，他就被另一個梁朝偉代替了，而那個就是放蕩不羈的韋小寶，或是在後來的港產片裏，包括《風塵三俠》，他突然間做了一個浪子，那段時間我們稱之為小男人，其實就是今日所說的「渣男」。

他可以憂鬱自閉，又可以做小男人，做人渣，而且是帶一點愛情喜劇的性質。但這個不羈的梁朝偉，跟之前的形象完全相反，按理來說，他是沒可能兩者通吃。然後，當然還有第三個梁朝偉，那就是王家衛的梁朝偉。你可以理解成是前面兩個對立形象的統一，即是說，他既是浪子，但是又有深情的部分，在適當的時候，我們會看到他一些憂鬱的眼神，但一轉個頭他就是賭徒，而這個形象叫做周慕雲。

紅：　是否可以理解成梁朝偉本人隨着年紀，從少年邁向中年，於不同階段突破自己？

朗：　但其實，他最早期的那種羞澀感覺，直到現在還是有的，甚至有些人認為梁朝偉在獲頒金獅獎（威尼斯影展終身成就獎）的時候，台上那種孩子氣的表現，就是回到當初《再見十九歲》的那個少年。可能像我們經常說的，每一個人心裏都有一個小孩。而梁朝偉內心的小孩，就是以前那個憂鬱的少年，就算他變得再老，到他七十歲，他還有一個憂鬱的少年留在心中。

　　而問題就是，梁朝偉後來為什麼可以變得那麼多面，成為一個複合的慾望對象呢？假設我很喜歡一個明星、公眾人物，他就

是我所慾望的客體，但其實，慾望客體通常都不是真的，即不是那個客體本身。客體是真的，但是慾望客體並不是指那個真實的對象，所謂真實的對象，是指向一個知性的客體，而慾望的對象就不是知性的客體。我可以從許多途徑得到資訊，從而去了解一個對象，但這跟我所慾望的對象，往往是有很大落差，因為慾望對象並不是知性的客體，它其實是我們所投射的，將一些我們很想擁有的特質投射到那個對象，而那個對象未必需要擁有那些特質，它只需要承載慾望的投射，那就可以了。

一般的慾望對象是有限的，舉例說，有一批人會將他們喜歡「大波妹」這個共同的喜好投射到某一個人身上，於是，當他們發現一個偶像辣妹的胸脯很大，他們就很喜歡她了。那是因為她符合了這些直男的慾望投射。其實他們不用真的認識那個辣妹，也不管她實際上是怎麼樣的人，他們並不需要收集那麼多資訊，只需要將自己的那些喜好投射在她身上，而這就是慾望對象的特質。

但梁朝偉是一個很特別的慾望對象，原因是我們竟然可以將一些不同的，有時甚至是互相衝突的喜好，都全部集於他身上，而且都很稱身。當然，若然你有讀拉岡或者齊澤克的心理分析，馬上會找到理由，就是梁朝偉原來不只是慾望對象，他還是一個對象 a（objet petit a）。

所謂對象 a，它並不是真的指我們的 object of desire（慾望客體），而是導致我們去將慾望投射出來的 object-cause of desire（慾望的客體因）。儘管在每一個慾望對象的身上，我們都可以找到對

象 a 的存在，但梁朝偉的特殊情況就在於，他剛好可以將我們不一致的 object of desire 和 object-cause of desire 兩者統合起來，所以，我們是比較容易在他身上找到對象 a。

如果是一般 object of desire 的話，意思就是你得到了它之後，你會將它消耗，它就滿足到你了，而那你得到了滿足，它的 utility（效益）相對下降，即是你暫時不再需要它。但是對象 a 性質不同，是你愈得到它，你就愈渴求它，而且好像上癮一樣，你是停止不了的。據我所知，一些迷戀梁朝偉的粉絲就有這樣瘋狂的反應，什麼一個眼神就令到我高潮，令到我完全失控。所謂的那個眼神，並不是指梁朝偉真正的眼神，梁朝偉本人是可以完全沒任何的表情，他可以在打瞌睡，但是他只需要望一眼，即是眼神稍微瞪一下，這群人就好像突然間為之神魂顛倒。追星就是這樣，他們控制不了自己，甚至是故意不去控制自己，原因是他們在梁朝偉身上找到對象 a，從而透過這個慾望對象的引領，找到內心的 Jewels（珍寶）。

這個 Jewels 本來是放在一個盒子裏，是一個什麼模樣的盒子並不重要，它可以是梁朝偉，也可以是任何人，因為最重要是裏面的 Jewels。然而，卻正正因為這個盒子是梁朝偉，所以無論是哪一個人都可以在他身上找到 Jewels，他令到我們所有人猴擒到一個地步，就是一定要拿到它，想去消費它，所以當我們打開了這個梁朝偉的盒子，發掘藏在裏面的珍寶的時候，情況就像喝可口可樂一樣（齊澤克曾經用配方不明的可口可樂作為對象 a 的經典例子）愈喝愈上癮，喝完之後，我們覺得不夠，還是不滿足，要再多喝一點，但為什麼會不滿足？因為我們知

影迷你的眼

道這只不過是梁朝偉的其中一面，他好像很深刻，好像還有很多東西在裏面，令到我們還有很多東西需要發掘，不然為什麼你要寫這一本關於梁朝偉的書呢？就是因為令你覺得，寫完又有，他不只是這些，應該還有一些東西值得研究。其實他有沒有那些東西，我們不知道，他可能什麼東西都沒有，但是不重要，因為他有一個萬能的暗示給我們，讓我們覺得他有很多東西，而且會不停地替他發掘出來，就好像我們現在這樣，甚至着迷到開始發明一些說法，例如我會說他是憂鬱的小生，又是什麼不羈的浪子，於是他又是一個深情的周慕雲，一個賭徒，再加上做反派都可以，再遲幾年就可能演紂王，甚至加上我們以香港人的身份，將某種共同體的需求投射出去，他就成為了我們這個時代的記憶，是我們這個共同體的代表。

梁朝偉不就代表了香港嗎？他代表香港人，代表最會演戲的演員，代表香港電影金像獎，因為他已經是六屆金像獎影帝，差不多一出場就所向披靡，你甚至可以理解到，為什麼那些評審非要頒獎給他不可，其實他是不是真的做得那麼好？當然不是呀，是因為我們在他身上找到對象 a，連評審都被他俘虜了，就是要頒獎給他，想不頒獎給他都不行，他呼喚了我們內心的 object of desire，他也呼應了我們每個人想掩藏在內心的那種空虛，其實為什麼我們需要對象 a？就是因為內心空虛，我們有一個永遠都填不滿的無底洞，這當然就是心理分析說的 lack（匱乏）。

但並不是每一個人都可以讓我們將內心的 lack 投射出來，也不是每個人都能夠承載那麼久，譬如我今時今刻將這種 lack 投射

到菅田將暉身上，但過了一段時間，有可能是他老了，那時候我就投射不到了。一般的偶像只是 last for sometime，也只是對某一些人有效果，因為我們打開了那個盒子，我們得到那個珍寶之後，那個盒子就沒有了。但梁朝偉是幾十年來都有，因為他可以突然再包裝另一個東西，從一個盒子換成另一個盒子，他不斷換盒子，可能是在盒子外面貼一些招紙，加一些絲帶，也可能是把盒子從本來的三角形變成圓形，但無論他怎麼變，變成什麼形狀的盒子都好，裏面那個珍寶仍然存在，我們都會辨認到裏面的東西，而那個東西是可以持續一段很長的時間，起碼幾十年來都沒有被我們消費掉。這就是令到他特別，他不是一般偶像的原因。

當然，背後的原因是我們看得不清楚，我們可能一直以為自己是欣賞一個演技很好的男人，我們以為只是喜歡一個靚仔，但人老了不是不再靚仔嗎？原來「顏值」消失了都不要緊，突然間他不又需要「顏值」了，因為他開始做反派，做父親。總而言之，我們總是會找到一個理由去喜歡他，是他令到我們總是找到理由喜歡他，而且當我們去消費他，我們會覺得不滿足，還想找多一點，想要找到他的那個東西，但那個東西是永遠找不到的，因為他是根本就無，他是沒有東西。

紅： 你的意思是指梁朝偉沒有演技？但演技很差都是一種「有」，還是你指他根本就不需要演技？

朗： 是擘大個口得個窿，因為梁朝偉是一個空空如也的人，而我覺得他最能夠代表他，他的「最佳」演出，就是當年他主演的電

視劇《倚天屠龍記》。

當時一度令我很疑惑，為什麼梁朝偉做得那麼差都有人喜歡，而且是有很多人喜歡，男女通殺。明明就是一個不是很有決斷力的角色，他總是茫無表情，扮演一個永遠不需要做決定的男人，只是抬頭望天，然後一切隨遇而安。但張無忌真的這麼軟弱無能、優柔寡斷嗎？張無忌真是一個「弱雞」男子嗎？後來很多人就是這樣詮釋他，尤其一些女性主義者，但我甚至懷疑是梁朝偉的這個版本，反過來奠定了我們要怎樣詮釋《倚天屠龍記》原著裏的男主角。如果你去看《倚天屠龍記》的小說，即是金庸筆下的張無忌，或者看過再早期的鄭少秋版本，其實都沒有梁朝偉演得那麼沒用。

在他這個張無忌裏面，甚至是沒有意志的，就只是一個空洞，但所有女人都是那麼喜歡他。然而，就因為他擘大個口得個窿，是那麼空洞的梁朝偉，他才可以兼容並包，同時接收所有人的投射，而且沒有排斥。他完全是一個空殼，在這個空殼裏面，是任你什麼東西都可以塞進去，都可以有空間去容納，都可以好像有所回應，所謂對象 a 不就正是這樣嗎？所有人都可以在他身上找到一個歸宿，所有人都可以將自己的喜好投射上去。梁朝偉當年飾演的這個張無忌，可謂當之無愧，最能夠說明他是如何成為 object-cause of desire。

紅： 這一點看來有些於理不合，如果梁朝偉是一個對象 a 的容器，他的演出應該更為接近空白，即是無雕琢、沒技巧，完全是素人演員，譬如在蔡明亮所有電影裏都會出現的李康生（但不是

演員李康生本人），他就可能更符合對象 a 的特質。但梁朝偉的背景並不是這樣的，他是無綫藝員訓練班出身，經過精英選拔，有接受過正式、工業式的職業培訓，然後在一個流水生產的演員崗位成長，在他身上本身就有很多符號和體制標籤，所以他不應該有這麼空洞的質地，或是可以填塞那麼多的空間。

朗： 對，其實他是不應該有，但結果他有。如果看他早期在無綫電視的時候，他之所以受歡迎，跟其他「五虎將」的成員一樣，可能都是一種所謂明星制度的產品，那應該是有時限的，但是他最終能夠超越了時限，或者是他後來的際遇造成。而其中一個，我想大家都會看到的原因，就是王家衛。如果沒有王家衛，就不會有梁朝偉，我們可以理解為王家衛 transform（改變）了梁朝偉。而且，從某個意義來講，梁朝偉自己是不知道自己在王家衛的電影裏面做了什麼，或者所有王家衛的演員，都不知道自己做了什麼，但梁朝偉的情況比較嚴重。

導演和演員之間常見的繆斯關係，其實是有兩種，第一種就是導演找到他的代言人，包括 Fellini 和 Mastroianni，或者 Truffaut 和 Jean-Pierre Léaud，尤其是男性導演，他會找一個男演員做代言人。另一種繆斯，就是導演真的愛上了對方，可以是愛上演員真人，最經常説的就是 Godard 和 Anna Karina，也可以是愛上一個形象，例如 Hitchcock 和他所有的金髮女郎。但是你很難覺得梁朝偉和王家衛是這樣，梁朝偉和王家衛之間，不是什麼「男繆斯」，梁朝偉不是王家衛的繆斯，更當然不是王家衛的慾望對象。

影迷你的眼

紅： 那你覺得王家衛的慾望對象是誰？像潘迪華這個形象的母親、上海女性？

朗： 王家衛沒有慾望對象，或者是他自己，哈哈。所以，你可以理解成梁朝偉在某些情況只是替他講對白的人，比如說，他在《擺渡人》裏面的角色就是王家衛。但梁朝偉並不單純是王家衛的代言人，因為是可以換人的，不一定是要梁朝偉。後來在《繁花》裏，就由寶總（胡歌飾）接替了梁朝偉，成為王家衛的代言人。我猜，胡歌也不知道自己在演什麼，他可能只是想着梁朝偉來演。

剛才說到空空如也，而王家衛就是一個最典型、空空如也的導演，其實什麼都沒有，他跟梁朝偉的互動，就好像疾病一樣，令梁朝偉受到感染。每一個人最初都不是那麼空空如也的，總會擁有過一些東西，但隨着歲月的磨蝕，或是人生的一些遭遇，有些東西就流失了。如果喜歡看村上春樹作品的話，就會明白這種變得空空如也的人很多，我們在城市裏、在學院裏很容易遇到一些俊男美女，後來才逐漸發現他們內裏已被掏空，只剩下一個空殼。

但梁朝偉並不是磨蝕了自己的東西，而是他被王家衛這個惡名昭彰、空空如也的導演所感染，他欣然同意、承載了這些特質，也成為了自己內在的珍寶。然後我們作為觀眾，就在他身上無意識地感受到它，於是將我們的慾望不停向他傾注下去、填下去，因而成就了梁朝偉的八面玲瓏。

紅： 換句話說，梁朝偉身上的對象 a 特質，是來自王家衛的電影？

朗： 你可以説是，但不是因為梁朝偉本身沒有，所以王家衛就將對象 a 給了他，而是感染了他，或者透過 resonance（共振）將他裏面一些空空如也的部分擴大，容許我們將慾望投射出去，而他能夠全部都接收。這是很罕見的例子，而王家衛有份替他達成這一步。有一段時間，梁朝偉是幾乎只有王家衛，他是那麼相信這件事，而且你會發現，當他不演王家衛的電影，走到其他地方拍戲的時候，他就只是不斷重複一些過去的演出，最出名應該是在馬楚成《東京攻略》和《韓城攻略》那些作品裏演一個私家偵探，那就明顯翻炒《風塵三俠》裏不羈的中佬。

但梁朝偉跟馬楚成可以合作到，事實上，馬楚成作為導演是好過王家衛的，尤其是在對演員方面。我覺得，王家衛很蓄意要 manipulate（操控）整件事，所以是他讓梁朝偉變成一種那麼能夠接收（慾望）的特質。

紅： 跟梁朝偉同為「五虎將」的劉德華，也有拍過王家衛的電影，而且早過梁朝偉，但劉德華完全走向了符號化，沒有太多成為對象 a 的空間。為什麼他沒有被王家衛感染，沒有產生這種共振關係？

朗： 顯而易見，是因為劉德華自戀過梁朝偉，他非但不是對象 a，還反過來變成所有人都要跟隨他。所謂太自戀的意思，即是他太過強勢，他是太有內容，想將自己變成一個限定的慾望對象，所以，除此以外的那些投射就塞不進去了。因為他對自己已經有一個標準，所以不歡迎你，會將你的慾望反撞出來。有些導演是完全沒辦法駕馭劉德華的，王家衛初時都有辦法駕馭

影迷你的眼

他，但後來就不行了。其實張國榮後期也很強勢，所以他跟王家衛亦合作不了。

至於梁朝偉，我想真的沒有人會覺得他自戀，可能他真正的內心是自戀的，但起碼他沒有演員的自戀形象。梁朝偉的優勢就是他真的好像張無忌，泥膠一樣隨你們怎樣搓都行，劉德華和張國榮就比他強得多了，尤其是劉德華，他對自己肉體的迷戀，是去到一個極端的地步。

紅：　梁朝偉和劉德華近年有一個很大的落差，兩人都隨着合拍片潮流到內地發展，也同樣拍過一些主旋律電影，梁朝偉似乎一直左右逢源，於兩地觀眾的接收層面都沒被排斥，但劉德華就有很多問題，從十年前被一些香港人追捧為民間特首，到現在變成了跟香港觀眾漸行愈遠的「填海華」。是否可以將對象 a 解讀為梁朝偉於身份危機之中的免死金牌？

朗：　作為對象 a 就是足以讓他連這一個層面的衝突都可以克服，在正常情況之下，你是很難去證明自己的，但梁朝偉很低調，其實沒有所謂低不低調，他只是沒有所謂，他真是跟自己演過的張無忌一模一樣，什麼都沒有做，但既然沒有，就不會有錯。劉德華就是太有事，因為他要去裝扮自己，而且年紀愈大，情況愈是嚴重，他是太過煞有介事，所以當他很有內容的時候，他就有很多限制，只要不符合大家的那個時代感性，或者不符合時代的變化，就會有他這樣的下場，即是被時代淘汰。

但到底有什麼是不會被時代淘汰？對象 a 的特質就不會被時代淘汰，所以就是梁朝偉。當然，像他這樣能夠百變，並且生存

得到的例子，是真的很少。別說劉德華，其實周星馳也想做到這件事，但周星馳都是太多，他太有自我，唯獨是梁朝偉這樣毫無自我，那就可以了。

其實我們在梁朝偉身上總是看到我們自己，所有人的自己，但不是看到他，他是沒有自己的，而就是因為他沒有自己，他才能夠承載到，令我們從他身上找到我們。不過，這有時會讓他變得很 creepy（怪異）甚至令人悚然心驚。

梁朝偉不是一隻懂得自動眨眼的人形娃娃那種 creepy，梁朝偉也不是嚇人的怪物，因為他有一張很漂亮，至少曾經很漂亮的面容，一張令我們人人都可以投射，願意為他貼金的面容。但只要我有一天揭開他的話，他的金皮就有機會掉下來，發現他裏面原來是沒有東西。

當梁朝偉在某一刻轉過面來，他是一個沒有臉的男人。但就是這個原因，我們才可以在他臉上塗上任何人的樣子。因為我們在梁朝偉身上是看到我們自己。

紅：　儘管是王家衛引發了梁朝偉，或是發掘他成為一個特殊的慾望對象，但是終究有一天，梁朝偉選擇了離開澤東，跟王家衛分道揚鑣。兩人分開之後，王家衛找到胡歌去演《繁花》，後王家衛年代的梁朝偉，又是一個怎樣的狀態？

朗：　就是找到一個空位，讓他終於可以開放自己，甚至是自我探索。所以，他可能不再完全是空空如也的狀態。或者他開始明白不是照單全收才是好演員，他可以好像其他演員那樣，有自己想排斥的東西，於是慢慢地自我填補了那些空洞，會慢慢地

有自己的決定，其實就是有意志。

一個人有意志就不會好像他以前那樣。梁朝偉以前的優點就是他沒有意志，所以他需要一個更大的優點，就是有意志。沒有意志可以是優點，但是找到意志的話，可能會是更大的優點。當然，在某些情況，有意志是會變成缺點的，譬如劉德華就是了。但離開王家衛是一個契機，令到梁朝偉有自由意志，而其實你知道他是有自由意志的，從他離開澤東，選擇定居日本，以至他近年的選片，他好像仍然跟以前一樣低調，但隱隱然是為自己做了一些抉擇。

但隨着他的這些轉變，他是有機會停下來，意思即是他再做不到我們所有人的對象 a。這並不是結論，我認為是有機會而已，他可以有下一步，甚至有很多個階段，還要拭目以待。作為一個文化研究的對象，梁朝偉仍然處在變化之中。

| 作者簡介

紅眼
專欄作家，影評人。《藝文青》總編輯。寫電影、電視劇、流行文化。寫小說。曾獲香港中文文學創作獎冠軍。近著有小說集《壞掉的愛情》、《伽藍號角》，舞台劇《山海二零四玖》。

曾肇弘
電影與文化研究者。現為電影文化中心（香港）主席、香港電影評論學會副會長、香港演藝學院電影及電視學院客席講師，經常為香港電影資料館、各大院校及團體作電影、社區導賞，文章見於《星島日報》、《虛詞》等，編輯書籍有《葉偉信　爆裂小念頭》（合編）。

徐明瀚
電影與藝術評論人，現居台北。台北藝術大學美術學系博士。曾任《Fa電影欣賞》執行主編。歷任台灣影評人協會副理事長、常務監事、黑體文化副總編輯，現為台灣藝術大學電影學系與台灣師範大學東亞學系兼任助理教授。主持有個人網路平台「綠洲影藝」。

張書瑋
資深傳媒人，文化評論。

賴勇衡
英國倫敦大學國王學院電影研究博士，香港電影評論學會會員。

陳子雲
評論人、專題記者、編劇。

王冠豪（Gary）
圖書館與資訊學碩士，「電影朝聖」網站版主，熱愛從電影的角度看城市，著作有《電影朝聖》、《電影朝聖：台灣》等。

| 受訪者簡介

郭詩詠
香港恒生大學中文系副教授，香港中文大學哲學博士。主要研究範圍為中國現代文學、文學與電影、香港文學。

洛楓
詩人、文化評論人，香港大學文學士及哲學碩士，美國加州大學聖地牙哥校區比較文學博士，曾擔任台灣金馬獎電影評審委員、香港電台廣播節目《演藝風流》主持、香港舞蹈團舞劇《中華英雄》的文本構作等等。現任教於香港中文大學，研究範圍包括文化及電影理論、中西比較文學、性別理論、演藝及流行文化。曾出版五本詩集、八本文化評論集、三本小說集和一本散文集，以及八本評論集，包括《游離色相：香港電影的女扮男裝》和《獨角獸的彳亍：周耀輝的音樂群像》等。其中詩集《飛天棺材》獲 2007 年第九屆香港中文文學雙年獎詩組首獎，文化評論集《禁色的蝴蝶：張國榮的藝術形象》獲「2008 香港書獎」及「我最喜愛年度好書」等獎項；2016 年獲得香港藝術發展局頒發「藝術家年獎」（藝術評論界別）、香港城市當代舞蹈團頒發「城市當代舞蹈達人獎 2016」，2023 年再度獲得「藝術家年獎」（文學藝術界別）。

李焯桃
影評人、M+ 香港電影及媒體外聘策展人。曾任《電影雙周刊》總編輯、香港電影評論學會會長及香港國際電影節協會藝術總監。著有《八十年代香港電影筆記》等影評結集共八冊及編有《香港電影王國—娛樂的藝術（增訂版）》。

朗天
作家、影評人、文化策劃，電影相關著作：《後九七與香港電影》、《香港有我：主體性與香港電影》、《永遠不能明白的經典電影》。

影迷你的眼

春風・無花・梁朝偉

紅眼 ✦ 編著

Kay Cheung ✦ 插畫

責任編輯 葉秋弦　　　　**排版** 楊舜君

裝幀設計 簡雋盈　　　　**印務** 劉漢舉

出版

中華書局（香港）有限公司

香港北角英皇道 499 號北角工業大廈 1 樓 B

電話：（852）2137 2338

傳真：（852）2713 8202

電子郵件：info@chunghwabook.com.hk

網址：http://www.chunghwabook.com.hk

發行

香港聯合書刊物流有限公司

香港新界荃灣德士古道 200 - 248 號

荃灣工業中心 16 樓

電話：（852）2150 2100

傳真：（852）2407 3062

電子郵件：info@suplogistics.com.hk

版次

2024 年 7 月初版

©2024 中華書局（香港）有限公司

規格

16 開（210mm x 170mm）

ISBN

978-988-8862-25-2